n

당신이 읽는 동안

낭신이 읽는 동안

헤라르트 윙어르 지음
최문경 옮김

도판 사용을 허락해 준 모든 분들께 감사드린다.

뤼디 판데를란스, 주자나 리츠코, 페트르 판블로클란트,
에릭 판블로클란트와 유스트 판로쉼, 아드리안 프루티거,
에리히 알브, 미커 페닝스, 재키 퐁슬레, 장 프랑수아 포르셰,
토비아스 프레러존스, 폰트 뷰로, 사이러스 하이스미스, 피에르
디 쉴로, 아담 트바르도흐.

52쪽에 있는 도판은 레너드 맥길의 『디스코 드레싱』
(Disco Dressing, 1980)에서, 157쪽 도판은 루어리 매클레인의
『얀 치홀트: 타이포그래퍼』(Jan Tschichold: Typographer,
1975)에서 가져온 것이다.

7

개정판을 펴내며

네덜란드 글꼴 디자이너 헤라르트 윙어르의 책 『당신이 읽는
동안』(1997, 2006)은 지금까지 일곱 개 언어로 번역되어 많은
이들의 아낌을 받았다. 저마다 문자가 다르고, 그만큼 쓰고 읽는
방식도 다른 여러 나라에서 이 책이 지금껏 널리 읽히고 있다는
사실은, 그만큼 여기 실린 내용이 특정 문화권의 관습을 넘어섬을
시사한다. 윙어르가 평생에 걸쳐 좇았던 '읽는다는 행위'의
메커니즘과 '글꼴' 사이의 관계는 비단 글꼴 디자이너가 아니더라도
매일 수많은 글자를 읽으며 살아가는 우리에게 유용한 관점을
제공한다.
 이 책의 한국어 번역본이 처음 나온 2010년대 초는 한글
글꼴 및 타이포그래피에 큰 변화가 일던 때였다. 2010년
한국타이포그라피학회가 『글짜씨』를 창간하며 글꼴에 대한 학술적
터전을 마련했으며, 2011년에는 국제 타이포그래피 비엔날레가
재개되어 글자를 둘러싼 다양한 담론이 생성되었다. 같은 해 발표된
안삼열체는 이후 한글 글꼴 디자인에 새로운 물결을 일으킨 독립
글꼴 디자이너들의 활동을 예견했다. 한편 모니터나 휴대폰 등
디지털 기기에 표시되는 텍스트는 윙어르가 예견한 대로 기술
발전과 함께 인쇄된 텍스트와 점차 그 차이를 좁혀 나갔으며,
2000년대 중반부터 이어져 온 기업과 지자체의 글꼴 개발도 더욱
활발해졌다. 무엇보다도 디자이너들이 그토록 원하던 본문용 한글
글꼴이 점차 늘어나기 시작했다.
 글꼴에 대한 출판 활동도 눈에 띈다. 2012년에 『타이포그래피
사전』이 출간되었으며, 『당신이 읽는 동안』 한국어판이 나온 지
1년 후인 2014년에는 『한글 디자이너 최정호』가 출간되었다.
한국에서도 드디어 한 명의 글꼴 디자이너를 깊게 다룬 책이
출간된 것이다. 윙어르가 글꼴 디자인에 있어 그토록 전통과 관습에
중심을 두고 작업할 수 있었던 배경에는 라틴 알파벳권의 두터운

8

글꼴 디자인 역사가 있다. "인쇄 활자는 500년 이상의 역사를
가진다. 그 전신을 찾아 거슬러 올라가면 1500년 전 로마 시대에
닿는다. (…) 역사를 알고 그 위에서 작업해 나가면 되는 것이다.
우리의 지식과 기량이 어디에서 왔는지 알면 어디로 갈지도 알 수
있다"는 그의 말을 내심 부러워하던 터라 반가운 마음에 단숨에
읽어 내려간 기억이 있다. 그 전까지는 글꼴 디자인 실용서에서
드문드문 등장하는 한글 글꼴의 역사를 접할 수 있었지만 누가
어디서, 어떻게 해서 나온 글꼴인지 자세히 알 길이 없었다. 현재
우리가 사용하는 한글 글꼴에 큰 영향을 미친 최정호가 1950년대
중반 동아출판사체를 개발할 때의 일화는 윙어르를 떠올리게 한다.

> 나는 완전히 광인이 되었다. 책이든 신문이든 아무리 읽어도
> 그 내용을 파악할 수 없었고, 다만 보이는 것은 그 글자
> 하나하나 가지고 있는 뼈대요, 늘어서 있는 글자의 종합적인
> 구조뿐이었다.*

윙어르의 버전은 이렇다.

> 앞부분을 보던 나는 갑자기 여태껏 책을 하나도 읽지 않았다는
> 사실을 깨달았다. 12페이지 정도를 넘기는 동안 책에 쓰인,
> 내게 새로웠던 글꼴만 본 것이다. (…) 덕분에 몹시 읽고 싶은
> 책이었는데도 12페이지를 넘기는 동안 내가 한 것이라고는
> b, d, r이 좁다든가, y가 넓다든가, ll과 tt처럼 글자가 결합된
> 형태만 관찰하고 있었다.

윙어르는 평생 20여 종이 넘는 글꼴을 디자인했지만, 교육자로서도
많은 공헌을 했다. 네덜란드의 릿펠트 아카데미와 레이던
대학교에서도 학생들을 가르쳤지만, 교육자로서 가장 큰 영향을
끼친 곳은 영국의 레딩 대학교였다. 1993년부터 생을 마감하기

* 안상수 · 노은유, 『한글 디자이너 최정호』(파주: 안그라픽스, 2014), 35.

9

일주일 전까지 25년간 그곳에서 가르쳤다. 특히 1999년 크리스토퍼 버크와 제리 레오니다스가 설계한 글꼴 디자인 석사과정 커리큘럼에서 윙어르의 강의와 개인 지도는 이 과정 붙박이로 20년간 진행되었다. 암스테르담에서 때론 새벽 비행기로 출발해 아침 9시면 학교에 도착했다는 윙어르는 1년에 일곱 번, 한 번에 나흘씩 머무르며 레딩 대학교에서 가르침을 지속했다. 이 과정을 졸업한 그의 제자에 따르면 윙어르는 위트가 넘치는 소문난 멋쟁이였다고 한다. 그런 그가 이번 개정판 소식을 들을 수 없게 되어 아쉽다.

2016년 암 진단을 받은 윙어르는 혼신의 힘을 자신의 마지막 저서에 쏟았다고 한다. 그리고 2018년『글꼴 디자인 이론』(Theory of Type Design)이 출간될 즈음 그의 부고 소식이 들려왔다. 그로부터 3년이 지나 윙어르의 레딩 대학교 동료였던 크리스토퍼 버크는 윙어르에 관한 모노그래프『헤라르트 윙어르: 글자로 살아가는 삶』(Gerard Unger: Life In Letters, 2021)을 펴냈다. 이번 개정판 서문은 그에게 부탁했다.

2023년
최문경, 박활성

11

1993년 10월, 영국 레딩 대학교 객원 교수로 임용된 헤라르트 윙어르는 이를 자신이 수년간 관심을 가졌던 주제, 바로 '읽기라는 미스터리'를 좇을 진지한 연구 기회로 삼았다. 그는 신경학이나 인지심리학 같은 분야를 연구하는 데 대학 도서관을 마음껏 이용할 수 있어서 기뻐했다. "그야말로 우리가 알기도 전에" 일종의 "자동화"가 일어나는 읽기라는 행위는 열렬한 독자이자 글꼴 디자이너인 윙어르를 매료시켰다. 어디까지 이 행위를 분석하고 이해할 수 있으며, 그런 지식이 글꼴 디자이너를 얼마나 도와줄 수 있을까.

그 연구 결과물이 바로 읽기를 둘러싼 과학적 지식과 글꼴 디자인에 대한 숙고가 긴밀하게 엮인 『당신이 읽는 동안』(1997)이다. 이 책의 화두는 '우리가 읽을 때 무슨 일이 일어나는가'이다. "읽기에는 의식적인 인식이 글과 뇌 사이의 무의식적인 상호 작용으로 바뀌는 지점이 존재한다." 우리가 매일, 때로는 매우 중요한 목적으로 문자와 깊게 상호 작용하지만 여전히 뇌에서 문자 형태가 정확히 어떻게 처리되는지 거의 알지 못한다는 사실이 그에게는 놀라워 보였다.

윙어르는 뇌의 작은 시각 피질 부위가 뇌의 다른 부분에 의해 언어로 처리되는 문자를 인식하는 곳이라는 스타니슬라스 데하네의 발견에 호기심을 느꼈다. 이를 바탕으로 그는 경험 많은 글꼴 디자이너의 관점에서 질문을 던지며 신선한 관점에서 읽기에 접근했다.

그러나 글자의 모양은 우리 뇌리에 단단히 박혀 있다. 그렇지 않다면 어떻게 그들을 단번에 인식할 수 있겠는가? (…) 그렇다면 뇌에 있는 이런 글자 패턴들은 어떻게 생겼고, 우리는 읽는 과정에서 그걸로 무엇을 하는가?

12

연구를 진행해 나가며 읽기에 대해 많은 것을 알 수 있었지만 윙어르는 여전히 가독성을 향상시키는 데 글꼴 디자이너가 반석으로 활용할 구체적인 증거는 거의 없다며 한탄했다. 그는 가독성 연구가 과학자들에게만 맡기기에 너무 중요하다고 느꼈던 듯하다.

> 디자이너들은 과학이 변화와 개선의 출발점이 되기를 진실로 바란다. 그런 연구가 존재하지 않는다면, 하는 수 없이 스스로 실험해 보는 수밖에 없다.

타이포그래피, 글꼴 디자인, 그리고 읽기에서 전통이나 관습의 본질이 무엇인지는 그의 작업에서 중심 주제였으며, 윙어르는 이른 시기부터 이론과 실기 모두에서 이를 탐구해 왔다. 관습에 대한 그의 신중한 태도는 빔 크라우얼이 제안한 뉴 알파벳(1967)에 대한 답변에 이미 분명하게 드러난다. 당시 크라우얼의 젊은 조수였던 윙어르는 확신에 차서 뉴 알파벳의 전제를 의심했다. 그는 새로운 조판 기계에 맞춰 글꼴의 기본 모양을 변경하는 것은 실수라고 여겼고, 대신 새로운 기술과 오래된 읽기 습관에 맞춰 오래된 글자 형태를 조정하는 작업이 필요하다고 생각했다. 그의 관심사는 항상 관습을 존중하며 의사소통 과정에서 독자를 위하는 것이었다. 실제로 그는 미술 대학을 졸업하고 처음으로 만든 글꼴에 '독자'(Reader)라는 이름을 붙였다.(뉴 센추리 스쿨북[New Century Schoolbook]을 고쳐 디자인한 글꼴로 출시되지는 않았다.) 실질적인 첫 번째 저서『텍스트에 대한 텍스트』(Tekst over tekst, 1975)에서 윙어르는 이미 현재의 책을 예견하는 방식으로 틀을 잡아 나갔다.

> 우리가 가진 유일한 출발점은 관습, 즉 우리에게 익숙한 것이다. 그 바깥으로 나가면, 우리는 더 읽기 어렵고 결국 덜 좋은 글자를 만들게 된다. 관습의 핵심이 무엇인지 알아내면 가독성 연구는 우리에게 훨씬 더 많은 것을 가져다줄 것이다.

13

문자는 우리가 읽는 동안 참조하는 일종의 기억 매트릭스에
각인된다. 우리는 우선 글자의 몸통에서 출발해 구체적인
요구에 맞춰 정교하고 세부적으로 다듬어 나갈 수 있을
것이다.*

이는 뇌의 일정 부분에서 글자의 형태가 식별되는 과정을
예시하는데, 그가 여기에서 제기한 질문, 즉 정확히 어떤 모양이
뇌에 저장되는가 하는 문제는 『당신이 읽는 동안』에 다시 등장한다.
그는 전체 문자보다는 문자의 일부가 뇌에 저장될 가능성이
더 크다고 추론한다. 후기 저서인 『글꼴 디자인 이론』(Theory
of Type Design, 2018)을 쓸 무렵, 그는 이렇게 말할 수 있게
되었다. "연구자들이 선호하는 이 모델은 글자의 일부가 읽는
동안 중요하다는 것을 암시한다."** 이 개념은 글자를 구성 요소로
분할하는 가능성을 갈수록 탐구한 윙어르의 글꼴 디자인 작업에서
중요한 역할을 했다.

　『당신이 읽는 동안』에는 윙어르의 글꼴 개발에 크게 기여한
(주로 라틴 문자에 적용되는) 또 다른 실험도 기록되어 있다.
속공간(글자 내부의 공백)을 확대해 "더 밝게 함으로써" 글자
형태의 선명도를 개선하려는 디자인 경향을 말한다. 이것이 효과가
있다는 결정적인 증거는 없지만 독자들의 반응에 고무된 윙어르는
실제로 가독성이 향상되었다고 생각했다. 아마도 이런 경향이
절정을 이룬 글꼴은 가독성을 높이면서 공간을 절약하도록 특별히
설계된 걸리버일 것이다.

　읽기를 "깨끗한 과학적 관점"에서 바라보길 거부하고 "다면적
문화 행위"로 간주한 그는 20세기 타이포그래피 이론의 두 거장
스탠리 모리슨과 얀 치홀트의 견해를 조사하며 이 문제와 관련된

* Gerard Unger, *Tekst over tekst: een documentaire over typografie* (Eindhoven:
Lecturis, 1975), 25.
** Gerard Unger, *Theory of Type Design* (Rotterdam: naio10 publishers,
2018), 63.

14

유럽 사상의 유산을 돌아본다. 일반적으로 각각 전통주의와
현대주의를 대변하는 그들의 텍스트에 대한 윙어르의 예리한
독해는 둘 사이의 공통점을 드러낸다. 윙어르는 항상 양극화된
접근을 넘어서는 제3의 길을 추구했으며, 이들에 대한 그의 인상
깊은 해석은 내 연구에 도움이 되는 정보를 제공했다.

읽기에 대한 윙어르의 책은 전문 독자층을 넘어서는 일종의
고전이 되었다. 그는 종종 다음과 같은 일화를 들려주곤 했다.

몇 년 전, 레딩 대학교 글꼴 디자인 석사과정 학생 중 한 명이
내게 말하길, 독일에 있는 자기 어머니는 자신이 대체 무엇을
공부하는지 정확히 이해하지 못했다는 것이었다. 어머니에게
읽어 보시라며 내 책 『당신이 읽는 동안』의 독일어판을 보낸
후에야 비로소, "이제 알겠다"는 답이 돌아왔다고 말이다.*

그는 이 일화를 자랑스럽게 여겼으며, 마땅히 그럴 만한 일이다.
타협 없이 진지한 접근법을 견지하면서도 이 분야에 무지한 독자를
끌어들이려면 특별한 재능이 필요한데, 윙어르가 바로 이런 기술을
가졌기 때문이다. 에릭 슈피커만 역시 이 책의 독일어판 서문에서
이 책은 디자인 전문가가 아닌 일반 독자를 위한 책이라고 언급한
바 있다. 2006년에 나온 이 책의 개정판은 이후 일곱 개의 언어로
번역되었다. 윙어르는 에릭 슈피커만이 제안한 'Wie man's
liest'이란 독일어판 제목이 이중적인 의미를 띤다며 좋아했다.
2007년에 나온 영문판 제목을 두고 그와 논의한 것도 기억한다.
당시 'While You Read'라는 제목을 두고 고민하던 그에게 나는
현재 진행 시제인 'While You're Reading'은 어떠냐고 제안했는데,
그는 이 제목을 마음에 들어 했다. 아마 마찬가지로 이중적인
의미가 내포되어 있기 때문일 것이다. 우리가 읽는 동안 뇌에서
무슨 일이 벌어지는지 알아보는 동시에, 실제로 읽는 동안 독자에게
흥미로운 내용을 들려주는 책이니 말이다.

* Unger, *Theory of Type Design*, 13.

15

이미 언급했듯이 타이포그래피에 대한 그의 모든 출판물을 관통하는 하나의 중심 맥락이 있다면, 바로 관습이다. 이 책과 『글꼴 디자인 이론』에 모두 '관습'이라는 제목의 장이 등장하는 것은 우연이 아니다. 실제로 후기 저서는 이 책의 패턴과 주제를 답습하고 있다. 『당신이 읽는 동안』에서 그는 문화적, 사회적 파급력을 가진 타이포그래피와 글꼴 디자인을 향한 자신의 열정과 입장을 분명히 밝히고 있다.

나는 매스컴을 사랑한다. 특히 시공간을 초월해서 수백만의 사람들을 서로 만나게 해 주는 관습이라는 거대한 뗏목에 매스컴이 전적으로 의존하는 방식을 좋아한다. 그것이 내가 관습을 소중히 여기는 이유이다.

그러나 이조차 그의 실험을 막지는 못했다. 그는 전통주의자가 아니었으며, 관습이 허락하는 한 글꼴을 현대화하고 혁신했다.

2023년
크리스토퍼 버크

타이포그래퍼, 글꼴 디자이너, 디자인 역사가. 현대 타이포그래피에서 주요 인물을 다룬 세 권의 책, 『파울 레너: 타이포그래피 예술』(1998), 『능동적 도서: 얀 치홀트와 새로운 타이포그래피』(2007), 『헤라르트 윙어르: 글자로 사는 삶』(Gerard Unger: Life in Letters, 2021)을 저술했다. 또한 오토 노이라트의 '시각적 자서전' 『상형문자에서 아이소타이프까지』(From Hieroglyphics to Isotype, 2010)와 『아이소타이프: 디자인과 맥락, 1925–1971』(Isotype: Design and Contexts, 1925–1971, 2013)을 공동 편집했으며 빔 얀선과 함께 『부드러운 선전, 특별한 관계, 새로운 민주주의: 애드프린트와 아이소타이프 1942–1948』(Soft propaganda, special relationships, and a new democracy: Adprint and Isotype 1942–1948, 2022)을 공동 집필했다.

17

질문들

19

글라이딩을 즐기던 시절 내가 가장 좋아하던 책 가운데 하나는
『조종사를 위한 구름 읽기』(Cloud Reading for Pilots)라는 다소
모호한 제목을 가진 책이었다.[1] 그 책은 말 그대로 구름에 관한
책이면서 동시에 어떻게 구름을 읽을지 알려 주는 책이었다. 예를
들어 글라이더 조종사는 반드시 적운 형태의 구름을 알아볼 수
있어야 한다. 적운은 더운 공기가 어디로 올라가는지 알려 줘서 더
오래, 더 높이, 더 멀리 날 수 있기 때문이다. 그런데 과연 읽는다는
건 무엇일까? 읽기의 본질은 적힌 글의 내용을 파악하는 데 있을까,
혹은 온갖 정보 가운데서 필요한 것들을 찾아내는 데 있을까.
인간의 생각은 대부분 언어로 표현할 수 있으므로 누군가의 생각을
읽는다는, 혹은 읽고 싶다는 발상은 당연히 읽기로 간주할 수 있다.
그러나 구름이나 야생동물의 발자국을 알아보는 것 역시 읽기인가?
그건 너무나 자유로운 해석이다. '읽다'라는 말을 단지 인식을
통해 언어와 연결되는 글자나 단어, 문장, 부호 등과 결부시키는
데는 나름대로 타당성이 존재한다. 그러나 언어란 종종 느슨하게
사용되는 말이고 '읽기'는 광범위한 의미에서 그에 비견되는
유사한 행위에 묶어서 적용할 수 있다. '멧돼지가 조금 전에 이 길을
지나갔다' 따위의 결론처럼 행위의 결과가 지식의 형태를 띤다면
말이다.

방금 당신은 글을 읽으면서 생각에 잠겼을 것이다. 그러나 아마
아무 글자도 쳐다보지는 않았을 게 뻔하다. 그렇지만 읽기 위해서는
글자를 인식해야 한다. 어떻게 이런 일이, 그러니까 아무것도
보지 않으면서 읽을 수 있을까? 사실 이건 아주 일반적으로
일어나는 현상이다. 기차역에서, 학교에서, 사무실과 가게에서
집으로 돌아오는 길에 수많은 사람들이 매일 자신이 어디 있는지
잊어버리곤 한다. 사람들은 다른 생각에 잠긴 채 걷거나 타거나
운전하지만 대부분은 무사히 목적지에 도착한다. 무슨 일이
일어나는 걸까? 자신이 가진 익숙한 지식을 무의식적으로 사용하는
것이다. 덕분에 우리는 한 번에 두 가지 일을 할 수 있다. 스웨터를
뜨면서 텔레비전을 보는 동시에 친구와 수다를 떠는 일이 한꺼번에

가능한 사람들은 실제로 존재한다. 그럼 어떤 활동이 의식적으로 수행되고, 어떤 것들은 자동인가?

당신이 지금 열여섯 살이라면 아마 10년 정도의 읽기 경험이 있을 것이다. 마흔 살이라면 34년 정도. 지금까지 당신이 읽은 글의 양은 얼마나 될까? 우선 매일 보는 신문이나 책, 잡지, 보고서, 매뉴얼에서 읽은 내용이 있을 것이다. 여기에 표지판, 메뉴, 상품 포장지 등에서 읽은 글의 양을 더하자. 각종 청구서, 과속 딱지, 자막, 이메일, 문자 메시지도 잊지 말자. 그 밖에 하루 동안 당신 눈에 들어온 모든 것을 더하라. 자신이 일주일 혹은 1년 동안 얼마나 읽었는지 계산하라. 그리고 그 결과에 당신의 읽기 경험 햇수를 곱해 보자. 그 숫자는 어마어마할 것이다. 우리는 지금 당신이 그동안 무엇을 읽어 왔는지가 아니라 그저 얼마나 읽었는지 말하는 것이다. 매일매일 한쪽 눈으로 들어왔다가 다른 눈으로 나가 버리는, 극히 일부만 기억에 저장되는 글의 내용은 싹 무시하자. 여기서 말하고 싶은 것은 문자와 구두점, 숫자, 각종 부호, 그리고 낱말사이 등 텍스트가 표시되는 형식이다.

산수를 조금만 더 해 보자. 평균 한 권의 책에는 한 줄에 50자, 한 쪽에 35줄, 그리고 250쪽의 텍스트가 있다. 모두 계산하면 한 권에 43만 7500자가 있는 셈이다. 그런 책을 열 권만 집어 들면 당신은 400만 개가 훨씬 넘는 글자를 들고 있는 셈이 된다. 그저 평범한 책이 그 정도다. 그나마 책의 경우는 읽은 글자 수를 계산하는 일이 쉬운 편이지만 다른 형태의 텍스트는 계산하기 훨씬 까다롭다. 한 예로 우리는 신문의 모든 텍스트를 읽지 않는다. 어쨌든 매년 우리가 엄청난 수의 글자를 읽고 있다는 점은 확실히 알았을 것이다. 사실 그냥 글자를 읽고 있다는 말로는 충분치 않다. 우리는 매일 가늘거나 굵은, 크거나 작은, 똑바르거나 기울어진, 평범해 보이거나 유별난 글자를 포함해 온갖 종류의 글자들을 읽는다. 세리프체와 산세리프체처럼 세리프의 유무도 여기에 포함된다.

많은 사람들이 세리프란 말을 들어 본 적이 없을 것이다. 이것은 이를테면 사람들이 자동차 정비소를 방문할 때 벌어지는

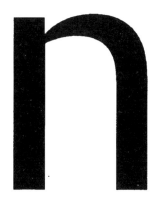

세리프체 n과 산세리프체 n.

일과 비슷하다. 수많은 사람들이 매일 자신의 자동차 엔진에서
나는 소리를 듣지만 우리는 평소와 다른 소리가 날 때야 비로소
거기에 관심을 가진다. 자동차 정비소에서 정비공이 타이밍벨트에
관해 이야기하면 꽤나 설득력 있게 들리긴 하지만, 사실 우리는
타이밍벨트가 뭐고 자동차에서 어떤 역할을 하는지 모른다. 후드를
열고 엔진을 살펴봤자 별 소용없다. 글자도 마찬가지일까? 신문
헤드라인에 사용된 글꼴이 어떻게 생겼는지 정확히 묘사할 수
있는 사람은 극소수에 불과하다. 우리가 그에 대해 가진 지식은
기껏해야 반 무의식적이기 때문이다. 하지만 신문의 글꼴을 바꾸면
사람들에게 꽤나 강력한 감정을 불러일으킬 수 있다.

　　산책을 나가면 우리는 많은 것을 본다. 가을 세일이
시작되고, 자전거 탄 사람이 빨간불을 무시하는 바람에 자동차가
급브레이크를 밟고, 길 따라 늘어선 밤나무에서는 낙엽이 진다.
하지만 집에 도착할 무렵 그중 대부분은 우리 기억에서 사라진다.
평상시와 다른 일이 발생하지 않는 한 말이다. 그럴 경우 그 특별한
사건은 기억에 새겨진다. 나머지 인식의 대부분은 우리의 단기
기억 속에 저장된 후 곧바로 사라진다. 우리가 읽을 때도 비슷한
일이 발생할까? 길을 걸으며 우리는 자신의 발을 계속 살피며
걷지 않는다. 때로 바닥에 파인 웅덩이나 장애물을 피하기 위해
앞쪽을 흘끗 보기는 하지만 주의를 기울인다기보다 그저 주위를

흡수하며 발걸음을 옮긴다. 간단히 말해 우리는 발이 어떻게 움직이는지 생각하지 않는다. 걷기는 사실상 전자동으로 이뤄진다. 마치 읽기처럼 말이다. 읽은 글자를 머릿속에 저장된 문자들과 비교하고, 언어에 대한 지식을 구성하는 단어나 문장과 비교하는 과정은 우리가 내용에 집중하는 동안 그냥 무심결에 일어나는 듯하다. 우리는 그저 책장을 계속 넘길 뿐이다. 때로는 기억하는 내용이 맞는지 다시 앞 장으로 돌아가기도 하고 때로는 책에서 잘못된 글자를 발견하기도 하지만 대부분 우리는 우리가 읽은 것을 잊어버린다. 그러나 글자의 모양은 우리 뇌리에 단단히 박혀 있다. 그렇지 않다면 어떻게 그것들을 단번에 인식할 수 있겠는가? 우리는 말하는 데 사용하는 지식이나 발을 움직이는 데 활용하는 정보처럼 우리 뇌에 패턴으로 자리 잡은 글자의 모양을 절대적으로 신뢰할 수 있다. 그렇다면 뇌에 있는 이런 글자 패턴들은 어떻게 생겼고, 우리는 읽는 과정에서 그걸로 무엇을 하는가?

우리 머릿속에 박힌 글자의 패턴은 단단히 굳어 있을까 아니면 쉽게 변할 수 있을까? 한편에는 가독성이란 움직일 여지가 거의 없기 때문에 타이포그래피는 법칙을 따르며 천천히 진화해 나가야 한다고 믿는 타이포그래퍼들이 존재한다. 다른 한편에는 독자들이란 어느 정도 충격을 받아들일 수 있으며 가독성은 유연하다고 확신하는 디자이너들이 있다. 후자에 해당하는 디자이너들은 타이포그래피의 혁신을 간절히 원한다. 1470년 니콜라 장송이 인쇄한 책을 보면 당신은 무슨 생각이 들까? 그 책에 쓰인 활자는 현재 우리가 사용하는 글꼴들과 거의 차이가 없다. 책의 내용은 라틴어를 모르면 아마 이해하기 힘들겠지만, 글자와 타이포그래피를 인식하는 데는 별 문제가 없다. 그렇다면 지난 5세기 동안 무슨 일이 있었던 걸까? 글꼴 디자이너들과 타이포그래퍼들은 그동안 무엇을 했나? 한편 이렇게 볼 수도 있다. 타이포그래피와 글자꼴이 오래가서 얼마나 다행인가! 그러나 이런 감탄과 함께 마치 화강암에 조각된 것처럼 확고한 관습에 대한 저항도 있다는 것은 놀라운 일이 아니다. 타이포그래피 전통에 반대하는 몸부림은 지난 100여 년 동안 여러 차례 불타올랐다.

ates appellatur in quinquagesir
unc Clementem audiamus. Apr
peritissimus: qui plistonices nc
is adeo: ut etiam aduersus eos u
enim erat. Ptolemæum Medesiu
bus gestis ægyptioru edidit test
otiorum urbem euertit: & Inach
int. Quo quidem Amoside regr
ofugisse cofirmat. Res autem an
ysius Halicarnaseus in libro de
ustissimas fuisse ostendit. Ab In

니콜라 장송의 로만체(1470), 베네치아.

많은 디자이너들이 관습과 규칙을 무시하거나 버렸고, 또 어떤
디자이너들은 그것을 신조처럼 떠받들었다.

아직 학교에서 디자인을 공부하던 시절 나는 사람들이 어떻게
읽는지 알고 싶었다. 어떻게 사람들에게 더 나은 글꼴과
타이포그래피를 제공할 수 있을지 알아내고 싶었다. 그 과정에서
나는 대부분의 사람들이 읽으면서 글자를 의식하지 않는다는
대단히 흥미로운 사실을 발견했다. 어느 날 오후 나는 암스테르담에
있는 복잡한 교차로로 나갔다. 동물원 입구 근처에 서서 오가는
사람들에게 당신이 마지막으로 읽은 인쇄물은 무엇이며 거기에

인쇄되어 있던 a와 g의 모양을
그릴 수 있는지 설문 조사를
했다. 사람들이 그린 글자는
대부분 딱딱한 인쇄체보다는
필기체에 가까웠다. 그 밖에
대문자를 그리거나 오직
하나의 속공간(counter,
원처럼 외곽선으로 완전히 둘러싸여 닫힌 공간)만 가진 가장
단순한 형태의 글자를 그렸다. 극히 소수의 사람들만이 2단으로
된 a자나 3단으로 된 g처럼 좀 더 복잡한 형태를 기억해 냈다. 한
글자 안에서의 굵기 차이나, g자의 아래 원이 열려 있었는지 닫혀
있었는지, a가 큰 배를 가졌는지 작은 배를 가졌는지 같은 세부적인
모양을 기억하는 사람은 한 명도 없었다.

그렇지만 글자는 우리가 매일 사용하는 모든 것들 중에서도
무의식적이지만 가장 자주 사용하는 것임에 틀림없다. 대부분의
사람들이 글자와 빈번히 마주치기 때문에 어쩌면 사람들
머릿속에는 타이포그래피에 관한 지식이 듬뿍 담긴 보물 상자가
들어 있을지도 모른다. 우리는 사실 매번 읽으면서도 의식적으로
읽지 않기 때문에 타이포그래퍼나 디자이너처럼 글꼴의 이름이나
폰트, 글자를 이루는 세부적인 형태를 배우지 않는 이상 그런
지식은 갇힌 채로 남는다. 일부 이론가들은 대부분의 사람들이
글꼴과 타이포그래피에 대해 아무런 말도 할 수 없다는 이유로
사람들이 거기에 관심이 없다는 결론을 내린다. 타이포그래퍼가
가진 글꼴에 대한, 혹은 글꼴들 사이의 미묘한 차이에 대한 열정을
나눌 수 없다고 말이다. 우리 중에 최근에 읽은 책이 어떤 글꼴로
되어 있었는지 기억할 수 있는 사람은 진짜로 얼마 없다.[2] 하지만
책에서 어떤 요소가 가장 중요한지 설문 조사를 해보면 첫 번째가
글꼴이다. 그다음이 종이, 판면 레이아웃, 제본, 일러스트레이션,
표지, 표제지 순이다.[3] 이 연구는 사람들에게 잠재된 타이포그래피
지식을 끌어낼 방법을 찾는 데는 실패했지만, 그렇다고 이것이
잠재된 지식을 절대로 찾지 못할 것이라거나, 아예 존재하지 않음을

뜻하지는 않는다. 반대로 대부분의 사람들은 상당한 타이포그래피 경험이나 지식을 가지고 있어야만 한다. 안 그러면 그렇게 많은 형태의 글꼴과 다양한 타이포그래피를 인식할 수 없기 때문이다. 그렇지 않다고 해도, 예컨대 신문은 우리에게 작은 시사점을 던져 줄 수 있다.

신문은 복잡한 사물이다. 중요도에 따라 독자들이 기사를 선택해서 읽게끔 하기 위해 신문사는 다양한 크기와 종류, 굵기(볼드, 레귤러, 이탤릭 등)의 글꼴을 사용한다. 신문은 또한 단순한 뉴스와 사설, 본문과 캡션을 구별하며 제목은 칼럼에 사용한 것과 또 다른 글꼴로 조판하곤 한다. 그리고 무엇보다도 광범위한 종류의 글꼴과 변종 글자가 쓰인 광고란이 있다. 모든 광고는 다른 광고와 다르게 보이려고 애쓰고, 시선을 사로잡기 위해 디자인된다.

제네바의 일간지 『르 탕』.

여기에 타이포그래피상의 변수들이 추가된다. (모든 글줄의 길이가 똑같은) 양끝맞추기, 왼끝맞추기, 혹은 넓거나 좁게 조판된 문단 등 글을 조판하는 방식은 굉장히 다양하다. 인쇄되지 않은 흰 지면도 중요한 역할을 한다. 글을 더 눈에 띄게 하거나 편안한 인상을 줄 수도 있고, 혹은 일부러 빽빽하게 조판해서 여백을 줄이면 긴박한 느낌을 고조시키기도 한다. 선들도 도움이 된다. 사실 신문은 독자에게 무척 힘든 타이포그래피 경험을 요구한다. 이에 비하면 다른 책들, 특히 소설은 훨씬 단순하게 정리된 구조를 가진다.

텍스트를 전달하는 매체 역시 예외 없이 나름대로 읽는 방식에 영향을 끼친다. 심지어 판지로 된 포장 상자나 모니터까지도 말이다. 규격, 색상을 비롯해 다양한 접지나 제본 방식 등도 마찬가지다. 대부분의 사람들은 이런 무성한 타이포그래피의 숲을 뚫고 지나가는 길을 쉽사리 찾는다. 한마디로 평균적인 독자의 타이포그래피 분석 능력은 높고도 세밀해야 하는 것이다.

전문적인 타이포그래퍼나 글꼴 디자이너를 포함해 활자와 글자를 정말 좋아하는 사람들은 g자 오른쪽 위에 있는 '귀'(ear)를 놓고 흥분하기 쉽다. 어떤 이들은 이것이 사각형이어야 한다고 믿는다. 둥그렇거나 심지어 세모 모양의 귀도 참을 준비가 되어 있더라도 말이다. 반면 지나치게 크거나 경박한, 혹은 튀는 형태는 저항에 부딪힐 수 있다. 그런데 그 요소를 귀라고 부르는 것은 타당할까? 네덜란드에서는 이를 '깃발'이라고 부른다. i자의 점 역시 다양한 범위의 형태가 가능하다.[4] 글자의 다른 부분들도 마찬가지로 획일화되지 않으려는 경향이 있다. 사람들은 보통 이런 사실을 알고 종종 불신에 찬 반응을 보인다. "당신 말은 그러니까, 그런 미세한 차이가 정말 글자를 달라 보이게 할 수 있다는 말이지요?"

만약 사람들이 당신 직업이 글꼴 디자이너라는 것을 알면, 아마 이렇게 물어볼 수도 있다. "이미 글꼴들은 많지 않나요? 아직도 새로운 글꼴을 디자인하는 것이 무슨 의미가 있나요?" 그리고 새로 나온 글꼴에 대해서는 이렇게 말한다. "뭐가 새로운 거죠?" 물론 비전문가들이 하는 질문이 그렇다는 말이다. 그래픽

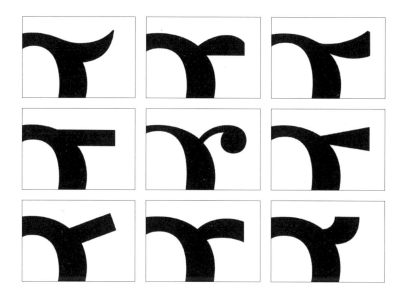

디자이너나 타이포그래퍼의 버전은 이렇다. "뭐 새로운 거 없나요?"

글꼴들은 엄청나게 다양하다. 동물과 식물의 왕국에서는 다양성이 감소하고 있지만 글꼴 카탈로그에서는 정반대다. 어떤 사람들은 글꼴이 지나치게 많다고 한다. 어떤 그래픽 디자이너들은 네다섯 가지의 글꼴만으로 모든 작업을 하는 데 자부심을 가진다. 심지어는 평생 단 하나의 활자만 가지고 작업하는 사람도 있다. 반대로 사용할 수 있는 글꼴의 범위가 여전히 적다는 사람들도 많다. 과연 누구 말이 맞을까? 이것도 옳고 그름이 없는 종류의 문제인가? 왜 글자를 변형하며, 글꼴 디자이너들을 그렇게 만드는 것은 무엇인가? 아름다움이나 차별성, 혹은 현대적 같은 개념의 문제인가? 아니면 이는 순전히 유용성에 관한 것이며, 글꼴 디자이너들은 오로지 가독성을 유지하거나 향상시키는 데 신경을 집중해야 하나? 글꼴 디자이너들은 어떤 기준으로 글꼴을 개선하나? 그동안의 연구들이 읽기에 관해 꽤 많은 것을 밝혀냈다고 해도 글꼴 디자이너들이 의지할 수 있는 구체적인 증거들은 여전히 얼마 없는 실정이다.

우리가 이미 살펴본 모든 질문과 이론, 또 그에 대한 반대

이론들 가운데 이 책의 핵심 질문이 놓여 있다. 우리가 읽는 동안 무슨 일이 벌어지는가? 이 책은 이미 다른 사람들이 많이 거론한 타이포그래피라는 넓은 영역보다는 글과 글자(특히 활자)를 이루는 구성 요소에 더 많은 관심을 기울인다. 물론 타이포그래피에 대한 글들도 많은 부분 책에서 인용될 것이다.

글꼴 디자이너와 타이포그래퍼가 만든 결과물에 사람들의 눈과 뇌는 어떻게 반응할까? 이 주제에 대해 우리가 아는 대부분의 내용은 심리학 연구에서 유래한다. 교육자와 언어학자도 한몫을 하고 신경학자도 그렇다. 텍스트의 판독성을 실제로 구현하거나 훼손할 수 있는 사람들, 즉 그래픽 디자이너와 타이포그래퍼, 글꼴 디자이너에게서 나온 내용은 일부에 불과하다. 이 책은 어느 정도 읽기에 대해 그들이 무엇을 알고 있는지 조사한 결과물이라 할 수 있다. 무엇보다도 글자꼴에 대한 그들의 전문 지식과 그것을 활용하는 다양한 방법에서 나온 실용적인 부분을 다룰 것이다.

이 책의 지리적, 시간적 범위는 라틴 알파벳을 사용하는 나라의 사람들이 현재 어떻게 읽는지에 국한되어 있다. 집필된 장소(네덜란드)와 시기(초판 1995–1996, 개정판 2004–2005) 역시 책의 내용에 반영이 됐을 것이며 사물을 보는 나 자신만의, 어쩌면 특이한 방법도 스스로 시야를 제한했을지 모른다.

본문에는 역사적인 자료들이 많이 언급되지만 이 책은 타이포그래피의 역사를 다룬 책이 아니다. 또 많은 이름과 활자로 가득 차 있지만 그보다 많은 이름들이 누락되어 있다. 그렇다고 언급되지 않은 수많은 동료 디자이너와 그들의 작업에 대한 나의 존경심이 줄어드는 것은 아니다.

많은 독자들이 읽기라는 행위에 대해 아직까지 얼마나 많은 부분이 불분명한지, 얼마나 많은 질문이 그대로 남아 있는지 알면 틀림없이 놀랄 것이다. 거의 모든 사람들이 매일, 자연스럽게 사용하는 이 기술에 대해 우리가 가진 지식은 불완전하다.

그렇지만, 즐겁게 읽기를 바란다!

29

실용적인 이론

Während nun die Technik ihre
nur Daseinsmittel sein soll, a
Menschen Anteil hat, erhebe
staltung durch ihre geistige N
technischen Formen. Aber auc
zu immer höherer Klarheit u
die Baukunst von dem Fassad
entwickelt ihre Formen aus c
außen nach innen, wie es di
schrieb, sondern von innen na
auch die Typographie von de
scheinung, von nur scheinbar
Wir erblicken in der Nachfolg
nach dem Jugendstil mit sich k
Unfähigkeit. Es kann und da

66

얀 치홀트, 『새로운 타이포그래피』(1928) 본문, 300퍼센트 확대.

31

타이포그래퍼와 그래픽 디자이너는 종종 읽기에 대해 글을 쓰지만 그들은 판독성이 중요하다고 말하는 데서 그치는 경향이 있다. 그것이 왜 중요하다거나 판독성이 실제로 무엇인지에 대한 설명은 거의 찾아보기 힘들다. 20세기에 많은 영향을 주었던 카를 게르스트너의『프로그램 디자인』(Designing Programmes, 1963)과 에밀 루더의『타이포그래피』(Typography, 1967)를 살펴보자. 두 권 모두 1960–1970년대 전 세계적으로 이 분야를 지배했던 객관적이고 기능적인 타이포그래피, 즉 소위 스위스 타이포그래피의 주춧돌을 놓은 책이다. 스위스 타이포그래피는 거칠게 말하면 헬베티카(Helvetica) 혹은 그와 비슷한 산세리프체로 그리드에 맞춰 엄격하게 디자인한 비대칭 타이포그래피를 말한다. 나는 예전에 스위스 디자이너로부터 다음과 같은 지적을 받은 적이 있다. "스위스 타이포그래피 같은 건 없다. 그건 그냥 타이포그래피일 뿐이다." 실제로 당시 많은 그래픽 디자이너와 타이포그래퍼에게 그것은 무언가를 하기 위한 유일한 방법처럼 보였다. 깔끔하고 기능적일 뿐 아니라 합리적이고 순수한, 최고로 분명한 의사 전달 수단이었다.

게르스트너는 이렇게 말했다. "기능은 확립되었고, 발명된 알파벳, 글자의 기본 형태는 불변한다."[1] 게르스트너는 그 기능이 무엇인지 언급을 생략했지만, 그것이 읽기라는 건 누구라도 알 수 있다. 그리고 짐작건대 "글자의 기본 형태는 불변한다"는 말은, 이것이 판독성에 중요하다는 뜻일 것이다. 루더의 표현은 더욱 간단하다. "읽을 수 없는 인쇄물은 무의미한 산물이다."[2] 너무 빤한 소리지만 루더가 판독성을 근본적인 필요조건으로 여겼음은 틀림없다. 둘 다 더 이상은 설명하지 않는다.

네덜란드어로 판독성을 뜻하는 말은 하나(leesbaarheid)밖에 없지만 영어에는 두 개의 단어가 있다. 바로 판독성(legibility)과 가독성(readability)이다. 판독성은 어떤 글자가 다른 글자와 구별되는 정도를 말한다. 예를 들어, 대문자 I와 소문자 l 사이에 충분한 차이가 있는지 말이다. 활자 디자이너이자『믿음직한 글자』(Letters of Credit, 1986)의 저자 월터 트레이시에 따르면

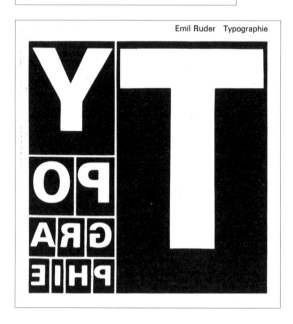

카를 게르스트너, 『프로그램 디자인』, 255×185mm.
에밀 루더, 『타이포그래피』, 240×235mm.

가독성은 편안함을 일컫는 광범위한 용어이다. 만약 당신이 쉬지 않고 장시간에 걸쳐 신문을 읽을 수 있다면, 그것은 가독이 쉬운 것이다. 다시 말해 판독성이 글자꼴과 그 세부에 관한 것이라면 가독성은 전체적인 모습에 주목한다.[3] 혹은 이 두 가지 측면 모두를 판독성을 이루는 요소로 간주하고, 가독성은 작가가 읽기 편하고 이해하기 쉽게 언어를 구사하는 방법을 일컫기도 한다. 트레이시는 무엇이 글자를 판독하기 쉽거나 읽기 쉽게 만드는지까지 파고들지는 않지만 자신이 어떤 종류의 활자를 판독이 쉽다고 여기는지 예로 들었다. 얀 판크림펀, 프레더릭 가우디, 루돌프 코흐, 윌리엄 A. 드위긴스가 디자인한 활자들과 스탠리 모리슨의 타임스 뉴 로만(Times New Roman, 1932)이 그것이다.

국제적으로 상당한 평판을 얻은 로버트 브링허스트의 『타이포그래피의 원리』(The Elements of Typographic Style, 1992)에는 이런 말이 나온다. "내구성 있는 타이포그래피의 원칙 중 하나는 항상 판독성이다."[4] 브링허스트는 나중에 이를 "본질적으로 좋은 활자"의 조건이라고 말했다.[5] 하지만 텍스트의 판독성과 가독성을 위한 최고의 안내서를 저술하고, 좋은 글꼴을 많이 제안한 그조차도 무엇이 판독성인지는 설명하지 않는다. 『읽는 타이포그래피』(Lesetypographie, 1997)에서 한스 페터 빌베르크와 프리드리히 포르스만은 읽기 과정과 그것이 타이포그래피에서 내포하는 의미에 대해 간략히 설명하고 있다.[6] 예를 들어 함께 속한 텍스트의 일부가 동떨어져 배치되거나, 줄(선) 혹은 다른 요소들이 텍스트에 집중하는 것을 방해하면 가독성은 줄어든다. "그것은 지연을 뜻한다. 내용과 상관없는 곳으로 우리의 관심 일부를 돌리기 때문이다. 그것이 바로 좋지 못한 가독성의 정의다."[7]

나는 판독성 또는 가독성의 정의보다는 그 이유에 관심이 많다. 무엇이 글이나 글자를 더 잘 읽히게 혹은 읽기 어렵게 만드는 걸까? 실질적인 조언의 형태로 여기에 답을 제공하는 책들은 아주 많다. 적절한 글꼴 선택과 올바른 크기, 너무 길지도 짧지도 않은 글줄과 올바른 단어 간격, 너무 넓지도 좁지도 않은 활자, 적절한

de for himself quite a career, he found it easie
l than to save—seeing that that which he sold
; own and not the patrimony of the Dales. At
th the remainder of these purchases had g
mily arrangements required completion, and C

ouve dans la peinture bien des exemples de cette con
'a cependant jamais réussi à obtenir des résultats d
hitecture, limitée par ses exigences pratiques, a tro
les dans la construction navale et dans l'organisme
avire offre sans doute une structure spécifiquemer

nd fight speedily coming off; there they are me
cincts of the old town, near the field of the chapel,
h tender saplings at the restoration of sporting
ich are now become venerable elms, as high as
ple; there they are met at a fitting rendezvous,

to be a slave on board the galley where you saw me
After I had been cured of the wound you gave me,
of the College, I was attacked and carried off by a pa
ps, who clapped me up in prison in Buenos Ayres, a
ister was setting out from there. I asked leave to retur

월터 트레이시가 언급했던 몇몇 활자 디자인. 위에서부터 가우디 올드 스타일,
(프레더릭 가우디, 1915), 루테시아(얀 판크림펀, 1925), 칼레도니아(윌리엄 A.
드위긴스, 1938), 타임스 뉴 로만(1932).

35

글줄사이, 알맞은 여백, 산만한 요소 제거 등등. 이런 측면에서 『읽는 타이포그래피』는 모범적인 사례로서 타이포그래퍼들에게 자신만의 논리적 선택을 내릴 수 있는 논거를 제공하면서도 스스로 엄격한 규칙을 내세우길 자제했다. 빌베르크와 포르스만은 "서적 디자인의 척도는 타이포그래퍼들의 관습이나 사상, 또는 의견이 아니라 사람들이 글을 읽는 방식"이라고 말하며 독자를 중심에 놓았다.[8] 즉 긴 단락을 단숨에 읽어 내리거나 글 가운데서 자신이 찾는 내용을 신속히 찾는 등 사람들이 텍스트를 흡수하는 방식이야말로 그 척도라는 것이다. 하지만 그들은 이보다 깊이 파고들지는 않는다. 그리고 커다란 영향을 미쳐 온 타이포그래퍼들의 관습, 사상, 의견을 단순히 넘겨 버릴 수는 없는 노릇이다.

일부 디자이너들은 판독성 혹은 가독성이 근본적으로 중요하다고 간단히 말하는 데 그치지 않고 직접 글을 쓰는 수고를 무릅쓴다. 『활자 설계와 고안에 관하여』(On Designing and Devising Type)에서 네덜란드 타이포그래퍼 얀 판크림펀은 법칙들에 대해 썼다.[9] 그가 말하는 법칙이 정확히 무엇인지는 금방 파악할 수 없지만 그는 스탠리 모리슨의 글을 언급하면서 그의 견해에 동의한다. 자신이 직접 네덜란드어로 번역한 「타이포그래피의 제1원칙」(First Principles of Typography, 1930, 네덜란드어판 1951)으로, 독자에게 무엇이 좋고 무엇이 좋지 않은지를 간결하게 정리한 글이다.[10] 이런 측면에서 이를 능가하는 저술로는 얀 치홀트의 『새로운 타이포그래피』(Die Neue Typographie, 1928)가 있다. 타이포그래피 및 활자 디자인의 규칙 혹은 법칙에 관해 기술한 사람들 가운데 여태껏 이들 두 명이 가장 영향력이 컸다. 이들은 스스로 독자들의 이익을 대변하는 수호자로 자처하며 이상적인 타이포그래피란 어때야 하는지, 그리고 올바른 활자체는 무엇인지에 대한 타이포그래피 도그마를 설파했다.*

* 이 글들의 영향력은 여전한데, 모리슨의 글은 1996년 네덜란드의 레이던에서

```
JAN TSCHICHOLD

DIE NEUE TYPOGRAPHIE
EIN HANDBUCH FÜR ZEITGEMÄSS SCHAFFENDE

BERLIN 1928
VERLAG DES BILDUNGSVERBANDES DER DEUTSCHEN BUCHDRUCKER
```

『새로운 타이포그래피』 표제지, 210×150mm.

얀 치홀트(1902-1974)는 타이포그래퍼이자 활자 디자이너, 그리고 디자인 저술가였다. 라이프치히에서 태어난 그는 뮌헨에서 학생들을 가르쳤으며, 1933년 이후로는 스위스에서 활동했다. 그가 저술한 책들 가운데 『새로운 타이포그래피』는 수백 년간 수행되어 온 고지식한 타이포그래피에서 탈피한 비대칭적이고 역동적인 타이포그래피를 향한 하나의 성명이었으며, 당시 국제적으로 이뤄진 타이포그래피 혁신 사례 선집이기도 했다. 또한 그는 산세리프체 전용을 주장했다. 하지만 훗날(1933) 독일에서 나치가 정권을 잡은 후 고초를 겪어야 했던 치홀트는 자신의 입장을 철회했다. 그는 자신이 이전에 했던 주장들이 나치의 급진적인 슬로건과 유사하고, 심지어 똑같은 절대주의로 간주될 수 있다며 그렇게 격렬하게 비난했던 세리프체와 대칭 디자인으로

재출간됐으며, 치홀트의 『새로운 타이포그래피』 역시 영어판(1995)과 스페인어판(2003)이 다시 발행되었다.

돌아섰다. 이후 치홀트는 이런 주제로 자주 글을 썼지만『새로운 타이포그래피』안에 담긴 관점이 오랫동안 영향력을 발휘하는 것을 막지는 못했다. 치홀트의 초기 관점은 많은 사람들의 생각이 더해져 20세기 타이포그래피에 심오한 영향을 미쳤다.

사실 치홀트가 후에 대칭 타이포그래피와 세리프체를 옹호할 때 발표한 글들은 그의 앞선 주장과 거의 같거나 더 심하게 독선적이었다. 치홀트가 나중에 지지하게 된 영국의 스탠리 모리슨(1889–1967)은 원래 은행원으로 사회생활을 시작했지만 곧 잡지 편집에 관여하면서 타이포그래피와 인연을 맺었다.* 그는 활자 디자이너라기보다 역사가이자 이론가였다. 그가 발표한 타이포그래피 제1원칙은 실제적으로 전통적인, 그리고 대칭 디자인 및 인쇄에 관한 법칙이었으며, 판독성 및 가독성에 대한 일반 표준 및 기본적인 전제 조건을 세우려는 의도로 만들어졌다. 산세리프체는 그의 관심 밖이었다.**

치홀트와 모리슨의 영향이 컸던 이유는 단지 지금까지 언급된 그들의 책들 때문만은 아니다. 활자 주조기와 조판 기계를 만들던 영국 모노타이프사의 고문으로 일하며 모리슨은 회사의 이미지를 신장시키는 데 크게 기여했다. 실제로 그는 퍼페추아(Perpetua, 1928), 벨(Bell, 1930) 같은 활자의 제작을 지휘했다. 또한 치홀트는 펭귄 북스를 위한 문고본 작업, 혹은 1947년 런던 방문 중 이를 위해 만든 타이포그래피 조판 규칙 등 사람들에게 영향을 끼친 작업을 많이 했다. 그가 디자인한 사봉(Sabon, 1967)도 여전히 사랑받는 글꼴 중 하나다.

치홀트는 1925년 타이포그래피에 대한 생각을 저술한「근원적 타이포그래피」(Elementare Typographie)를 발표했다. 여기서 그는 아직 쓸 만한 산세리프체가 없기 때문에 중립적인 세리프체를

* 모리슨은 1913년 1월『임프린트』첫 호의 광고를 보고 제럴드 메이넬에게 고용되었다.
** 1928년 모리슨은 그가 디자인한 팸플릿에 길 산스를 사용한 것에 대해 한 인쇄 장인으로부터 거센 비난을 받고 좌절한 적이 있다. James Moran, *Stanley Morison: His Typographic Achievement* (London: Lund Humphries, 1971), 118 참조.

ample of what I wish now to speak of as *the pragma*
ie pragmatic method is primarily a method of settl
ysical disputes that otherwise might be interminal
orld one or many ?—fated or free ?—material or sp
re are notions either of which may or may not l

bourne Chase for his fur, reputed inferior only to
able. Fen eagles, measuring more than nine feet l
xtremities of the wings, preyed on fish along the
olk. On all the downs, from the British Channel tc
, huge bustards strayed in troops of fifty or sixty, ai

rfahrung und Kenntnis der Schriftgeschichte und des S
twas in der Form völlig Neues zu suchen. Neu hingeg
hrift die in den beiden Maschinensystemen liegenden
 zu berücksichtigen. Während bei dem einen System
enommen werden muß, verlangt das andere System

위에서 아래로:
퍼페추아(에릭 길), 벨(모노타이프), 사봉(라이노타이프, 모노타이프, 슈템펠)

사용하라고 충고하면서 산세리프체가 "근원적 글자형태"이긴 하지만 여전히 세리프가 있는 활자가 긴 글에 더 적합하다고 말했다.[11] 실제로 그는 자신의 책도 이런 식으로 조판했다. 하지만 3년 후에 저술한 『새로운 타이포그래피』에서는 이러한 조건도 사라지고 세리프체는 완전히 구닥다리 취급을 받는다. 그 3년의 시간 동안 치홀트는 그의 마음을 바꿀 만한 어떠한 연구도 수행하지 않았고, 독자들을 배려한 그 무엇도 하지 않았다. 즉, 산세리프체에 대한 그의 선호는 감정에 기인한 것이었다. 그는 그저 현대적인 것을 좇았을 뿐이다. 1928년 치홀트는 사뭇 더욱 현대적인 느낌을 받았고, 1925년에 자신이 했던 생각보다 옳다고 확신했다.[12] 캡션에서 그는 대칭 레이아웃을 "빵점 타이포그래피"라고 평하며 완전히 묵살했다. 치홀트를 사로잡은 새로운 움직임은 양식을 넘어 하나의 철학이었으며 사회적 변화 및 새로운 세계를 건설하려는 진지한 시도였다. 때로 이는 조심하지 않으면 이성적 관점이나 태도를 잃을 수 있음을 의미한다.

모리슨도 신중하게 그의 관점을 좁혀 나갔다. 그가 따른 교리는 일종의 단단한 연철을 떠올리게 한다. 그의 견해에 따르면 새로운 활자 디자인은 단지 소수만이 그 새로움을 알아차릴 때 성공적이었다. "독자들이 새로운 활자의 완벽한 침묵과 뛰어난 자제력을 알아보지 못해야 좋은 활자라 할 만하다."[13] 텍스트를 조판할 때는 자신의 구미에 맞게 만들겠다는 생각을 모두 떨쳐 내야 했다. "기이하거나 농담 같은 타이포그래피는 심지어 무미건조하거나 단조로운 것보다도 독자에게 악영향을 미친다."[14] 모리슨의 주된 관심은 도서 인쇄에 있었고 항상 독자를 우선시했는데, 이는 늘 가부장주의 및 보수주의와 섞이곤 했다.

모리슨은 전통과 보수의 뜻에 깊이 순종했으며 나중에 치홀트도 전적으로 이에 동참했다. 1948년 한 에세이에서 치홀트는 다음과 같이 말했다. "개인적인 타이포그래피는 결함이 있는 타이포그래피이다. 바보들이나 그런 것을 요구한다."[15] "타이포그래피는 모든 사람들을 대상으로 하기 때문에 급격한 변화를 채택해서는 안 된다."[16] 모리슨의 제1원칙에서도 비슷한

구절을 찾을 수 있다. "활자 디자인은 가장 보수적인 독자의 변화 속도에 맞춰서 변한다."[17]

치홀트와 모리슨은 자신들의 의견을 지지하는 주장을 펼치긴 했지만 연구 결과가 제시된 바는 없다. 그들의 의견은 다른 디자이너들과 마찬가지로 실제 경험과 느낌에 기초한 것이었다. 이러한 의견들이 이론의 출발점이 되어야 한다고 말하는 것은 아니다. 그들뿐 아니라 여기에 언급된 다른 저자들은 활자체와 타이포그래피의 변하지 않는 속성을 강조하고 있다. 몇몇 사람들은 그 이유를 독자와 독자들의 행동에서 찾는다. 더 이상의 깊은 분석 없이, 독자들이 너무 보수적이기 때문에 타이포그래피가 천천히 변한다는 것이다. 모리슨이 낸 간행물 가운데 『활자 디자인의 과거와 현재에 관하여』(On Type Designs Past and Present, 1962)라는, 활자의 역사를 간략히 다룬 책이 있다. 이 책의 말미에서도 우리는 활자의 변성에 대한 내용을 찾을 수 있다. "어떤 변화나 개선, 혹은 개조도 거의 보이지 않을 만큼 미미할 필요가 있다."[18] "대중의 광범위함과 복잡성이 (…) 알파벳을 융통성 없고 변하기 힘들게 만들었다"는 것이다.[19] 그가 장기적으로 새로운 활자체를 디자인하는 것이 매우 어려워졌다고 말하는 이유가 바로 이것이다.

20세기 초, 활자 주조소는 물론 활자 주조기와 조판 기계 제작자들은 너도나도 장송, 가라몽, 판데이크, 캐즐런, 배스커빌, 보도니 등 과거에 만들어진 활자들을 좀 더 현대적인 형태로 다듬는 일에 열정적으로 달려들었다. 모노타이프사의 활자 부흥 프로그램을 도왔던 모리슨은 이러한 과정을 20세기 활자를 향한 필연적인 발전 단계로 여겼다.[20] 1932년 출시된 모리슨의 역작 타임스 뉴 로만 역시 이러한 과정의 단적인 결과였다.

모리슨은 날카로운 비평가의 눈을 갖고 있었으며 주장을 펼치는 데도 능숙했다. 그는 자신의 주장을 건강한 상업 감각과 상상력으로 뒷받침할 줄 알았다. 타임스 뉴 로만체가 인쇄 산업에서 지금의 위치를 차지하게 된 것도 그 덕분이다. 70년이 지난 지금도 이 글꼴은 신문, 책, 정기 간행물 등 모든 종류의 인쇄물에서 널리

ever since contain not one living century. The number
ceedeth all that shall live. The night of time far surpas
o knows when was the equinox? Every hour adds unto
tic, which scarce stands one moment. And since death
of life, and even pagans could doubt whether thus to live

ofession. Every now and then a trace of him is to be fou
eds. In 1642 he is mentioned as a goldsmith, living in
traat. Some years later his address was on the Bloemgrac
fterwards he moved to the Elandstraat. From a deed da
ovember 1658 it can be concluded that he was als

y good man, and particularly remarkable for his liber
r from a single example. He was not very rich, and
h checked in the exercise of his good nature by his v
tood in need of money came to borrow of him. Money
e bade a servant bring him water in a silver basin, with

ressed in the same English habit, story to be compar
story, a certain judgement may be made betwixt the
e reader, without obtruding my opinion on him.
em partial to my countryman, and predecessor in t
, the friends of antiquity are not few; and besid

모노타이프사가 부흥시킨 활자들 가운데 일부. 괄호 뒤는 처음 나타난 시기.
위에서부터 가라몽(1922, 1530년경), 판데이크(1937, 1660년경), 배스커빌(1923,
1757년), 보도니(1921, 1790년경).

42

ABCDEFGHIJKLMNOPQRSTUVWXYZ
abcdefghijklmnopqrstuvwxyz
£1234567890.,:;!?'-([—

타임스 뉴 로만.

사용되고 있다. 종종 다른 이름으로 불리거나 살짝 변조된 것들도 있지만 컴퓨터에서 가장 일반적으로 사용되는 글꼴 중 하나이다.[*] 모리슨의 단언은 너무 엄격해서 살짝 양념을 쳐서 해석할 필요가 있지만(치홀트도 마찬가지다) 어느 정도 시간의 시험을 거친 상태이다. 타임스(보통 이런 이름으로 알려진 글꼴)는 세계적으로 가장 널리 읽히는 글꼴 중 하나이며, 아마도 가장 많이 사용되는 활자체일 거라고 생각한다.

치홀트와 모리슨은 처음에는 전혀 다른 입장이었지만 나중에는 완전히 같은 생각으로 끝을 맺었다. 그렇기는 하지만 1925년 이래(치홀트가 「근원적 타이포그래피」를 발표한 해를 어느 정도 임의로 정했다) 타이포그래피에서 오직 하나의 학파가 만연했던 적은 한 번도 없었다. 1960–1970년대 스위스 타이포그래피처럼 하나의 관점이 지배적이던 적도 있지만 전통적인 타이포그래피와 새로운 타이포그래피는 항상 공존했고 섞이기도 했다. 그러고는 또 다른 관점의 운동이 뒤를 이었다.

[*] 위조 가능성이 제기된 조지 W. 부시 전 미국 대통령의 병역 기록을 다룬 기사에서 타임스 뉴 로만은 "흔히 사용되는 마이크로소프트 워드 폰트"로 묘사되고 있다.

43

간극

other voices. A good number of them wouldn't be s

introduced his typeface, everyone was saying: "Oh

in thirty or forty years people might think of my typ

text of time. Eventually they might even be stodgy,

good typeface because it was used a lot. I don't thi

came familiar with it by default. When you promote

signing their own typefaces and personalizing them

type, the audience will never really get used to a

reading? <u>Mr. Keedy</u>: **There will ne**
pervasive as *Helvetic*
are going to be just t
there, too many des
things that are spe
means is that commu
closer to ideas. Ide
Places are specific.
port sign system on t
with *Helvetica*? <u>Emigre</u>: Becaus

to read information in a split second and *Helvetic*

therefore become a very recognizable and easy-to-

signs his or her own typefaces, and you have all the

hard time constantly adjusting to all these variatio

more complex by adding yet another typeface, yet

making things more
making things more
sense i can say it is

『에미그레』 15호 세부(1990), 실제 크기, 글꼴: 키디 산스(1989).

45

넓은 의미에서 인쇄 산업은 가독성과 산업 전반에 스민 전통 모두를 뒤흔든 대대적인 개혁을 한 번 이상 겪었다. 그 과정에서 디자이너들은 놀라울 정도로 많은 것을 성취했다. 비대칭이 대칭과 나란히 완전히 인정받게 되었고 산세리프체가 인쇄용 활자 가운데 하나로 영원히 자리매김했다. 모두 치홀트를 비롯해 여러 사람들이 동료와 작가, 인쇄업자, 그리고 수많은 독자의 저항을 이겨 낸 덕분이다. 오늘날 도로 표지를 포함해 상당한 분야에서 경쟁 상대가 거의 없는 실정이긴 하지만, 그렇다고 산세리프체가 지배적인 위치에 놓여 있지는 않다. 산세리프체가 널리 사용된 후 수행된 연구 결과에 따르면, 비록 많은 연구들이 완벽하지 않거나 결과가 의심스럽지만 산세리프체가 세리프체만큼이나 읽기 쉽다는 것이 판명되었다.[1] 산세리프체의 가독성에 대한 논쟁은 사그라졌다 불타오르길 반복하고 있지만 아직 여기에 대한 일치된 의견은 없다. 그리고 앞으로 알게 되겠지만, 세리프체로 조판된 것이 산세리프체로 조판되는 것보다 명백히 나은 글들이 있다.

　　디자이너들은 종종 독자나 학자보다 앞서가는 경우가 많으며 상상력과 인내로 많은 것을 성취하곤 한다. 타이포그래퍼와 글꼴 디자이너 역시 독자이기도 하다. 그러나 그들은 인쇄의 세부적인 내용에 친숙하고 경험에 기초해 변화를 만들어 낼 수 있다는 점에서, 또 특정 방향으로 발전을 이룩할 능력을 가졌다는 점에서 평균적인 독자들과 다르다. 디자이너들은 과학이 변화와 개선의 출발점이 되기를 진실로 바란다. 그런 연구가 존재하지 않는다면, 하는 수 없이 스스로 실험해 보는 수밖에 없다.

디자이너들이 제안한 변화 중에는 성공적인 것들도 있지만 또 많은 아이디어가 실패로 끝나기도 했다. 예를 들어 세리프체를 쓰면서 대문자를 없애자는 주장은 실현되지 않았다. 20세기에 이뤄진 문자의 기본적인 형태를 새롭게 바꾸려는 온갖 노력들도 모두 실패로 돌아갔다. 헤르베르트 바이어(1925, 1933), 얀 치홀트(1930), 빔 크라우얼(1967)이 디자인한 구성적인 알파벳이 여기에 속한다. 쿠르트 슈비터스(1927)가 주장한 음성 문자와 카상드르(1937)가

Historia de cultura

für den neuen menschen

ᒋᐁᗱᒪᑢᐧᒐᖇᒐᕼᔂ

WARShAUS bERÜhMTER dJRJGENT

absolument indispensables

위에서 아래로: 바이어체(베르톨트, 1933), 얀 치홀트가 디자인한 알파벳(1929), 빔 크라우얼이 제안한 숫자(1967), 쿠르트 슈비터스(1927), 카상드르의 페뇨(드베르니에페뇨, 1937).

A B C D E F G H I J K L M N O P
Q R S T U V W X Y Z Ä Ö Ü Æ Œ Ç
a b c d e f g h i j k l m n o p q r ſ s t u v
x y z ä ö ü ch ck ff fi fl ſſ ſi ſt ß æ œ ç
1 2 3 4 5 6 7 8 9 0 & . , - : ; · ! ? (' « » § † *

Auf besonderen Wunsch liefern wir auch nachstehende Figuren

a g m n ä & 1 2 3 4 5 6 7 8 9 0

파울 레너가 디자인한 푸투라(1927).

대문자와 소문자를 섞어 만든 알파벳도 마찬가지다. 이들을 비롯해 이와 유사한 글꼴 디자인들은 극히 협소한 범위에서 사용되거나 미처 제도판을 벗어나지도 못했다. 구성적 형태의 글꼴 가운데는 파울 레너가 만든 푸투라(Futura, 1927)가 성공적이었다. 이는 여러 측면에서 기존 활자의 관습을 따랐기 때문인데, 대문자들은 실제로 기존 대문자의 기본 형태를 따랐으며 소문자도 a, g, j, t를 제외하면 통상적인 소문자와 별반 다르지 않았다. 시험 단계의 소문자를 보면 상당히 실험적인 형태도 있었지만 실제로는 거의 채택되지 않았다. 다른 예들을 좀 더 살펴보자.

허버트 스펜서가 쓴 『가시적 말』(The Visible Word, 1968)의 마지막 장 제목은 '새로운 알파벳을 향하여'였다.[2] 여기 제시된 몇몇 예들은 텔레비전 자막, 새로운 조판 기술, 광학 문자 인식 기술(ITC) 등 테크놀로지의 발전에서 영감을 받았지만 나머지는 교육자들에게서 나온 것들(예를 들어 피트먼의 초기 교육용 알파벳)이었다. 이들은 대부분 철자와 발음이 종종 따로 노는 영어를 가르치는 사람들이어서 우리처럼 영어가 모어가 아닌 사람들이 볼 때는 완전히 관련이 없는 것처럼 보인다. 이러한 실험적인 디자인은 현실 세계에 거의 영향을 미치지 못했지만 앞으로 기술이 글자꼴에 지대한 변경을 초래할 수 있다는 생각은 변함없이 우리 곁에 존재한다.

캐나다 디자이너 브루스 마우는 그의 저서 『라이프 스타일』(Life Style, 2000)에서 PDA 화면 글자처럼 눈으로 명확히 식별될 수 있는 점으로 이뤄진 문자가 미래의 글자꼴이 될 수 있다고 말한 바 있다.[3] 동시에 그는 이렇게 의문을 표한다.

페트르 판블로클란트의 저해상도를 위한 활자 디자인(1983).

"타이포그래피는 하지만, 전적으로 관습적으로 기능하는 분야이다."[4] 우리는 매일 이런 종류의 글자를 사용하는 수많은 장치들에 둘러싸여 있기 때문에 점으로 이뤄진 글꼴이 기존 글꼴들과 경쟁하는 듯한,

어쩌면 기존 활자를 제압할지도 모른다는 느낌을 받을 수 있다. 그러나 사실 이런 글꼴들은 늘 수명이 일시적이고 틈새시장에서 활용될 뿐이다. 1980년대 프린터 기술이 성숙기에 이르렀을 때 보았듯이 기술이 허락한다면 우리는 더 정교하고 더 관습적인 형태를 선택할 것이기 때문이다.

20세기의 마지막 10년 동안에는 수많은 실험적인 폰트들이 탄생했다. 이들을 전파한 주요 매체를 두 개 꼽으라면 하나는 1991년 이후의 『퓨즈』(Fuse)이고, 다른 하나는 『에미그레』(Emigre)다. 특히 15호(1990), 18호(1991), 21호(1992)를 들 수 있다. 『퓨즈』는 전통적인 형태의 잡지가 아니라 폰트를 담은 디스크와 그 폰트를 사용한 사례, 그리고 설명문이 담긴 종이 상자였다. 창간호에서 편집을 맡은 존 워젠크로프트는 타이포그래피에 존재하는 보수주의에 불만을 토로하며 이 분야의 전문가들이 조성한 신비주의에 그 책임을 돌렸다. 그는 텔레비전과 컴퓨터를 비롯한 디지털 기기의 부상, 그리고 그들이 몰고 온 사회적 영향을 감안할 때 변화는 불가피한 결과라고 말하며 판독성이 중요하긴 하지만 이를 좀 더 광범위한 인식 및 시각으로 보아야 한다고 주장했다. 뤼디 판데를란스 역시 『에미그레』 15호에 다음과 같이 썼다. "이번 호에 실린 모든 글은 보이기도 하고 읽히기도 하도록 의도했다."[5] 이는 마치 얌전을 떨던 타이포그래피가 바야흐로 본색을 드러내고 텍스트와 이미지의 경계를 흐리는 것처럼 보였다.

왕성했던 10년이 끝나갈 무렵, 그리고 21세기가 시작할 무렵 글꼴 디자이너와 타이포그래퍼의 실험 욕구는 급격히 감소하는 경향을 보였다. 그러나 전통적인 글꼴 디자인은 별다른 변화가 없었다. 실험적인 글자꼴은 그것이 발표된 첫 번째 매체에서 생명을 다하는 경우가 많았고 일상적인 인쇄에는 거의 영향을 미치지 못했다. 이는 전문가들이 신비주의적이라서, 또는 독자들이 신중한 보수주의자라서 그런 것이 아니다. 우선 모양을 보면서 동시에 읽는다는 것이 불가능하기 때문이다. 그들은 서로 다른 행위인 것이다. 짧은 글에서 동물 모양의 글자를 기존 텍스트와

49

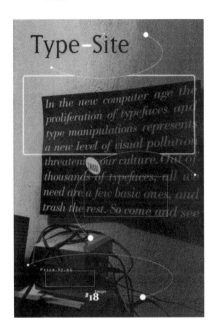

『에미그레』 18호(1991),
425×285mm.

『퓨즈』 2호(1991),
230×180mm.

I tall, curve, soft le lin luit et l'or coule.
m... amour mémoire mimétisme mamm
n... nos nanas nues nous narguent

피에르 디 쉴로가 프랑스어를 위해 디자인한 글꼴 캉탕주(Quantange),
『에미그레』 8호.

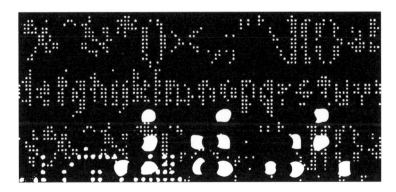

유스트 판로쉼의 플릭셀(Flixel), 『퓨즈』 2호.

조합하는 것은 문제가 되지 않는다. 그러나 글이 길어지면 이것이 불가능하다는 것을 쉽게 알 수 있다. 이미지를 보려고 지속적으로 노력하면서 문장의 뜻도 파악해야 하기 때문이다. 이런 실험들이 실패하고 익숙한 모양이 살아남는 이유는 상당 부분 텍스트를 따라가면서 눈이 본 것을 뇌가 인식하는 방법, 즉 읽기라는 메커니즘 자체에 있다. 물론 이런 실패는 더 조심스러워지고 보수적이 되어 가는 사회 변화에서도 기인할 수 있지만, 사회 발전 양상의 연구나 설명은 이 책의 범위를 벗어나는 일이다.

중요한 것은 일단 타이포그래피의 관습에서 벗어나기로 결정한 디자이너는 어김없이 읽기 어려운 텍스트를 만들 위험을 감수해야 한다는 것이다. 가끔씩 독자들이 전혀 읽을 수 없다고 주장하기는 하지만, 텍스트를 완전히 읽을 수 없게 되는 일은 별로 없다. 하지만 독자들이 읽기 위해 더 노력해야 한다는 것이 문제다. 이는 독자들이 무의식적으로, 거의 자동으로 읽을 수 있는 내용이 그렇게 읽을 수 없는 상태가 된다는 뜻이다. 운전에 비유하자면 마치 브레이크가 저절로 작동하거나 엔진이 계속 꺼지는 것과 같다. 그러면 '읽기'라는 과정은 계속 주의력을 요하게 되고, 그 자체로 '읽는다'는 전체 목적이 간섭을 받게 된다.

1990년대 가장 유명했던 디자이너 가운데 하나인 데이비드

ed largely on the material Davies had written. Any initial skepticism about merging two seemingly disparate ta
ppeared quickly. "The moment we sang together," says Matthews, "our professional relationship really started
Cardinal succeeds on every possible level — songwriting, arranging, instrumentation — fusing Pet
nds and early Bee Gees with baroque psychedlia and folk-savant Bowie. The sound of Cardinal is so unaffecte
nuous, it almost had to be made by two people located miles off the conventional rock map.
"cardinal is a collaboration between someo
o is basically a consummate music professional
d someone who wants absolutely nothing to do
th traditional rock music." davies explains. "in
ct. i had trouble tearing myself away from the
ea of amateurism."

데이비드 카슨, 『레이건』(1995년 2월).

51

카슨은 『인쇄의 종말』(The End of Print, 1995)에서 "판독성과
의사소통을 혼동하지 말라"며 독자들을 책망했다.**6** 읽을 수
있음이 의사소통에 필요한 전부는 아니라는 말이다. 그에게 이는
감정적이고 개인적인, 비전통적인 디자인에 자유를 부여함을
의미했다. 그는 모든 법칙과 이론을 거부했으며, 그렇다고 이를
대체할 자신의 이론을 세우지도 않았다. 실제로 그는 이론의
부재 자체가 중요하다는 태도를 취했다. 이런 의미에서 그는
『메르츠』(Merz) 11호에 실렸던 쿠르트 슈비터스의 '타이포그래피
테제' 가운데 하나를 연상시킨다. "누군가 이미 했던 방법을
사용하지 말라. 이렇게 말할 수도 있다. 언제나 다른 사람과 다른
방법으로 해라."**7** 사실상 모든 신조를 거부하는 신조인 셈이다.

앞 장을 포함해서 지금까지 인용된 말들 중 아무것도
타이포그래피의 모든 분야를 망라하지는 못한다. 예컨대 모리슨의
제1원칙은 책에 사용되는 타이포그래피에 국한된 것이며 1928년
치홀트의 생각은 편지지와 명함, 브로슈어, 카탈로그, 포스터,
광고, 정기 간행물, 신문 및 '새로운 책'에 관한 것이었다. 그는 긴
책들이 앞으로는 점점 짧아질 것이라 예견했는데 이는 부분적으로
영화 때문이라고 믿었다. 카슨의 책은 스포츠와 음악을 다룬 잡지
타이포그래피의 사례를 보여 준다. 슈비터스는 미술가였지만
콜라주에 글자꼴이나 텍스트의 일부를 왕성히 사용했으며 그래픽
디자이너로서 많은 홍보물을 디자인했다. 특히 『메르츠』 11호의
주제는 타이포그래피와 광고였다.

이런 종류의 글은 대개 두 가지 극단 중 하나를 대변하기
마련이다. 한쪽에는 완벽한 순종과 침묵, 훈련과 관습이 있으며
다른 한쪽에는 자유와 다양성이 놓인다. 후자는 매체에 따라 혹은
주제나 시간, 디자이너에 따라 다채로운 타이포그래피가 가능하다.
포스터와 전단, 티셔츠, 초청장, 서류철처럼 소수의 독자만을 위해
인쇄되는 텍스트는 자유로운 폰트 운용으로 최신 유행이나 실험을
포착할 수 있다. 그러나 텍스트가 길어지고 대상도 많아지면
통상의 글꼴로 되돌아오게 된다. 다시 평화가 찾아오는 것이다.

52

이 두 가지 대조적인 타이포그래피 운용법은 다양한 읽기 방식과 밀접하게 연결되어 있다. 글들이 짧게 끊어지는지, 중간중간 삽화가 들어가는지, 즉 '읽기' 중간에 '보기'가 개입되거나 혹은 장기간 읽는 행위에 몰두해야 하는지 등에 따라 달라지는 것이다. 물론 이 사이에 셀 수 없이 많은 종류의 읽기 방식과 그만큼 많은 타이포그래피 형태가 존재한다.

글귀가 새겨진 티셔츠.

이는 종종 스타일의 충돌로 비춰지기도 한다. 한 종류의 타이포그래피가 활기차다면 다른 종류는 지루하다는 식이다. 전자를 좋아하면 당신은 멋진 사람이고 후자를 좋아하면 당신은 고루한 사람이다. 전자는 젊은 사람들의 것, 후자는 주름진 사람들의 것이다. 물론 외형은 중요하다. 그것이 서점보다 옷가게가 많은 이유이기도 하고. 하지만 지금 우리가 말하는 것은 기능에 대한 것이다. 한쪽에는 순식간에 읽을 수 있는, 심지어 원하지 않아도 읽히는 몇 개의 단어가 있는 반면 다른 한쪽에는 집중력을 요하는 긴 텍스트가 있다. 독자들이 이 두 세계를 분리시키기란 그리 쉽지 않다. 마치 책 표지와 내용처럼 두 세계가 너무나 자주 함께 다가오기 때문이다. 잡지에서는 충격적으로 디자인된 제목과 야단스럽지 않은 텍스트 흐름이 나란히 놓인 모습을 쉽게 발견할 수 있다.

역사가 말하듯이 독자나 타이포그래퍼, 글꼴 디자이너가 보수주의 꼬리표를 대수롭지 않게 여기기란 분명 어렵다. 그러나 실제로 완전히 진보적이거나 완전히 보수적인 사람은 거의 없다. 진보와 보수는 일반적으로 매우 다양한 형태로 결합되기 마련이다. 얼마 전 암스테르담에 있는 릿펠트 아카데미에 재학 중인

53

디자인학과 학생들이 케이크를 만든 적이 있다. 약 50센티미터 높이의 이 케이크는 무척 훌륭하고 예술적이었지만 어딘지 미심쩍은 구석이 있었다. 입안에 침이 고이게 하는 황금빛 혹은 초콜릿색 대신 연보라색, 파란색, 녹색, 리몬첼로 색으로 되어 있었던 것이다. 모든 사람들이 이 케이크에 감탄했지만 포크를 들고 시식하는 순간이 되자 너도나도 핑계를 대기 시작했다. "오늘 점심을 너무 많이 먹었나 봐. 다른 사람 먹으라고 하지 뭐." "오늘 속이 좀 안 좋은 것 같아. 안 먹는 게 좋겠어." 내 차례가 오자 해결책이 떠올랐다. 먹을 때 눈을 감는 것이었다. 효과가 있었다. 황금빛 케이크 맛만큼 좋았던 것이다. 음식 색도 일종의 과학이다. 이는 음식 광고업자나 포장업계에 잘 알려진 사실이다. 야채수프를 너무 회색으로 만들면 소비자는 다가오지 않는다. 접시에 담긴 돼지갈비는 밝은 갈색이어야 한다. 그렇지 않으면 의심을 받는다. 뭔가 먹을 때에도 비정상적인 것은 받아들이기 싫어지는 법이다. 같은 이론이 읽기에도 적용된다. 변화를 바라는 호기심과 친숙함에 대한 욕구는, 이를테면 많은 사람들이 티셔츠에 새겨진 비정상적인 타이포그래피를 좋아함과 동시에 매일 자신이 읽는 신문이나 소설의 본문은 익숙한 폰트와 레이아웃을 따르길 바라는 만큼이나 혼재되어 있다.

독자들이 그들의 우편함이나 서점 혹은 다른 경로를 통해 온갖 종류의 타이포그래피를 접하는 반면, 디자이너들은 그들이 최고라고 생각하는 단 하나의 접근 방법만 고수하려는 경향이 있다. 그들이 책과 신문 글꼴을 디자인하는 것은 본능이라고 봐야 할까? 대답은 '그렇다'이다. 하지만 그런 매체를 위한 글꼴의 느린 변화 속도는 디자이너 혹은 디자이너들이 목표로 하는 독자들의 사고방식과는 별 관계가 없으며, 읽기 과정의 일부로 일어나는 자동화와도 별 관계가 없다. 어떤 의미에서 글꼴을 그 자리에 계속 머무르게 하는 것은 글꼴 그 자체이다. 최소한 장거리를 달려야 하는 글꼴들은 그렇다. 만약 그들이 효과적으로 기능한다면 독자들은 그 글꼴들을 신뢰하기 시작하고 다시 보기를 원한다. 따라서 다독하는 사람은 모두 친숙한 모양을 고수하는 경향을 띠게 된다.

ople like Jeff Koons and ancient Greek pottery, while servi

y on the banal nature of life in a global consumer culture. Art

990 focuses on the blurring of nature and culture, the real a

e, where images of Wizard air freshener and Disney's fake M

qual time with the artworks of Ashley Bickerton and Andy W

ple, have greatly exacerbated its summer flash-flood pro

t-kept secret, except on occasions, as in 1992, when unsuspe

o parking lots). Like Los Angeles, Clark County has pref

s to transform its natural hydrology (the valley literally tilts t

to an expensive and failure-prone plumbing system rathe

▲ 매트릭스, ▼ 미세스 이브스.

모리슨과 치홀트는 글꼴 디자이너 및 타이포그래퍼들의 활동 공간을 극심하게 축소시켰다고 말해야 할 것이다. 그러나 만약 글자의 기본 형태에 변화가 거의 허락되지 않는다 해도 최소한 글자가 해석되는 방식에 있어서는 끊임없는 변화가 존재한다. 매트릭스(Matrix, 1986)와 미세스 이브스(Mrs. Eaves, 1996)를 디자인한 주자나 리츠코는 다음과 같은 말을 남겼다. "글꼴은 본질적으로 읽을 수 없다. 오히려 그들의 판독성을 설명해 주는 것은 글꼴에 대한 독자들의 친숙성이다. 연구에 따르면 독자는 그들이 제일 많이 읽은 것을 제일 잘 읽는다."[8](대개 강조된 부분만 인용되곤 한다.) 리츠코가 언급한 연구 결과에 의하면 가장 많이 사용되는 글꼴들 간의 판독성 차이는 무시해도 될 정도이고, 여기에 대한 리츠코의 지적은 옳다.[9] 어쩌면 그녀는 언젠가 자신이 디자인한 글꼴이 가장 많이 읽히는 그룹에 속하길 바라는 속내를 드러낸 것일 수도 있다. 내게는 아주 익숙한 희망이다! 우리가 보아 왔듯이, 확립된 타이포그래피 관행들과 버릇에 영향을 주는 것은 가능하다. 시간이 걸리고 보통 한 번에 작은 한 걸음씩 진행될지라도 말이다.

55

사라지는 글자들

57

소음은 거의 모든 곳에 존재한다. 조지 스타이너는 사람들로 넘쳐
나는 이 세계에서 고독의 공포와 싸우려면 소음이 필요할지도
모른다고 말했다.[1] 만약 주변의 조용함이 방해받지 않는 독서의
중요한 전제 조건이라면 우리는 이를 걱정해야 할 것이다. 하지만
집중하기 힘들고 간혹 하던 일을 멈춰야 할 수도 있지만, 소음이
생각만큼 독서에 문제가 되지는 않는다. 평균적인 독자라도 한번
독서에 빠지면 그의 관심은 잡지나 책, 신문 또는 화면 안에 갇혀
버리기 때문이다. 글이 세계의 전부가 되는 것이다. 주변 사물은
그들이 우리에게 보내는 대부분의 신호와 함께 모두 녹아 없어진다.

　이런 그림을 한번 상상해 보자. 한 남자가 마드리드의 한
바에서 책을 읽고 있다. 우리는 먹을 것을 찾아 막 이곳에 들어선
참이다. 대형 스피커에서는 감정이 풍부한 가수 목소리와 트럼펫
소리가 뒤섞인 날카로운 스페인 음악이 우렁차게 울려 나오고
있었지만, 다시 나갈 힘이 없는 우리는 앉아서 지켜보기로 했다.
레스토랑은 사람들로 북적였다. 옆 테이블에서는 말싸움이
벌어졌으며 탁한 음식 냄새가 실내를 가득 채우고 있었다. 모든
감각이 부지런히 움직이는 그곳에서, 짧은 턱수염을 기른 그 남자는
내내 호두를 까먹으면서 책을 읽었다. 등받이 없는 의자에 앉아 한
다리만 바닥을 디딘 채로 말이다. 음료수를 주문하며 무엇을 읽고
있는지 몰래 보니 헤밍웨이의 소설이다. 잔들이 채워지자 그의
시선이 안경 너머로 흘깃 머물고는 다시 책으로 돌아간다.

　읽기는 자신만의 고요함을 창조한다. 나는 이런 모습을
자주 목격했다. 소음 한가운데서도 무언가를 몰입해서 읽고 있는
사람에게는 몇 번이나 말을 걸어야 답이 돌아온다. 마치 재미있는
내용이 그들을 방음 처리한 봉투로 싸 버린 것 같다. 마드리드의 그
남자는 극단적인 경우에 해당한다. 나는 로스앤젤레스의 도로변
카페에서 글을 쓰며 간단히 아침을 먹는 남자를 본 적이 있다. 낮은
카페 담장 너머로 통근 시간의 교통 소음이 들려오는 와중에서
그는 꿋꿋이 글을 썼다. 얼마 떨어지지 않은 테이블에서는 또 한
남자가 이어폰을 낀 채 커피를 마시며 신문을 읽고 있었다.

　고요함은 균일하지 않으며 일정하지도 않다. 거리 이름을 읽어

봤자 고요함이 찾아오지는 않는다. 고요함은 글이 당신 관심을
사로잡을 때 비로소 창조된다. 내면으로 침잠하여 읽기에 모든 것을
던지는 순간 의식적인 행위는 무의식 상태로 전환된다. 무언가를
읽기 위해 쳐다보기 시작하고, 그 내용에 더 깊이 빠져드는 순간
당신은 자동 조종 장치에 앉게 된다. 글이 당신을 끌어들인다는
가정하에 말이다.[2]

　　고요함이 찾아옴과 동시에 또 하나의 기적이 일어난다. 당신을
둘러싼 모든 것이 사라질 뿐 아니라 당신이 응시하고 있던 것도
사라진다. 마치 물컵에 담긴 아스피린이 녹듯 당신의 마음을 녹여
버린다. 검은 활자들은 무대에서 사라지고 생각으로, 이미지로,
목소리로, 그리고 소리로 바뀌어 등장한다. 즉 당신을 둘러싼
사물이 사라지고 책 그 자체가 전혀 보이지 않게 되면서 잠재의식
속에 자리 잡는다. 이런 마법이 성공할 때야 비로소 글의 내용이
독자의 마음속으로 바로 흘러 들어간다.

타이포그래피가 눈에 보이지 않을 때만 이 이중으로 사라지는
마법이 가능하다는 주장이 있다. 이 이론을 가장 열렬히 지지한
사람 가운데 하나가 바로 비어트리스 워드(1900–1969)다.
미국인으로서 영국 모노타이프사의 홍보 업무를 맡았고 스탠리
모리슨과도 협업했던 그녀는 타이포그래피를 유리에 비유했다.
예컨대 창문을 볼 때 당신은 창문 자체를 보는가, 아니면 그 너머에
있는 풍경을 보고 싶은가? 있는 듯 없는 듯한 창이 전망을 제일
잘 보여 주는 것처럼 어수선하지 않은 페이지가 글을 가장 잘
전달한다고, 그녀는 믿었다. 만약 반대로 창문이 스테인드글라스로
되어 있고 그림까지 있다면 그 너머로 풍경을 보기는 힘들다. 즉,
타이포그래피는 정신을 산란하게 하는 요소로 저자와 독자 사이에
끼어들지 말아야 한다. 그냥 배경에 머물러야 하는 것이다.[3] 이런
관점으로 보면 글꼴은 당연히 가능한 한 평범해야 하고, 전체적인
레이아웃도 마찬가지이다.

　　문자적 의미에서 타이포그래피는 비가시적이지만
실제로는 종종 매우 가시적으로 드러난다. 현란하고 '시끄러운'

59

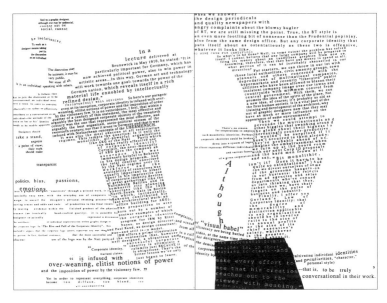

『에미그레』 21호(1992), 425×570mm

타이포그래피를 얼마나 잘 읽을 수 있을까? 만약 글이 아주
재미있고 당신이 기이한 디자인을 참아 낼 준비만 되어 있다면
모든 것이 사라지는 마법이 성공할지도 모른다. 그러나 쉽지는 않을
것이다. 20세기 말엽 글들을 서로 다닥다닥 붙이거나, 서로 엮거나,
층층이 쌓거나, 가운데를 뚫은 조판이 유행이었다. 혹은 굉장히
많은 글꼴을 사용해서 마치 폰트 카탈로그처럼 보이게 디자인한
잡지도 있었다. 일례로 『에미그레』에 실렸던 흥미로운 기사 중에는
내가 아무리 읽고 싶어도 끝내 읽을 수 없었던 글이 많았다. 반대로
글이 충분히 짧고 독자에게 동기가 충분하다면 타이포그래피가
비정상적이거나 복잡해도 여전히 읽을 수 있는 경우도 많다.

　책 말고도 주변의 모든 것을 사라지게 만드는 것들이 또
있다. 멋진 영화를 볼 때 우리는 주위에 있는 다른 관객의 존재를
잊는다. 영화는 현란한 환상이다. 움직임과 색채, 소리로 가득 찬
커다란 그림이다. 목소리와 얼굴이 익숙한 영화배우를 전혀 다른
사람으로 인식할 만큼 영화는 매우 강력한 환상이다. 그 환상은

60

영화를 다 보고 나온 이후에도 상당 기간 지속된다. 여기에 비하면
인쇄된 글은 얌전한 편이다. 그래도 그들 역시 당신을 먼 곳으로
데려가거나 자신을 잊게 만들 수 있다.

글이 사라지는 것 말고도 우리가 무엇을 읽을 때 다른
현상들이 그 뒤에서 일어난다. 타이포그래퍼들은 독자들을 위해
여정을 기획한다. 알아채기가 쉽지 않으나 그저 따라갈 수밖에 없는
그런 여정이다. 사실 이런 안내를 위한 장치가 없는 타이포그래피가
있다면 그건 재앙이다. 도시에 있는 도로 표지판 체계를 살펴보자.
이는 3차원적인 타이포그래피로 볼 수 있다. 각 체계는 나름대로
개성이 있고 사람들이 그것을 잘 이해하려면 약간의 친숙성을
필요로 한다. 그러나 동시에 그 체계는 사람들에게 직관적으로
어떻게 읽어야 하는지 어느 정도 말을 해 준다. 어디를 먼저 보아야
하는지, 읽은 것을 어떻게 해석할 것인지 등을 돕기 위해 색을
배치하고, 신호와 문자의 형태와 크기, 신호의 위치 및 순서를
설계한다. 단, 이런 모든 요소들은 일관성 있게 제시되어야 한다.
필요한 때 필요한 장소에 있지 않거나 사람들이 기대하는 정보를
주지 않거나 목적에 맞지 않게 배열된 표지판은 우리를 짜증나게
할 뿐이다.

'비가시적' 또는 '눈에 띄는'이라는 말은 좀 더 명확히 정의될
필요가 있다. 어디까지가 경계인가? 어떤 때 우리는 글꼴이 너무
눈에 띈다고 말하게 되는가? 짧게 답하자면, 명확한 경계는 없다.
가시적인 것이 항상 나쁜가? 눈에 잘 띄게 하는 목적도 있지
않은가? 읽기에 좋은 데다가 매력적이고 짜릿하게 디자인할 수
있다면 싫어할 사람은 별로 없을 것이다. 하지만 얼마나 매력적이고
짜릿하게? 누구를 대상으로? 대중 매체는 보통 말 그대로 넓은
연령층과 다양한 학력의 독자를 대상으로 한다. 사람들의 관심
범위는 너무나 넓고, 읽는 환경도 각자 다르다. 불가능하지는
않겠지만 모든 사람을 다 만족시키는 것은 거의 불가능하다.
그렇다 해도 글꼴 디자이너는 가능한 한 이 모든 희망 사항을
만족시키려고 노력할 수는 있다. 그러나 그런 노력의 결과가 과연

가치 있는 것일까? 우리 모두가 가진 공통분모란 거의 없다는 점을 확인하는 결과가 되지는 않을까?

불가피한 관습에 따르고, 눈에 띄지 않으면서도, 범용성이 있는, 그 외에 무언가 다른 요소가 추가된 새로운 글꼴이 있어야 할 것 같다. 신문 독자들이 뭔가 변하거나 좋아졌다고 느낄 수 있는, 그리고 가능하다면 타이포그래퍼들의 관심을 끌 수 있는 완성도를 갖춘 그런 글꼴 말이다.

네덜란드 도로 표지판.

전에 내가 받았던 작업 의뢰는 이와 반대였다. "새로운 글꼴을 디자인해 주세요. 하지만 누구도 그것이 새로운 것이라는 사실을 눈치채지 못해야 합니다." 이는 네덜란드 교통 표지판 디자인을 위한 지침이었는데, 새로움이 눈에 띌 정도가 되면 운전자에게 혼란을 줄 수 있다는 논리에 따른 꽤나 흥미로운 제약이었다. 실제로 교통 표지판은 타이포그래피가 위험을 초래할 수 있는 몇 안 되는 경우인 것은 맞다. 그리고 다행스럽게도 '새로운'과 '눈에 띄는'이라는 단어는 모두 해석에 따라 달리 받아들일 수 있는 말이었다. 결국 네덜란드 교통 표지판에 사용된 새로운 글꼴은 예전과 명백히 달랐지만 그 때문에 어떤 문제도 발생하지는 않았다. 내가 아는 유일한 위급 상황은 가까운 친구가 로터리를 반쯤 돌았을 때 전국에서 처음으로 표지판에 쓰인 글꼴이 새롭다는 사실을 발견하고 좀 더 자세히 보기 위해 급브레이크를 밟았다는 것이다. 다행히 한밤중이어서 로터리는 텅 비어 있었다. 그는 다음 날 내게 전화를 해서 그것이 내가 디자인한 글꼴이라는 것을 금방 알아챘다고 말했다.

앞 장에서 우리는 타이포그래피와 활자에 대해 디자이너들이 말한

내용들을 충분히 자세히 살펴보지 못했다. 하지만 관습을 인정하는 사람들 가운데는 익숙한 글자꼴과 조판 형식을 채택한 글이 가장 읽기 쉽다는 데 대해 광범위한 합의가 존재한다는 점은 명확히 알 수 있을 것이다. 모리슨은 이에 대한 설명을 제공한 소수의 사람 중 하나이지만 그가 단언한 대로 익숙한 글꼴이 오래가는 이유가 그저 많은 수의 독자에게 있다는 데는 논쟁의 여지가 있다. 우선 우리에게는 전면적인 개혁이 가능하다는 증거가 있다. 1928년 터키는 아랍 문자를 포기하고 라틴 알파벳을 사용하기로 결정한 바 있으며 1942년에는 독일이 프락투어체를 전면 폐지하기도 했다.(두 경우 모두 물론 '급진적인' 정부가 주도한 일이었다.) 라틴 알파벳을 사용하는 세계 모든 곳에서 그런 변화, 예를 들어 새로운 알파벳을 사용하는 것과 같은 급진적인 변화에 반대하는 많은 논쟁들이 있어 왔다. 그들의 논거를 세 개만 들어 보자. 첫째는 글꼴 사용의 연속성이 깨지고, 둘째로 변화에 적응하는 데 긴 시간이 필요하며, 사회적으로 새로운 글꼴로 대체하는 데 엄청난 비용이 들어간다는 것이다. 사실 새로운 알파벳을 지지하는 사람들도 그것이 어때야 하는지에 대해 의견을 일치하지 못했다. 어찌됐건 그러한 변화가 실제로 이뤄졌더라도 일부 사람들을 제외한 독자들 대부분의 저항을 극복하지 못했을 것이다.[4]

63

글자의 얼굴

65

초현실주의자들이 고안한 재미있는 응접실 게임이 있다.
본질적으로 시각적 형태를 띠는 이 게임의 규칙은 다음과 같다.
우선 한 사람이 그림의 윗부분을 그린 후 종이를 접어서 자신이
그린 그림을 가린다. 그리고 다음 사람이 다음 부분을 그린다.
그들은 이 게임을 '카다브르 엑스키'(cadavre exquis, 우아한
시체)라고 불렀는데 이 게임을 세 사람이 한다고 할 때, 예를 들어
첫 번째 사람이 동물의 머리를 그리고 다음 사람이 몸통을, 세
번째 사람이 다리를 그리면 결과적으로 괴상한 동물이 그려지는
것이다. 기괴한 얼굴을 그리는 데도 이 방법을 사용할 수 있다.
초현실주의자들은 시를 쓰는 데 이 방법을 적용했다. 프랑스 작가
레몽 크노는 시를 쓰고는 한 행씩 수평으로 잘라 띠로 만들었다.
「100조 편의 시」(Cent mille milliards de poèmes)에서 그는
자신의 시 10편으로 거의 무한대의 순열을 만들어 제시했다. 그의
말에 따르면 어떤 식으로 조합하든 좋은 시를 만들 수 있었다.
19세기에는 이마, 눈, 그리고 머리로 이뤄진 첫 부분, 코와 귀로
이뤄진 두 번째 부분, 턱과 목으로 이뤄진 세 번째 부분으로 나눠진
얼굴들을 조합하는 게임도 출시됐다. 각 부분들을 바꿔 가며
조립하면 마치 경찰이 범인 몽타주를 만드는 것처럼 거의 무한대의
얼굴을 만들어 낼 수 있다.

생일파티나 전시 개막식 같은 곳에서 당신이 누군가와 이야기를
나누고 있다고 가정해 보자. 조금 떨어진 곳에 있는 누군가가 눈에
들어온다. 머리와 귀, 그리고 어깨가 보인다. 당신은 그 사람의
전체적인 모습, 몸짓, 흘낏 보이는 옆머리에 자동으로 반응한다.
그 사람이 누군지 알아채는 데 필요한 것은 이런 조각들이 전부다.
당신은 순식간에 이 조각들을 합쳐 누군가의 목소리, 그들의 모습,
과거, 그 외 모든 것을 기억해 낸다. 자신이 무엇을 하고 있는지
알기도 전에 이미 앞서 언급한 조립 게임을 눈 깜빡할 사이에
해치운 것이다.

　　물론 이는 매우 일상적인 경험이다. 하지만 누군가, 혹은
무언가를 인식하는 데 필요한 정보의 양이 얼마나 적은지 생각해

보면 정말 놀랍다. 정면으로 바라본 것도 아니고, 그저 눈가에
슬쩍 비친 정도만으로도 우리는 즉각 무언지 알아보고 그에 따라
반응한다. 얼마나 일상적이면서도 또 유용한 일인가. 만약 그렇지
않았다면 도시의 교통 상황은 지금보다 훨씬 엉망이었을 것이다.

인간은 놀랄 만한 인식 능력을 가지고 있다. 기억 속의 정보를
끌어내서 단편적인 조각들을 증대시키는 능력 또한 발군이다.
우리에게 이런 능력이 없다면 퍼즐 게임은 인기가 없었을 것이다.
사람들이 어떻게 옛날 뼛조각들만 가지고 전체 골격 및 동물들의
외피와 터럭까지 재구성할 수 있는지도 이것으로 설명이 가능하다.
상상력을 일으켜 전체를 보는 데는 조그만 조각 몇 개로도
충분하다.

예술가들, 특히 피카소는 이목구비의 각 부분을 친숙한 장소에서
떼어 내 이리저리 옮기곤 했다. 하지만 그 그림들은 여전히 우리가
알아볼 수 있는 그럴듯한 초상화다. 실제로 머리카락, 이마, 눈썹,
눈, 코, 턱 같은 얼굴의 각 요소들은 거의 같은 곳에 붙어 있다. 조금
높거나 낮고, 튀어나오거나 들어가고, 조금 가깝거나 멀리 떨어져
있긴 하지만 말이다. 넓은 얼굴도 있고 좁은 얼굴도 있으며 얼굴이
둥글거나 각지거나 한다. 이목구비들은 직선이거나 굽거나, 휘거나
각이 져 있다. 머리카락은 또 어떤가? 길거나 짧거나, 직모이거나
곱슬이거나, 까맣거나 금발이거나 흑갈색이거나 회색일 수도
있다.(이들을 바꾸는 데 성형 수술도 필요 없다.) 정면에서 바라보건
옆에서 바라보건 이 모든 요소가 얼굴에 적용된다.

경우의 수가 너무 많지 않도록 하기 위해 옆모습만 생각해
보자. 옆모습만 해도 우리는 수없이 많은 실루엣을 만들 수 있다.
이마를 예로 들면 둥글 수도 있고 경사지거나 평평할 수 있고
높거나 낮을 수 있다. 코도 수많은 모양이 있고 입술, 이마 다
마찬가지다. 그들 모두가 모여 한 사람의 얼굴이 만들어진다.
얼굴의 가로세로 비율도 다르다. 이마가 높거나 코가 짧거나,
윗입술이 길거나 턱이 짧거나, 눈썹이 튀어나오거나, 들창코나,
튀어나온 턱처럼 말이다. 조합의 수는 무한대다. 그렇지만 그들을

구별해서 인식하는 인간의 능력도 무한대다. 혹은 무한한 것처럼 보인다. 심지어 우리는 서로 다른 각도나 조명 상태, 혹은 나이가 들어 조금 변한 얼굴마저도 알아볼 수 있다.

우리 머릿속에는 필요한 때를 위해 저장된 많은 장기 기억 정보들이 존재한다. 필요한 용량을 적게 하기 위해 이들은 필수적인 것들만 축약되어 기억되는 것으로 보인다. 이렇게 압축된 정보들은 우리가 받아들이는 많은 양의 정보 속에서 맞는 이미지를 찾아내는 열쇠로 작용하며 이어서 다른 곳에 저장된 기억들에 접속하도록 해 준다.[1]

얼굴을 어떻게 알아보는지는 자주 연구 대상이 되어 왔지만 아직 확실한 결론은 나지 않았다.[2] 앞으로 살펴보겠지만, 글자를 어떻게 인식하는지에 대해서도 마찬가지로 공통된 답은 없다. 확실한 것은 구성 요소들의 조합 수와 종류에 있어 거의 무한한 얼굴에 비하면 글자는 아무것도 아니라는 점이다.

얼굴에 비하면 눈과 뇌가 글자를 알아보는 것은 매우 쉬운 일인 듯하다. 물론 수많은 글꼴이 있고 어떤 것들은 매우 정교한 부분에서 서로 다르긴 하지만 얼굴과 달리 글자는 2차원 평면에만 존재한다. 우리는 이제 머릿속에 저장된 장기 기억들이 굉장히 압축된 채, 아마도 추상적으로 존재한다는 것을 알고 있다. 이는 처음부터 추상적인 글자에게 그리 불리한 조건이 아닐 것이다. 또한 글자는 기본적인 주제를 공유하는 수많은 변종 기억에 접근하기만 하면 된다.

나는 우리가 가진 글꼴의 종류가 충분하지 않느냐는 질문을 너무 자주 받는다. 때로는 이미 그런 질문을 너무 충분히 받았다는 생각마저 들 정도다. 어느 날 밤 저녁 식사 후, 한 파티에서 이 문제가 거론되었다. 나는 처음에 실망했지만 오래지 않아 이 질문은 전혀 다른, 아주 재미있는 양상으로 전개되었다. "글꼴을 인식하는 인간의 능력에 한계가 있는가?"라는 질문이 나온 것이다.[3] 나는 여기에 대한 과학적 증거를 가지고 있지 않았지만 글꼴에 대한 나의 경험에 기초해서 이렇게 답했다. "사실상 무한이라고 생각해요. 내가 보기에 우리가 너무 많은 글꼴을 가지게 될 확률은

제로입니다."

　　그렇지만 글꼴이 너무 비슷해서 전문가들조차 구별하려면 주의 깊게 살펴야 하는 경우도 있다. 예컨대 서로 닮은꼴로 디자인된 헬베티카(1957)와 에어리얼(Arial, 1982)이 그렇다.

　　만약 글꼴을 인식하는 우리 능력이 거의 무한대라면, 새로운 세대의 디자이너들이 각자 시대의 취향과 제약에 맞춰 그들만의 방식으로 글꼴을 변화시키는 능력에도 한계가 없을 것이다.

71

프로세스

지금까지 이 책에서 '읽기'와 '자동'이라는 단어는 서로 긴밀한 관계를 맺고 사용되어 왔다. 읽기가 자동이라는 직접적인 증거는 우리가 (적어도 동작이 발생할 때는) 거기에 주의를 기울이지 않는다는 데 있다. 하지만 자동이라는 단어를 들여다보면 그 안에는 매우 풍부하고 복잡한 과정이 내포되어 있다.

주위를 둘러보면 아마 당신은 자신을 둘러싼 모든 것을 완전히 뚜렷이 볼 수 있다고 느낄 것이다. 하지만 실제로 이는 우리 뇌가 작은 조각들을 모아 커다란 그림을 구성해 나가면서 항상 바쁘게 일한 결과이다. 사실 우리는 아주 좁은 부분만 진짜로 뚜렷하게 볼 수 있기 때문이다. 우리 눈은 항상 움직이고 있으며 우리의 뇌 역시 항상, 그리고 빛의 속도로 눈으로 들어온 조각들을 짜 맞추어 우리가 찾는 모든 것을 명확하게 보고 있다는 인상을 받게 한다.

인간이 좁은 영역만 명확히 볼 수 있는 이유는 망막이 그렇게 만들어졌기 때문이다. 우리 망막에서 빛을 수용하는 시각세포는 크게 간상세포와 원추세포로 이뤄져 있다. 원추세포는 밝은 빛에서 작동하고 색을 감지해서 명확히 볼 수 있게 해 준다. 반면 간상세포는 빛의 밝기와 상관없이 작동하며 미세한 명암을 탐지할 수 있게 해 준다. 즉 밤이 되면 원추세포의 기능이 떨어지고 간상세포만 작동하기 때문에 주위의 색은 사라진다. 안구의 뒤쪽, 망막의 중간 내벽에는 원추세포들만 모여 있는 작은 구덩이가 있는데 이를 '중심와'라 한다. 중심와로부터 멀어질수록 원추세포의 비율이 낮아져 결국 끝에는 간상세포만 남는다. 따라서 중심와를 통해 사물을 볼 때 가장 명확하게 보이는 것이다. 중심와 주변부를 부중심와라고 부르는데 외곽으로 갈수록 명확도가 떨어지고 결국은 흐릿한 상밖에 못 보게 된다. 우리가 읽는 데 주로 사용하는 것은 중심와, 즉 원추세포이다.

눈으로 들어온 주변의 그림 조각들을 조합하는 것과 마찬가지의 방법이 우리가 읽을 때도 사용된다. 조그만 조각들로부터 문장에 대한 이해를 쌓아 가는 것이다. 우리 눈은 텍스트를 따라가면서 '단속성 운동'이라는 점프 운동을 반복한다. 점프 사이사이에 눈이 잠깐씩 쉬는데(이를 '고정'이라 부른다) 이때

우리는 문장을 덩어리째로 인식한다. 이 덩어리에는 몇 자서부터 열여덟 자 사이의 글자가 포함된다. 평균적으로 단속성 운동은 여덟 글자 단위로 이뤄지기 때문에 일부 글자들은 중복될 수도 있다. 경험이 많은 독자는 초보자보다 더 많은 글자를 한 번에 읽어 들인다. 글을 배우기 시작하는 어린아이들은 한 번에 한 글자씩 고정시키며 읽는다. 고정은 0.2-0.25초 정도 지속되는데 경험이 많을수록, 또는 글의 내용에 친숙할수록 독자의 고정 시간은 짧아지고 단속성 운동의 거리는 길어진다. 이렇게 해서 1분에 300단어 이상을 읽는 것도 가능해진다.[1]

낯설거나 긴 단어, 익숙하지 않은 주제, 복잡한 문장 구조, 외국어 및 기타 장애물들은 단속성 운동 거리를 짧게 만들며 고정 시간을 늘린다. 종종 단속성 운동은 거꾸로 일어나기도 하는데 이때의 운동 거리는 정상 방향보다 훨씬 짧다. 이 역방향 단속성 운동을 '회귀'라고 하며 총 단속성 운동의 약 5-15퍼센트가 여기에 쓰인다. 읽기에 서툰 독자들은 숙련된 독자보다 더 자주 회귀 운동을 한다. 모두 계산해 보면 단속성 운동에 걸리는 시간은 전체 읽는 시간의 10퍼센트 정도를 차지한다.

단속성 운동 사이 시선이 고정될 때 우리 눈의 가장 날카로운 부분은 글자들의 중심이 아니라 왼쪽 끝 쪽에 머문다. 한 번 고정될 때 최대 열여덟 자가 눈에 흡수된다고 치면 두세 글자만이 정말 뚜렷하게 보이는 셈이다.[2] 이들 글자 왼쪽에 있는 둘에서 네 개의 글자들이나 반대로 오른쪽에 있는 열두 개 정도의 글자들은 가장자리로 갈수록 선명도가 떨어진다. 라틴 알파벳으로 쓰인 글의 경우 원칙적으로 한 번의 시선 고정에서 독자가 즉각 인식하고 이해하는 부분은 하나의 단어와 이어지는 단어의 일부일 경우가 많으며, 짧은 단어일 경우 세 개까지 가능하다.

선명도가 왼쪽보다 현저히 떨어지는 오른쪽 끝 부분에는 글자 사이의 공간, 어센더(ascender)와 디센더(descender)를 비롯해 아직 더 파악해야 할 것들이 많이 남아 있다. 흐릿하게 부분적으로 보이는 단어는 다음번 고정의 대상이 된다. 하지만 미리 흐릿하게나마 봤기 때문에 고정 시간은 줄어들 수 있다. 단어들이

absolutely out of

짧을수록, 또 친숙할수록 미리 인식했던 이미지가 여기에 도움이 된다.[3]

한 단어가 파악되자마자 다음번 단속성 운동이 시작되며, 이어지는 시선은 특정 단어의 처음과 중간 사이 어디쯤에 머문다. 독자는 무의식적으로 가장 중요한 정보가 있는 단어에 시선을 두고 싶어 하는데, 그 자리는 중심와 지역에서 입수된 정보를 기초로 결정된다.[4] 한 줄의 마지막 단어나 다음 줄의 첫 단어는 거의 고정의 대상이 되지 않는다. 아마도 망막의 부중심와 영역에서 조금이나마 인식됐기 때문일 가능성이 크다.[5]

읽기의 실질적인 측면들은 이런 프로세스가 도식적으로 기술된 여러 문헌들에 포괄적으로 잘 설명되어 있다.(인용된 참고 문헌들을 보면 더 많은 정보를 얻을 수 있다.) 그중 한 이론에 따르면 각 글자는 개별적으로 읽히며, 단어들도 이와 유사하게 하나씩 편집된다고 한다. 그런 후에 각 단어들에 의미가 주어지고, 그다음으로 단어들이 문장에서 있을 자리에 배치된다. 이런 방식으로 재생산된 문장을 통해 단계적으로 이해가 되는 것이다. 아마 어린아이들이 읽기를 배우는 법, 또 동시에 음과 글자를 연결시키는 방법도 이와 같을 것이다.[6] 숙련된 독자의 프로세스는

이와 매우 다르다. 이들은 한번 읽기 시작하면 생각이 읽기를
앞지르는 것처럼 보인다. 말하자면 내용을 예측하면서 읽는 것이다.
몇 개의 단어를 동시에 읽으면서 내용을 예측하고, 자신의 예측이
맞는지 바로바로 확인하면서 때에 따라 수정하기도 한다. 가끔씩은
어떤 단어로 되돌아갔다가 다시 크게 건너뛰어 되돌아온다.[7]
작가가 사용한 용어나 문장 및 구조에 익숙하거나 잘 아는 주제일
경우 더 빨리 읽는다. 글 자체에 의해 안내받을 뿐 아니라 우리가
이미 알고 있는 지식에 의해서도 안내를 받기 때문이다. 즉 우리가
이미 알고 있는 지식과 생각들은 우리의 뇌와 눈의 방향 설정을
돕는다.[8] 글의 첫 부분이 뒤쪽보다 늦게 읽히는 경우가 많은 것도
우리가 이미 아는 것과 읽고 있는 내용 사이의 상호 작용에 시간이
걸리기 때문일 가능성이 크다.[9] 숙련된 독자들에게 일상 언어의
소리는 아주 제한된 역할을 할 뿐이다.[10]

　　시선이 글에 고정되는 0.25초 안에 우리는 몇 개의 단어들을
읽고, 그 의미를 알아내며, 문장을 재구성해 내고, 내용을 이해한
후 기억 속에 무언가를 저장한다. 이들은 순차적으로 일어나는
행위가 아니며 중복되는 경우가 많다. 우리 뇌에 수없이 존재하는
시냅스라는 신경 연결 고리들이 이를 가능하게 해 주는 것이다.
이들 덕분에 우리는 읽으면서(다른 행위들도 마찬가지다) 동시에
다른 일을 얼마든지 병렬 처리할 수 있다.[11] 다만 아주 신속하게
일어나기 때문에 독자는 언어를 처리하는 프로세스를 거의
알아차리지 못한다. 마치 읽고 있는 글꼴을 알아채지 못하는 것과
같다.

　　앞서 인용한 숫자들은 어디까지나 평균 수치일 뿐이며
개인이나 글에 따라, 또는 독서 환경이나 시간에 따라 실제
수치는 다를 수 있다. 읽는 방법에 있어서도 역시 차이가 있다.
『읽는 타이포그래피』에서 한스 페터 빌베르크와 프리드리히
포르스만은 선형 읽기(소설), 정보성 읽기(신문이나 여행 안내서),
참고성 읽기(사전), 선택적 읽기(교과서) 등 이에 대한 다양한
예를 제공한다. 또한 저자들은 이들 읽기 형태에 맞춰 여러 가지
타이포그래피 사례를 보여 준다. 잘 구분되어 짜인 타이포그래피가

있는 반면 사람들이 읽게 하려고 힘을 준 타이포그래피도 있다.[12]
우리는 무언가를 배우기 위해 읽기도 하지만 그냥 눈으로 훑어보는
경우도 있으며 글에 빠져들 수도 있고, 때로는 잠들기 위해 읽는
경우도 있다. 시를 읽는 것 또한 다른 종류의 읽기이다. 이는 예측이
힘든 단어 조합, 비정상적인 구문 배열로 인해 자동화 기능이
작동하기 힘든 영역에 해당한다. 시를 읽을 때는 단어의 소리도
모종의 역할을 수행한다. 점점 읽는 속도가 느려지다가 멈추는
순간, 우리는 때로 감동을 받는다.

　　포스터에 적힌 단어를 읽거나 사전에서 특정 내용을 찾아
읽는 것은 소설에 빠져드는 것과 전혀 다른 경험이긴 하지만,
눈과 뇌의 움직임이라는 측면에서 보면 거의 동일하다. 포스터나
사전과 달리 소설을 읽을 때는 뇌가 중지 없이 긴 시간 동안 기능할
뿐이다. 포스터의 경우 글이 그림과 섞여 있거나 글자가 이미지처럼
사용되어 좀 더 넓은 시각적 경험이 수반된다. 그러나 모든 경우에
있어 궁극적인 문제는 문자 및 단어를 인식하고 이를 언어와
이해로 전환시키는 것이다.

　　이는 읽기 프로세스, 즉 '읽기란 무엇인가'라는 질문에 대한
답을 극도로 단순화한 모델이다. 글자와 타이포그래피는 거의
순간적으로 언어로 변환되어 이해와 기억을 가능케 하는 정보를
제공하며 이로 인해 생각을 일으킨다. 이렇게 언어로 변환된
후에는 읽기와 듣기 사이에 아무런 차이가 없다. 이런 이유로
읽기는 때로 그림을 통해 받은 자극을 해독하는 것, 그 이상이
아니라고 간주되기도 한다.[13] 읽기를 과학적으로 설명하려 한다면
이는 매우 냉철한 생각이며 맞는 말이다. 그러나 타이포그래퍼와
글꼴 디자이너는 자신들이 시각적 도구 및 언어 모두와 관계를
맺고 있음을 잘 알고 있다. 또한 이러한 과학적 관점들은 읽기라는
다면적 문화 행위에 내포된 다양한 의미, 예를 들어 언어의
아름다움을 즐기거나 책을 사랑하는 마음 같은 측면을 모두
포괄하지 못한다.

읽는 방법에 대해 사람들과 이야기를 나눠 보면 곧 그들이 모두

다름을 알 수 있다. 어떤 사람은 한 번에 많은 양을 읽어 들이고 다시 처음부터 세부적으로 읽는다. 박식함을 추구하는 사람들은 핵심 용어와 키워드를 우선 찾아내고 긴 문장들을 주의 깊게 읽어 내려간다. 평균적인 고등학교 학생들은 숙제로 나간 책을 어떻게 읽을까? 전문가적인 독자가 있는가 하면 읽기에 중독된 사람들도 있다. 사실 읽는 재미에 흠뻑 빠져서 엄청나게 읽어 대는 아마추어들이 훨씬 많을 것이다. 물론 읽기가 별로 적성에 맞지 않는 사람들도 있다. 마치 정원 손질이 영 성미에 맞지 않는 사람들이 있듯이 말이다.

목록으로 이뤄진 텍스트는 이어지지 않기 때문에 문장 특유의 리듬을 가질 수가 없다. 예를 들어 장소들의 이름이나 출발 시간이 빼곡히 적힌 글을 읽으며 리듬에 빠질 기회는 없다. 하지만 내 장인어른은 아직도 가끔씩 저녁 시간 내내 책상에 앉아 꼼짝도 않고 시베리아 특급 열차 시간표를 읽는다. 그에게 이는 방랑벽을 자극하는 하나의 방법이다. 눈에 보이는 것은 열차 시간표에 불과하지만 그는 마음의 눈으로 멀리 떨어진 곳에서 새로운 도시를 탐험하는 자신을 보고 있을 것이다.

79

조각들

— 19 —

tants sur la côte; puis elle découvrit de
loin deux hommes, dont l'un paraissait
âgé; l'autre, quoique jeune, ressemblait
à Ulysse. Il avait sa douceur et sa fierté,
avec sa taille et sa démarche majestueuse.
La déesse comprit que c'était Télémaque,
fils de ce héros : mais quoique les dieux
surpassent de loin en connaissance tous
les hommes, elle ne put découvrir qui
était cet homme vénérable dont Télé-
maque était accompagné. C'est que les
dieux supérieurs cachent aux inférieurs
tout ce qu'il leur plaît, et Minerve, qui
accompagnait Télémaque sous la figure
de Mentor ne voulait pas être connue de
Calypso.

Cependant Calypso se réjouissait d'un
naufrage qui mettait dans son île le fils
d'Ulysse, si semblable à son père. Elle
s'avança vers lui, et, sans faire semblant
de savoir qui il est : D'où vous vient, lui
dit-elle, cette témérité d'aborder en mon
île? Sachez, jeune étranger, qu'on ne
vient point impunément dans mon em-

반쪽 활자 인쇄, 르클레르(1843).

81

1843년 프랑스 공증인 르클레르는 책 전체를 반쪽짜리
글자로 인쇄한 짧은 책을 한 권 발행했다. 보이는 것은 글자의
위쪽뿐이었다. 르클레르의 생각은 책을 싸게 만들자는 것이었다.
글자를 반으로 나누면 원가도 그만큼 줄어들지 않겠냐는 게
그의 생각이었다.[1] 여기에 자극을 받은 프랑스의 안과 의사이자
에스페란토 학자 에밀 자발은 같은 실험을 반복했다.[2] 이 실험을
통해 자발은 우리의 눈이 문장을 따라 조용히 움직이는 것이
아니라 점프한다는 사실을 밝혀냈다. 또한 그는 글자의 윗부분만
봐도 글을 읽을 수 있음을 알아냈다. 반대로 글자의 아랫부분만
보는 경우에는 읽기가 매우 어려워진다. 그렇다고 아랫부분을
없애자는 건 아니지만, 어쨌든 글자의 윗부분이 아랫부분보다 더
변별력이 높다는 건 분명하다.

　　근래에도 이와 유사한 실험이 이뤄진 적이 있다.
1991년 발행된 『퓨즈』 1호에 실린 「나를 읽을 수 있는가(읽고
싶은가)?」에서 필 베인즈는
알아보는 데 필요한
최소한의 요소만 남기고
글자의 나머지 부분을 모두
없애 버렸다.[3] 이런 실험들은
온전한 글자보다 조각난
글자를 더 쉽게 알아볼 수
있는 것은 아니지만, 적어도
글자의 일부만으로도 우리가
충분히 글을 읽을 수 있음을

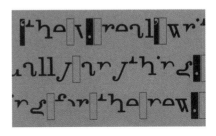

필 베인즈, 「나를 읽을 수 있는가(읽고
싶은가)?」(1991).

알려 준다. 물론 대부분의 책이나 신문 독자들은 절대 환영하지
않겠지만 말이다. 우리는 글자의 일부만 봐도 무의식적으로 읽을 수
있지만 이는 완전한 글자가 존재함으로써 가능한 일이다. 사람마다
글자에서 읽어 들이는 부분은 다를 것이다. 그렇다면 원칙적으로
글자의 부분만 보고 읽을 수는 있지만, 읽은 것에 대해 의심이
생기거나 불확실할 때 다시 돌아가 더 많은 힌트를 얻기 위해서는
보이지 않는 부분이 필요하다.

글자를 인식하는 정교한 메커니즘은 아직 완전히 밝혀지지
않았다. 우리의 기억이 각 글자꼴의 모델을 보유하고 있기 때문에
가능할 수도 있다. 혹은 다른 방식의 설명도 가능하다. 각 글자의
세부적인 특징에 기초해서, 또는 차이나 유사성을 바탕으로 글자를
인식하는 것이다. 만약 개별 글자에 대한 모델이 일일이 필요하다고
가정하면 한 글자를 읽을 때마다 머릿속에 저장된 모든 모델들을
검토해야 하기 때문에 특징에 기초한 선택이 더 빠르고 효율적으로
보인다. 그렇다면 남겨진 일은 비교다.[4] 우리가 ab를 ad, 또는 aq와
구별할 수 있는 것은 b의 오른쪽 곡선 덕분이다. 마찬가지로 ap와
구별할 수 있는 것은 어센더와 디센더의 차이를 구분할 수 있기
때문이다.

뇌의 구조 및 활동에 대한 연구가 진척되면서 수많은 기억들이
압축되어 경제적으로, 그리고 효율적으로 머릿속에 저장된다는
사실이 알려졌다.[5] 그래서 완전한 글자꼴들이 우리의 기억 속에
저장될 수 있는 것이다. 그러나 앞으로 살펴보듯이 우리는 글자를
인식할 때 특징적인 모양에 의지하는 측면을 좀 더 살펴볼 필요가
있다.

우리가 단어를 읽거나 인식할 때 단어의 완전한 시각적 형태는
중요하지 않다.[6] 그럼에도 불구하고 읽기에 대해 논의할 때 우리는
항상 단어 전체, 즉 실루엣이나 윤곽을 포함한 단어의 형태 전체를
읽는다는 식으로 생각해 왔다. 단어의 일부를 흡수해서 인식하는
과정에서 우리가 단어 전체를 읽는다는 인상을 받기 때문이다.
읽기가 이뤄지는 과정에서 뇌는 단어의 뜻을 기억 창고에서 꺼내어
우리가 종이나 화면에서 보는 문장들을 재구성한다. 뇌가 우리에게
단어의 완전한 뜻을 주기 때문에 우리는 타이포그래피적인
단어(그림) 전체를 읽어 들인다고 느끼기 쉽다. 그러나 실제로
단어의 타이포그래피적 형태 전체를 흡수하는 것은 우리가 막
읽기를 배울 때뿐이다. 읽기에 숙달되고 나면 매우 부분적인
타이포그래피적 표기법만 보고도 우리는 단어의 뜻을 알 수 있다.
"독자는 그들이 제일 많이 읽은 것을 제일 잘 읽는다"는

주자나 리츠코의 관찰은 글꼴뿐 아니라 우리가 읽는 단어에도 종종 적용된다.[7] 즉 자주 읽는 단어는 좀 더 빨리 인식하고 부분적으로 또는 전체적으로 생략하면서 넘어가게 된다. 대부분의 단어는 첫 몇 글자만 봐도 알아볼 수 있다. 시작 부분으로 그 의미를 기억하고 있기 때문이다.[8] 읽기 프로세스의 이러한 측면은 더 이상 시각적 영역에 속한 것이 아니라 추상적인 언어의 구성 요소에 속한다.

문맥을 통한 예측도 단어들을 그냥 통과시키는 데 자주 일조한다. 이미 읽은 것, 또는 알고 있는 지식으로부터 연역하여 의미를 파악하기 때문이다. 연구 결과에 따르면 숙련될수록, 또 많이 알고 있을수록 독자들은 단어를 잘 건너뛴다. 실제로 무려 15퍼센트의 내용어(명사, 형용사, 동사)와 60퍼센트의 기능어(관사, 전치사, 접속사)를 건너뛴다고 한다. 평균을 따지면 총 단어의 20퍼센트에 해당하는 양을 우리는 그냥 지나친다.[9]

신문 기자 같은 사람들에게 이는 매력적으로 들릴 수도 있다. 수치만 따지면 문장의 5분의 1 정도를 줄일 수 있는 셈이니 말이다. 그러나 어떤 단어를 줄여도 되는지 예측할 수 없다는 게 문제다. 독자에 따라 건너뛰는 단어가 다를 것이기 때문이다. 우리는 조각들을 모아 전체 문장을 재구성하는 인간의 능력을 좀 더 살펴봐야 한다.

생략되거나 건너뛸 수 있는 문장 요소 및 문자는 이를테면 여분이다. 여기서 여분이라 함은 정보가 너무 많거나, 혹은 많아 보인다는 것을 의미한다. 그러나 읽은 내용을 완전히 파악하지 못하거나 혹은 불확실하다고 느낄 때 최소한의 정보만 있는 것보다 다소 중복되더라도 여분이 있는 쪽이 도움이 된다. 르클레르의 시도가 그저 실험으로 끝나고 만 것은 독자들이 불완전한 글을 보기 싫어했기 때문이기도 하지만, 그보다는 글을 읽기가 실제로 어려웠기 때문이다. 여분의 정보가 현저하게 감소하자 남은 것만으로는 불명확하거나 애매한 경우가 생기는 것이다.

읽기에 대한 연구에서 내가 아쉬워하는 한 가지 문제점은 그것이 항상 연구소 내의 중립적인 환경 아래 이뤄진다는 점이다. 물론

연구자들은 이러한 상황이 집에서 편히 의자에 앉아 읽는 것과 동일하고 따라서 결과도 별 차이 없다고 주장하지만, 연구실이 일반적인 상황을 제공하는 것은 분명 아니다.[10] 그들의 말이 사실이라 해도, 나는 독자들을 몰래 지켜보는 것을 참 좋아한다. 예를 들면 아침 식탁에 앉아 신문을 읽는 사람들 말이다. 누군가 기차나 카페에서 무언가를 읽고 있는 모습을 볼 때마다 그들에게 다가가 몇 가지 질문을 하고 싶은 충동이 일어난다. 특히 내가 디자인한 글꼴이 사용된 신문을 읽고 있을 때는 더더욱. 하지만 항상 멀리서 지켜보기만 할 뿐이다.

우리는 문자가 정확히 어떻게 인식되는지 잘 모를뿐더러 단어들이 어떻게 뇌에서 회수되는지도 정확히 알지 못한다. 우리의 뇌는 문자나 단어(또는 단어의 일부) 자체를 저장하고 그 뜻도 같이 저장한다. 그러나 그들이 어디에 어떻게 저장되는가? 필요할 때 어떻게 그들을 다시 꺼내나? 이러한 의미에서 모종의 순서에 따라 저장되는 '어휘'라는 기억 창고를 생각해 볼 필요가 있다. 평균적인 독자의 머릿속에는 약 4천 개의 단어가 바로 사용할 수 있도록 저장되어 있다.[11] 이러한 어휘는 사전과 같이 알파벳 순서로 정렬되지 않으며 또한 특정한 장소도 정해져 있지 않고 뇌의 매우 다양한 영역에 저장되는 것으로 보인다.[12] 이와 유사하게 단어의 소리에 대한 정보, 단어를 정확히 조립하거나 문장 내에서의 위치를 찾는 등 수많은 조합을 위해 필요한 정보들도 모두 둘 이상의 장소에 저장되는 것으로 추정된다.

예를 들어 자전거는 한순간에 인식되는 것이 아니다. 우리가 의식하지 못하는 동안 뇌는 자전거를 둘러싼 전경과 배경, 명암, 색, 뾰족하거나 둥근 요소들, 수직 수평 부분, 부드럽거나 거친 질감 등으로 순식간에 분해한다. 이런 부품 및 세부 성분들은 뇌의 모든 부분에 배분되고 각 프로세스를 거쳐 눈 깜짝할 사이에 우리가 보고 있는 대상과 재조립되어 인식된다. 얼굴이나 다른 사물도 마찬가지다.[13]

글자에 대해서도 같은 종류의 우회로를 거쳐 인식하는 것 같다. 우선 글자를 배경에서 분리하고, 둥근 선과 직선, 평행선 혹은

수직선, 대각선, 굵기 차이 등으로 나누고 이들을 다시 재조립한다. 앞서 보았듯이 부분적인 글자로 이뤄진 문장을 사용해도 그럭저럭 읽을 수 있다는 증거는 매우 많다. 일부만 봐도 무슨 말을 하는지 알 수 있다면 과연 우리가 글자나 단어 모두를 다 읽을 필요가 있을까? 분명한 것은 우리가 아무리 글자나 단어를 뭉텅이로 인식한다 해도,[14] 나는 그런 잡동사니들만 가지고 도저히 견딜 수 없다는 사실이다. 적어도 책이나 신문에 사용되는 글꼴을 디자인하는 사람으로서 나는 완전한 글자를 납품해야 한다.

우리가 배운 모든 것, 우리가 아는 모든 것, 그리고 이를 기반으로 할 수 있는 모든 행동들은 우리 뇌에 흔적 혹은 심상으로 저장된다. 이러한 기억의 심상은 학습을 통해 창조된 신경세포 사이의 연결 고리들로 이뤄져 있으며 외부의 자극이나 감각 또는 생각에 의해 작동된다. 이는 우리에게 정보, 감정, 행동 충동을 제공하고 다른 연결 고리들과 새로운 접촉을 이뤄 나가며 네트워크를 형성한다. 뇌 과학자들은 옷을 입거나 수저로 밥을 먹거나 수동 기어로 된 차를 모는 것 등 아무 생각 없이 하는 일상적인 행동들과 자동 반사처럼 작용하는 습관들도 모두 이들 네트워크에 기반해서 이뤄진다고 믿는다. 책을 읽을 때 우리를 도와주는 자동화 과정 역시 기억의 심상 안에 프로그램된다.[15] 사전과 소설은 서로 다른 용도로 읽히지만 이 두 타이포그래피적 산물 사이에는 유사한 점들이 있다. 결국 같은 글자와 같은 단어를 반복해서 사용하고 문장의 일부도 자주 다시 사용하는 문제인 것이다. 때로는 문장 전체가 책 여기저기에 반복해서 나타나기도 한다. 심지어 사전에도 많은 문장들이 있다. 문장 자체도 부분적으로는 일정한 단어의 조합으로 이뤄진다. 그리고 이에 해당하는 기억 심상도 항상 같은 것이 사용된다.

읽기의 경우 기억의 심상은 점들과 여러 각도의 직선 및 곡선과 같은 글자의 구성 요소로 이뤄진다.[16] 알고 있는 구절이나 문장, 그리고 글들을 대표하는 각 기억 심상들은 함께 네트워크를 이루며 작동한다. 이들이 함께 작동하는 방식은 보통 친숙하지만

때로는 새로울 수도 있다. 우리가 이미 배운 글자, 단어 및 문장만으로 놀라운 시를 지을 수 있는 것은 바로 이 때문이다.

몇 개의 기억 심상이 자극된다 해도, 실제로는 네트워크에 있는 거의 모든 심상들은 연합하여 반응한다. 이것이 우리가 얼굴의 일부만 봐도 누군지 알아볼 수 있는 이유이다. 보지 않은 부분은 우리의 기억이 메꿔 버리는 것이다. 이는 일부 글자들 또는 문장의 일부만 보고 전체 글의 내용을 읽을 수 있는 원리이기도 하다. 역시 우리의 기억이 빈 공간을 채우는 것이다. 물론 뇌가 너무 앞서가면 잘못된 정보를 줄 수도 있다. 실제로는 없는 내용을 읽은 셈이 되는 것이다. 결과는 두 가지다. 뒤로 돌아가 글을 다시 한번 주의 깊게 읽거나, 혹은 그대로 잘못 이해하고 넘어간다.

기억 심상은 변하거나 대체되기도 한다. 우리는 종종 기존 습관 때문에 실수하는 경우가 있다. 나는 이사한 후 커피 잔을 항상 다른 찬장에 놓는 실수를 저지르곤 한다. 커피 잔을 놓는 찬장에 대한 기억 심상이 아직 바뀌지 않은 것이다. 읽기에서도 자동화 과정이 변할 수 있는데, 이는 가끔 디자이너들의 토론거리로 등장한다. 자동화 과정이 변할 수 있다면 전혀 새로운 알파벳을 도입하거나 타이포그래피적으로 커다란 변화가 일어나는 것도 가능하기 때문이다. 그러나 자동화된 행위에 의존하는 것만큼 편한 것도 없다. 우리가 하는 행동을 하나하나 생각해 가면서 할 필요가 없기 때문이다. 독자들도 분명 이를 더 좋아한다. 글 자체가 새로운 내용을 품고 있고, 나아가 생각하거나 익숙해져야 할 것들이 많을 때 읽는 방식마저 새로워서 일일이 의식하며 읽어야 한다면 혼란스러울 것은 물론이고 아마 답답해서 미칠지도 모른다.

기억 심상에는 우리가 가장 쉽게 읽는, 즉 우리가 가장 자주 대하는 글꼴들도 저장되어 있다. 우리는 이 글꼴을 어떻게 떠올릴 수 있을까? 모든 기억 심상은 정보의 조각들이며 완전히 추상적이다.[17] 글을 읽는 사람의 머리 뚜껑을 열고 뇌 안의 기억 심상을 찾아봤자 회색 덩어리밖에 안 보일 것이다. 물론 측정 가능한 전기 신호들은 있을 테지만 이는 글자꼴이 아니다. 내가 생각하는 이상적인 글꼴 이미지는 경험에 기초해서, 그리고 기억

속에서 필요한 것을 끄집어내어 가시화함으로써 만들어진다. 이 과정에서 나는 과연 무엇을 하는 것인가? 제품 디자이너 마르설 반더르스는 이렇게 이야기한다. "내가 아는 가장 좋은 방법은 사람들이 공유하는 기억에서 오래 간직된 관념들을 끄집어낸 후 이것을 직성이 풀릴 때까지 손보기 시작하는 것이다. 여기에 기초해 새롭다고 인식되는 디자인을 만들되, 다시 그 기억을 주인에게 돌려줬을 때 내가 만든 형태가 오래되고 매력적인, 그러나 동시에 새로운 친구처럼 여겨질 수 있을 때까지 말이다."[18]

89

전통

조지프 목손이 찬사를 보낸 크리스토펄 판데이크의 글자꼴.

1683년 영국의 조지프 목손은 활자 주조, 조판 및 인쇄에 대한
첫 번째 저술로 알려진 『인쇄라는 종합 예술에 대한 기계
실습』(Mechanick Exercises on the Whole Art of Printing)을
출간했다. 그는 여기서 인쇄소 주인들에게 "진정한 형태"를 지닌
활자를 선택하라고 권고했다. 하지만 그는 "우리에게 글자에 대한
지식을 전해 준 고대인을 비롯해 다른 어떤 믿을 만한 권위자도
여태껏 '진정한 형태'를 만들거나 알 수 있는 규칙을 부여한 적이
없고 (…) 따라서 어떤 형태든 이의를 제기할 수 있다"고 말하며
혼란이 빚어질 수 있음을 인정했다. 그리고 이렇게 덧붙였다.
"로만체나 이탤릭체를 어지간하게 만들 수 있는 사람들은 모두
자신의 글자가 진정한 형태라고 생각하기 마련이다." 목손은
진정한 형태를 구분하는 기준으로 기하학적 요소가 고려되어야
한다고 믿었으며 네덜란드에서 만든 활자체, 특히 크리스토펄
판데이크(1606/7–1669)가 만든 글자체에 찬사를 보냈다. 나아가
그는 이 활자체를 측정한 수치를 제시하며 일종의 기본 활자로서
이것이 진정한 글자를 판정하는 지침으로 사용되어야 한다고
제안했다.[1]

 1693년 프랑스 과학원이 루이 14세의 명을 받아 '왕의
로만체'(Romain du Roi, 1702)라는 왕실 전용 서체를 만들기 위해
설립한 위원회 역시 유사한 형태의 작업을 수행했다. 이들은 모든
종류의 활자체를 모델로 삼아 미세한 부분까지 수치를 측정했으며
동시에 지금까지 알려진 활자에 대한 모든 저술을 연구하고
검토했다.[2] 조사된 또 다른 모델에는 17세기 캘리그래퍼들의 작업도
포함되었다.[3] 이들은 조사 결과를 확대된 (그래서 참신해 보였던)
드로잉으로 기록했는데, 이를 통해 활자들의 전통적인 기본
형태를 가려내는 것은 가능했지만, 그렇다고 그들이 가장 전통적인
글자들은 아니었다.

 이상적인 활자 디자인에 대한 연구는 오랫동안 여러 사람들에
의해 이뤄졌다. 화가였던 알브레히트 뒤러는 컴퍼스와 자를 사용해
대문자를 만들기도 했는데, 결과물은 좀 어설펐다. 소문자에
대해서는 별로 신경을 쓰지 않았다. 사실 그는 글자꼴 자체보다는

완벽한 비율을 갖춘 이상적
형태에 맞게 글자를 바꾸는
방법에 더 관심이 있었다.

우리는 여러 글꼴이
공통적으로 가지고 있는
요소를 다음과 같이 확인할
수 있다. 예를 들어 다양한
글꼴의 s를 살펴보자. 어떤
s는 다른 s보다 조금 넓을 수
있고, 굵기 또한 많이 차이
날 수 있다. 세리프가 있는
글꼴도 있고 그렇지 않은
글꼴도 있다. 이런 세부적인
차이는 얼마든지 존재한다.
그러나 그럼에도 불구하고
이들은 모두 s이다. 즉 모두가
공유하는 '에스다움'이 있는
것이다. 아드리안 프루티거도
자신이 디자인한 활자
디자인에서 이런 공통점을
찾았다.[4] 우리는 이렇게
모든 종류의 글꼴에 공통된

왕의 로만체를 위한 모델, 축소 크기.

알브레히트 뒤러의 스케치(1525).

특징을 찾음으로써 전통적인, 또는 이상적인 기본 형태이자 글꼴의
진수에 가까이 다가갈 수 있다.

그러나 여전히 무엇이 기본 형태라고 꼭 집어서 말하기는
어렵다. s의 곡선 부분을 보자. 높낮이도 다를뿐더러 굵기와 경사의
각도들도 모두 다른데, 이런 차이들이 우리가 읽을 때 어떤 역할을
하는가? 가령 글꼴의 폭도 역시 마찬가지 역할을 한다고 말할 수
있을까?

읽기는 패턴의 형태를 인식하는 행위다. 그리고 이 패턴을
인식하는 우리의 능력이 광범위하기 때문에 많은 종류의 서로 다른

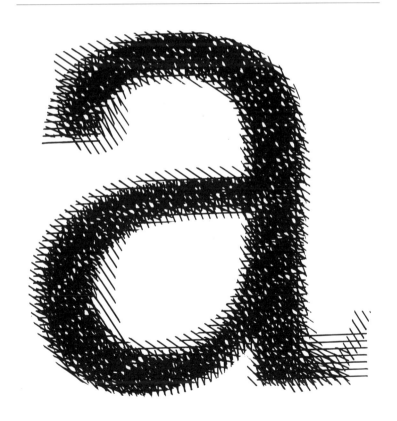

아드리안 프루티거가 디자인한 여덟 개의 글꼴 디자인과 그것을 겹친 모습.

글꼴이 존재할 수 있는 것이다. 활자의 크기나 너비, 글자사이 등이 달라지면 우리는 이를 서로 다른 패턴으로 구별할 수 있다. 심지어 이탤릭체에 대해서도 마찬가지다. 획이나 아치형, 대각선처럼 글자에서 가장 중요한 부분뿐 아니라 더 미세한 부분도 우리는 차이를 인식할 수 있다. g나 r의 오른쪽 윗부분 귀, a나 c의 전구 모양의 끝부분, f의 윗부분이나 j의 꼬리 부분이 그 예다. 세리프와 굵기를 비롯해 더 세부적인 차이를 인식하는 방법도 아마 다르지 않을 것이다. 프랑스어나 체코어의 경우 이러한 인식 체계에는 악센트도 포함된다. 글자를 이루는 구성 요소에 대한 정보는 우리 머릿속 깊이 잠들어 있다가 기억이 활성화되면 이와 직접적으로 연결된 여러 변형 및 관련 사항들에 접근을 허용하는 것 같다.

글자의 형태는 모든 사물에서도 발견할 수 있다. 그래픽 디자인을 공부하는 학생들은 종종 무엇이건 글자로 인식할 수 있는 것을 사진으로 촬영한다. 우리 뇌는 마치 어디까지가 한계인지 찾으려는 듯 글자의 형상을 모든 일상 사물에 투사한다. "어떻게 하면 n을 다르게 디자인할 수 있을까?"라고 묻는 것 같기도 하다.

체코 디자이너 올드르지흐 멘하르트의 1939년 글꼴 디자인.

나뭇가지가 만든 N.

습관은 타이포그래피뿐 아니라 글자 형태에도 강한 영향을 미친다. 역으로 일상적으로 가장 많이 읽히는 글꼴은 독자들의 습관을 강화시킨다. 어떤 글꼴이 실제로 여기에 해당하는지 알아내려면 아마 조사원들을 고용해서 집집마다 돌아다니며 몇 년 동안 글꼴 사용 실태를 조사해야 할 것이다.

95

어쩌면 국제적인 차원에서 일을 추진해야 할지도 모른다. 하지만 이런 일을 벌이지 않더라도 나는 충분히 다음과 같이 가정할 수 있다. 아마 핵심적인 전통 글꼴은 몇 개의 신문과 잡지, 카탈로그류에 사용되는 것들과 책, 그리고 컴퓨터 화면에서 많이 쓰이는 글꼴로 이뤄진 협소한 그룹이리라고 말이다. 아마도 대부분은 세리프를 가지고 있을 확률이 크다. 이것이 전통의 모든 것이다. 어쨌거나 나는 전통이라는 정의는 모호하다고 믿는다.

최소한 경험 많은 독자의 경우 아마도 개개의 글자가 아니라 글자들의 조합으로 이뤄진 패턴을 인식하는 것 같다. 판독성에 대한 연구에 따르면 '단어 우월 효과'가 입증되었는데, 이는 개개의 글자가 제시됐을 때보다 단어로 주어졌을 때 더 빨리 인식한다는 것이다.[5] 우리가 자주 읽는 글꼴에 대한 기억으로만 패턴이 형성되는 것도 아니다. 상당히 특이하거나 새로운 형태에 대해서도 패턴이 형성된다. 이러한 패턴들은 짧은 글의 경우 매우 쉽게 인식된다. 그러나 자동 읽기 모드로 전환되는 순간 패턴 인식은 다시 닫히고, 따라서 긴 글에서는 익숙한 글자꼴이 가장 잘 인식된다.

우리의 읽기 관행은 글꼴에만 관련된 것이 아니라 글 전체라는 큰 덩어리와도 관계가 있다. 왼쪽에서 오른쪽으로 한 줄씩 읽는다든지, 위에서 아래로 읽는 등의 읽기 체계가 이러한 습관에 모두 포함된다. 단순히 책이나 신문의 전체 페이지 구조뿐만이 아니다. 예를 들어 새로운 단락을 표시하는 방법, 특정 부분을 눈에 띄게 표시하는 방법, 목차나 색인을 비롯한 목록 형태의 텍스트를 취급하는 최선의 방법, 주석을 처리하는 방법 등도 여기에 포함된다. 읽기가 쉽다는 것은, 혹은 어떤 글을 읽을 때 짜증이 나는 정도는 마이크로 타이포그래피와 매크로 타이포그래피 모두에 달려 있다.

또 우리는 항상 왼쪽에서 오른쪽으로, 앞에서 뒤로, 위에서 아래로 읽는 것도 아니다. 예를 들어 전화번호부는 가운데 부분을 펼쳐서 밑에서부터 위로 읽기도 하고, 오른쪽에서 왼쪽으로

읽기도 한다. 신문을 읽는 순서도 개인의 취향이나 경험에 따라 매우 다르다. 인쇄물의 경우에는 물리적으로 읽는 경로를 정하는 데 어느 정도 제약이 따르지만 화면상에서는 더 자유롭게 복잡한 경로를 택할 수 있다. 자신이 택한 경로에 익숙한 한, 그것이 얼마나 관습적이냐는 별 문제가 되지 않는다. 하지만 습관이 들어 있지 않으면 되돌아가 의지할 곳이 없기 때문에 길을 잃을 수도 있다. 화면을 읽을 때도 마찬가지다. 화면에서 글을 읽는 것도 다른 매체와 기본적으로 같은 방법을 공유하고 있으므로 넓은 의미에서 보자면 책이나 신문을 읽는 것과 다를 것이 없다.*

 이러한 구조는 부분적으로 책(또는 일반적으로 인쇄물)에 의해, 그리고 우리가 읽으면서 체득한 습관에 의해 결정된다. 또한 역으로 사람이 가지고 있는 특성 또한 책의 구조에 영향을 미친다. 보통 책이라고 하면 떠오르는 형태가 독자들이 책을 사용해 온 방식이 축적된 결과라는 점은 말할 필요도 없다. 예를 들어 책은 잡을 수 있어야 하고, 머리와 눈을 같이 움직이지 않아도 될 정도로 각 글줄의 길이가 짧아야 한다.(그렇지 않으면 매우 피곤할 테니까.) 책을 잡고 읽는 것을 포함해 전통적으로 내려오는 서적 디자인에 관한 대부분의 지침은 독자들의 인체 공학적 필요에 따라 만들어진 것이다. 이는 앞으로 살펴보겠지만 글자꼴에도 마찬가지로 적용된다. 지금까지의 내용을 보자면, 독자들이 빠르게 익숙해질 수 있는 글꼴을 디자인하고 싶으면 관습에 밀착해야 한다는 점은 확실하다. 하지만 이런 의문도 든다. 전통이 그렇게 강력한 존재이기 때문에 전통을 따르지 않는 정교한 디자인을 그렇게 많이 만들어 낼 수 있는 게 아닐까?

* 신문 읽기와 화면 읽기는 여전히 차이가 난다. 일부 원인을 들자면 모니터는 보통 읽을 때 거리가 멀고, 포맷이 더 크고 넓기 때문이다. 또 다른 원인으로 모니터는 빛을 발산하고 글자가 비교적 큰 픽셀들로 이뤄져 있다는 점을 들 수 있다. 화면이 두께, 유연성, 표면 구조 측면에서 종이에 가까워질수록 훨씬 섬세한 해상도를 얻을 것이다. 그리고 무게가 줄어들면 다루기 쉬워져서 가까운 거리에서 읽는 것이 가능해지고, 차이는 점점 사라질 것이다.

97

독자의 눈

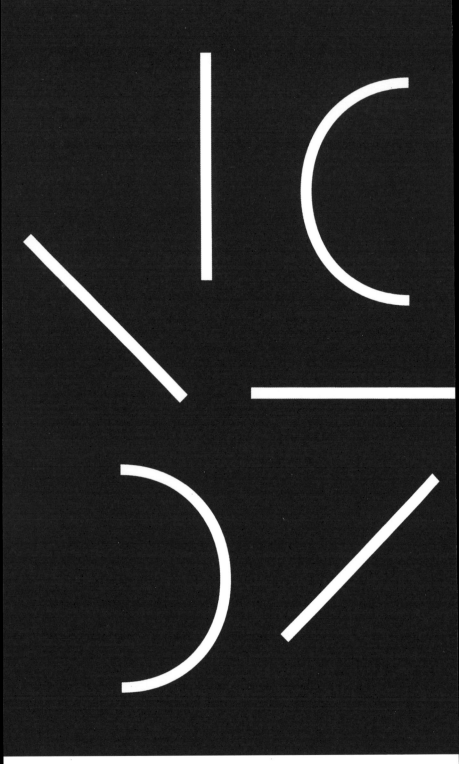

99

습관과 행동 패턴은 인류의 기본 특징이다. 습관은 읽을 때 편리함과 확실성을 제공한다. 만약 우리가 항상 같은 방법을 사용한다면 별다른 생각 없이 그 일을 할 수 있고, 따라서 내용에 집중할 수 있다. 이는 글꼴과 타이포그래피에 있어서도 마찬가지로 작동한다. 습관은 우리의 기대를 저버리지 않으며, 덕분에 우리의 눈과 뇌는 저자의 의도를 그만큼 더 쉽게 알아차릴 수 있다. 물론 이는 기계를 조작하는 것처럼 다른 분야에서도 똑같이 적용되는 일이다. 우리는 눈과 손, 그리고 뇌의 습관에 의존할 수 있어야 하며, 실제로 의존해서 살아간다. 인간이라는 틀, 또는 뇌를 배제한 설계는 무엇이든 일을 어렵게 만든다. 선사 시대의 손도끼부터 오늘날의 자동차 운전에 이르기까지, 또 우리가 읽는 글꼴에도 이것이 적용된다. 모든 것은 인체 공학의 문제다. 즉 정신적으로나 육체적으로나 우리 자신에게 적합해야 한다.

글자가 처음으로 형태를 갖추기 시작할 때 눈과 손은 늘 같이 일했다. 글자를 만드는 거리는 읽는 거리와 같았고, 글자가 쓰일 매체 역시 눈과 손에 적합한 형태를 얻었다. 책은 정상적인 거리에서 (어쨌든 대부분은) 가장 잘 읽힌다. 우리가 일상에서 사용하는 실용적인 물건들의 속성은 대개 이와 비슷한 과정을 거쳐 만들어졌다. 우리의 해부학적 특성에 맞춰진 것이다. 컴퓨터 마우스의 형태는 잡고 사용하기에 적당하며 의자는 앉기에 편하다.

처음에는 새의 깃털로, 또 1450년 무렵에는 금속 활자로 오늘날 우리가 사용하는 글자의 모양을 만든 사람들은 눈과 뇌를 길잡이 삼아 손을 움직여 글을 쓰고 글자를 깎았다. 그들의 눈이 더 잘 읽히는 글자꼴을 만들라고 손에게 지시한 것이다.

금속 활자를 만들던 사람들은 가장 먼저 강철 사각기둥의 자그마한 밑면에 활자를 새겼다. 이것을 펀치(punch)라고 한다. 그들이 새긴 활자는 실제 크기였다. 예를 들어 6포인트로 조각된 e는 불과 1밀리미터의 크기에 완벽한 속공간을 가졌다. 이들은 확대경과 단단한 강도를 가진 줄과 끌을 사용해 천천히 조심스럽게, 평균 하루에 두 개의 펀치를 만들었다. 가끔씩은 자신이 새기던 조각에 불꽃 검댕을 묻혀 종이에 찍어 본 후 그 자국을 완성된

활자와 비교하면서 필요에
따라 모양을 다듬어 나갔다.
펀치를 깎는 사람들(읽을
줄 안다는 가정하에)과
독자의 눈에 잘 맞도록
'조금 더 넓거나 얇게',
'안쪽 공간을 조금만 크게'
하는 식으로 눈이 손에게
지시하는 것이다. 비록
끌과 줄은 사용하지 않지만
오늘날 글꼴을 디자인하는
과정도 원칙적으로 이와
같다. 확대경은 아니지만
화면상에서 글자를 확대해
보면서 여기저기 미세한
조정을 거친다.

펀치를 깎는 모습과 펀치.

글자의 모양은 어느 정도 임의적이다. 초기 가나안어(기원전
1800–1500) 및 페니키아 문자에서 시작해서 그리스어, 라틴어,
히브리어 및 아랍어를 포함한 많은 문자들이 가지를 쳐 나왔다.[1]
라틴 알파벳은 어쩌면 지금과 상당히 다른 모양이 될 수도 있었다.
유럽에서는 고딕체(블랙 레터)가 널리 퍼진 반면, 인본주의자들의
호응에 힘입어 카롤링거 글자꼴에 기초한 인본주의적 서체들도
만들어졌다. 인쇄의 여명기부터 15세기 말로 향하는 동안 인본주의
활자체에 기초한 활자들이 사용되었지만 아직 통일된 경향은
없었다. 아니 통일과 거리가 멀었다고 보는 편이 낫겠다. 그리고
마침내 1470–1500년 사이 북부 이탈리아에서 개발된 글자꼴,
주로 니콜라 장송과 알두스 마누티우스가 개발한 글자꼴을 통해
인쇄에 사용되는 활자의 기본적인 형태와 세부적인 사항들이
확립되었다.[2] 하지만 이때 확립된 활자체들이 지금까지 근본적인
변화 없이 사용되어 온 것은 모리슨이 말한 것처럼 대부분

101

독자들이 보수적이기 때문이 아니다. 그보다는 이들 활자체가
이미 확고해져서 인간의 눈과 뇌의 속성, 즉 인체 공학적 요구에
적응했기 때문일 것이다.

몇몇 디자이너는 이런 글꼴의 임의성을 새로운 알파벳을
도입해야 한다는 주장의 근거로 활용해 왔다. 1967년 빔
크라우얼이 제안한 알파벳을 보면 수평선과 수직선만으로 이뤄진
모습이 첫눈에 지금의 형태보다 더 일관성 있게 느껴진다. 하지만
이것 역시 임의적이긴 마찬가지다. 아무리 확고한 주장도 지금까지
변화를 불러오지는 못했다. 예를 들어 연구 결과에 따르면 m과
w가 i 및 I보다 더 읽기 쉽다. 부분적으로는 f나 j, l처럼 서로
혼동하기 쉬운 형태가 존재하기 때문이다.[3] 그러나 우리는 문자를
개별적으로 읽는 대신 문맥을 통해 읽기 때문에 그런 일은 드물게
일어난다. 비록 글자 모양이 우연의 산물이라 해도 이미 독자들의
눈은 거기에 익어 있고, 바로 그것이 글꼴 디자이너의 활동 범위를
정해 왔다. 즉 시간이 흐르면서 글자의 임의성은 많이 축소되었다.

1제곱센티미터의 면적 안에 열다섯 개의 얇은 줄을 인쇄해
보라. 우리가 통상적으로 책을 읽는 35-40센티미터 거리에서는
큰 어려움 없이 각 줄이 구분될 것이다. 줄 수를 두 배로 늘리면
구분이 조금 어려워지고 마흔다섯
개의 줄을 넣으면 아마 회색 상자로만
보일 것이다. 이처럼 읽는 거리에 따라
눈의 분해 능력은 달라진다. 이러한
눈의 특성은 책에 이미지를 인쇄할
때 교묘하게 활용되기도 한다. 우리
눈에 보이는 것은 완전히 이어진 회색
선이지만 확대경으로 보면 작은 검은
점들로 이뤄져 있다. 너무 촘촘히 찍혀
있어서 맨눈으로는 분해해서 보지
못하는 것이다.

눈이 분해할 수 있는 최저
한계선을 꽤 웃도는 한 검은색과 흰색 요소들은 만족할 만한

1제곱센티미터 면적에 그은
선(15, 30, 45개).

사진의 망점.

The sense of beauty developed first. It caused him at the age of twenty to wear parti-coloured ties and a squashy hat, to be late for dinner on account of the sunset, and to catch art from Burne-Jones to Praxiteles. At twenty-two he went to Italy with some cousins, and there he absorbed into one aesthetic whole olive trees, blue sky, frescoes, country inns, saints, peasants, mosaics, beggars.

The sense of beauty developed first. It caused him at the age of twenty to wear parti-coloured ties and a squashy hat, to be late for dinner on account of the sunset, and to catch art from Burne-Jones to Praxiteles. At twenty-two he went to Italy with some cousins, and there he absorbed into one aesthetic whole olive trees, blue sky, frescoes, country inns, saints, peasants, mosaics, beggars.

The sense of beauty developed first. It caused him at the age of twenty to wear parti-coloured ties and a squashy hat, to be late for dinner on account of the sunset, and to catch art from Burne-Jones to Praxiteles. At twenty-two he went to Italy with some cousins, and there he absorbed into one aesthetic whole olive trees, blue sky, frescoes, country inns, saints, peasants, mosaics, beggars.

The sense of beauty developed first. It caused him at the age of twenty to wear parti-coloured ties and a squashy hat, to be late for dinner on account of the sunset, and to catch art from Burne-Jones to Praxiteles. At twenty-two he went to Italy with some cousins, and there he absorbed into one aesthetic whole olive trees, blue sky, frescoes, country inns, saints, peasants, mosaics, beggars.

The sense of beauty developed first. It caused him at the age of twenty to wear parti-coloured ties and a squashy hat, to be late for dinner on account of the sunset, and to catch art from Burne-Jones to Praxiteles. At twenty-two he went to Italy with some cousins, and there he absorbed into one aesthetic whole olive trees, blue sky, frescoes, country inns, saints, peasants, mosaics, beggars.

코란토 레귤러, 너비를 115퍼센트 넓힌 것, 85퍼센트로 좁힌 것, 글자사이와 낱말사이가 일정한 것과 불규칙한 것.

수준으로 인식된다. 특히 직선이나 곡선으로 이뤄진 수직 요소들의 연속적인 리듬감은 읽을 때 눈이 가장 다루기 쉬운 부분이다. 보통 대부분의 글꼴은 일반적으로 사용되는 크기(9–11포인트)에서 가장 잘 분해된다.[4] 거리가 멀어지거나 조명이 어둡거나 시력이 떨어지면 수직 요소들의 거리가 더 벌어지는 것이 읽기에 좋다. 반대로 가까이 다가가거나 조명을 밝게 하거나 확대경을 쓰면 더 작은 활자들도 잘 읽을 수 있다.

우리의 눈은 일정한 간격으로 글줄을 따라 움직이지 않고, 문장에 있는 모든 글자를 다 읽는 것도 아니며, 숙련된 독자의 경우 무작위로 글자들을 선택해서 읽어 들이기 때문에 활자의 수직 요소들 사이의 공간을 균등하게 배분해서 리듬감을 주는 것이

읽기에 별로 영향을 주지 못한다는 주장도 가능하다. 그래도 인쇄에 있어 리듬감은 매우 중요하며 여전히 유지할 가치가 있다. 만약 리듬을 바꿔서 글자들을 넓거나 좁게, 또 동시에 글자사이 및 개별 글자의 공간에 변화를 주면 읽기가 어려워진다. 너무 좁거나 너무 넓은 글자들도 양이 적을 때는 쉽게 인식되지만 긴 글의 경우에는 삼가야 한다. 불규칙한 글자사이도 리듬을 깨고 읽는 즐거움을 망친다. 만약 글의 구조에 응집력이 있어서 우리에게 발 디딜 곳을 마련해 주기만 하면 이곳저곳으로 눈이 점프해서 여기저기에 있는 새로운 텍스트 덩어리에 훨씬 쉽게 안착하게끔 할 수 있다.

Hmfg

Hmfg

Hmfg

어도비 장송, 위에서부터
6, 12, 72포인트를 같은 크기로
비교한 모습.

　　이러한 경험을 통해 펀치를 깎는 사람들은 오랫동안 독자들의 요구를 만족시키기 위한 길을 걸어 왔다. 글자가 작을수록 글자 안과 사이의 공간을 더 주어 더 넓고 견고하게 만들었고, 글자가 클수록 안과 사이의 공간을 줄여 더 가볍고 정교하고 가늘게 만들었다. 이 모든 것들이 다 흑과 백을 둘러싼 가장 좋은 조화를 찾기 위함이었다. 디지털 글꼴에서는 중간 버전들을 만들기 위해 크기에 따라 여러 모델을 사용해서 같은 종류의 효과를 내는 것이 가능하다.[5] 글꼴에 따라서는 상대적으로 넓고 견고한 본문용 글꼴과, 군살을 뺀 더 정제된 제목용 글꼴을 따로 가지기도 한다.

　　통상적으로 받아들일 수 있는 수직 요소들의 배열이 가능하듯, 글자의 두께에서도 납득할 만한 굵기가 존재한다. 즉 평균적인 두꺼움이 '정상'적인 것으로 간주된다. 그렇지만 '정상'이라는 것이 실제로 무슨 의미일까? 물론 얇거나 두꺼운 글꼴과 대조되는 개념이고, 흔히 사용되는 글꼴의 '정상' 버전들은 굵기 면에서 상당히 비슷한 것이 사실이다. 그러나 인쇄의 다른 특성들과 마찬가지로 이 값은 어떤 규칙으로 쉽게 규정할 수 없는 성질의

것이다. 프루티거는 엑스하이트(x-height, 소문자 x의 높이)의
5분의 1 또는 6분의 1 두께의 수직선을 가진 글꼴을 정상으로
간주했다.[6] 17세기 말 왕의 로만체를 연구한 학자들은 소문자 n의
6분의 1을 기둥 두께로 정했지만 후에 너무 얇다고 판명이 나서
비율을 5분의 1로 변경했다.[7]

뇌의 뒷부분에 위치하는
시각 피질을 구성하는
신경세포들은 아주
미세한 기둥(1.5–
4.5밀리미터 높이)으로
이뤄진 신경 다발 속에
담겨 작동한다. 이들은 주로 검은 선 같은 그래픽 요소를 인식하는
데 쓰이며 서로 다른 각을 갖는 선들도 인식한다.[8] 앞서 언급한
자전거 분해 과정이 이뤄지는 곳이 여기로 보이며, 글자의 구성
요소들이 처리되는 곳이라는 증거가 존재한다.

　　최근에 이뤄진 신경학 연구에 따르면 대뇌 피질의 뒷부분
왼쪽에 문장과 글자, 그리고 글자의 요소를 인식하는 작은 영역이
있다고 한다.[9] 이 영역은 전문적으로 기본적인 그래픽 정보를
인식하는 데 사용된다고 생각된다. 아마도 옛날에 위험한 맹수들의

They were among the olives again, and the wood with its beauty and
wildness had passed away. But as they climbed higher the country
opened out, and there appeared, high on a hill to the right, Monteriano.

They were among the olives again, and the wood with its beauty and
wildness had passed away. But as they climbed higher the country
opened out, and there appeared, high on a hill to the right, Monteriano.

They were among the olives again, and the wood with its beauty and
wildness had passed away. But as they climbed higher the country
opened out, and there appeared, high on a hill to the right, Monteriano.

위에서 아래로: 스위프트, 발바움, 가라몽 정상 버전.

실루엣처럼 빨리 인식해야 하는 정보를 처리하기 위해 존재했던 것 같다. 읽기라는 능력은 비교적 최근에 양성된 능력이므로 이 부분이 읽기를 위한 목적으로 진화하지는

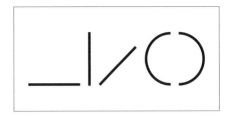

쓰기의 기본 요소.

않았겠지만, 글자를 처리하는 데는 적격인 장소다. 이러한 전문적인 신경 조직이 존재한다는 것은 예전에 펀치 깎는 이들의 눈과 손에 어떤 활자 모양이 가장 좋은지 알려 준 것이 뇌라는 사실을 새삼 일깨운다.* 글자에 존재하는 곧거나 굽은 요소, 수직 수평, 그리고 대각선 요소도 모두 뇌의 이 부분의 특화된 능력을 활용하기 위해 만들어진 것처럼 보인다. 말하자면 쓰기와 알파벳의 발전에서 이뤄진 각종 실험들은 뇌가 가장 효율적으로 처리할 수 있는 것이 무엇인지 알아내는 역할을 한 것이다.

이러한 신경 특성들은 라틴 알파벳뿐 아니라 다른 문자에도 적용된다.[10] 이집트 상형 문자는 뇌의 특성에 맞는 추상성을 지니기는 했지만 아마도 이런 적용에서 제외될 것 같다. 반대로 보다 진화된 신관 문자는 여기에 잘 들어맞는다. 붓으로 쓴 획이 특징인 한자처럼 어떤 문자들은 필기도구와 강한 연관성을 맺지만, 여기서도 역시 우리가 얘기해 온 뇌의 특성에 맞춰진 그래픽 요소들을 발견할 수 있다. 적어도 라틴 알파벳에 있어서는 글자의 모양이 인체 공학에 기초했다는 증거들이 있다.

두껍거나 날카로운 펜 끝의 효과 같은 필기도구의 영향은 기초적 요소로 추가되어야 한다. 여러 세대를 거치며 쌓인 습관들이 고정된 이러한 필기도구의 영향은 아직도 현대 글꼴의 모든 곳에서

* 후두엽에 위치하는 시각 피질에는 글자의 요소에 반응하는 신경세포 기둥들이 있다. 드안느가 설명한 영역은 아마 항상 같은 곳이겠지만 내가 참고한 문헌 중 어느 것도 그보다 더 정밀한 위치는 알려 주지 않았다. 드안느는 단어 인식에 대해 언급하지만, 사실 우리는 단어와 글자의 부분을 인식하여 읽는다.

찾아볼 수 있다. 15세기 후반에 펀치를 깎았던 이들이 손으로 쓴 글자의 윤곽을 공들여 복사한 까닭도 그 시대의 독자들이 필사본에 적힌 글자에 익숙했기 때문이다. 매년 읽기를 배우는 새로운 독자들 역시 그 글자에 길들여졌으며, 그 활자의 기본 형태와 쓰기의 흔적들은 모든 독자의 정신적 자산이 되었다. 이것이 15세기 말 이후 글자의 형태가 근본적으로 바뀌지 않은 하나의 원인이다.

16세기 말에는 끝부분이 끌 형태로 된 깃털이 펜촉으로 등장해서 그 영향이 활자에 느리게 스며들었다. 그 결과 18세기 말에는 디도체 및 보도니체가 태어났다. 활자의 굵은 부분과 얇은 부분의 차이는 더 심해졌으며, 곡선의 가장 두꺼운 부분이 곡선 가운데 부분으로 옮겨졌고(전에는 왼쪽 원의 경우 중간 점 밑에 있었고

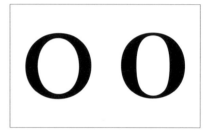

넓은 펜촉에 기초한 가라몽(왼쪽)과 뾰족한 펜촉에 기초한 발바움(오른쪽).

오른쪽 원은 중간 점 위에 있었다), 얇은 부분에서 두꺼운 부분으로 바뀌는 정도도 심해졌다.

독자와 활자는 서로에게 영향력을 행사해 왔다. 글자의 형태는 눈과 뇌의 특성에 맞춰 적응되어 왔고, 독자들은 독서 습관과 자동화 능력을 개발하였으며, 활자체는 전통을 쌓아 나갔다. 동시에 필기도구의 영향도 마치 발자국 화석처럼 남았다. 이렇게 보면 현대의 글꼴 디자이너들이 자신의 흔적을 새길 공간은 거의 남지 않은 것 같다. 그러나 사실 정반대다. 이런 토대들이 있기에 개인이 뛰어놀 광활한 공간이 생긴 것이다.

107

글꼴 디자인

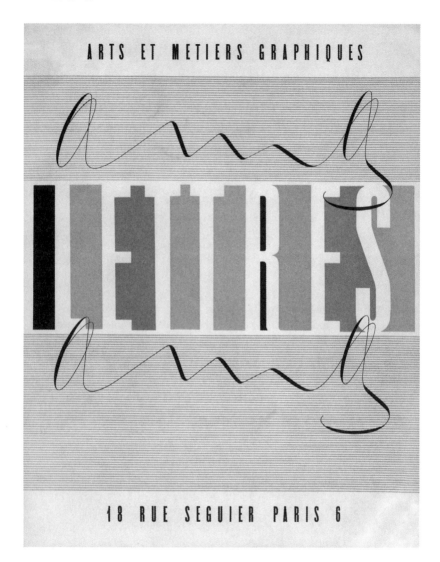

『인쇄 공예』(1948).

글꼴에 맨 먼저 반영되는 것은 디자이너의 개성이다. 살아온 배경이나 교육, 그리고 그가 속한 사회의 영향으로 형성된 디자이너의 성격이 글꼴 디자인에 영향을 준다. 그러나 무엇이 성격에 따라 결정되고 무엇이 그렇지 않은지는 탐지하기 어렵다. 나는 읽을거리가 풍부하고 장엄했던 프랑스 잡지 『인쇄 공예』(Arts et Métiers Graphiques)가 책장 가득 꽂혀 있는 집에서 자랐다.

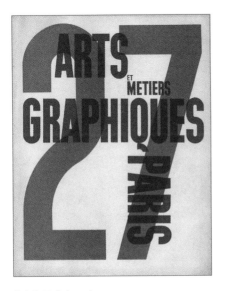

『인쇄 공예』(1932), 310×243mm.

그리고 동네 서점을 자주 들락거렸다. 그렇지만 이러한 경험이 글꼴에 대한 나의 관심의 원천인지 확신하지 못한다. 내가 이 분야에 재능이 없었다면 그렇게 많이 읽지도 않았을 것이며 멋진 타이포그래피로 가득 찬 출판물에 흥미를 느끼지도 않았을지 모른다고 생각한다. 글꼴 디자이너들은 의문의 여지없이 자신의 내부에 있는 활자에 대한 열정으로 움직이며 그로부터 많은 만족을 얻는다. 또한 글꼴 디자인에 미치지 않았더라면 그 일을 시작하지도 않았을 것이라 말하고 싶다.

인쇄 활자는 500년 이상의 역사를 가진다. 그 전신을 찾아 거슬러 올라가면 1500년 전 로마 시대에 닿는다. 지금 시점에서 보자면 감당하기 어려울 만큼 오래되고 무거운 짐일지도 모른다. 그러나 디자이너들에게는 이렇게 축적된 경험과 전통이 도약의 발판이 될 수 있다. 역사를 알고 그 위에서 작업해 나가면 되는 것이다. 우리의 지식과 기량이 어디에서 왔는지 알면 어디로 갈지도 알 수 있다.

글꼴이 탄생한 장소와 시기도 중요하다. 디자이너가 일하는 곳이나 시대는 작업에 족적을 남긴다. 예를 들어 순수 네덜란드 혈통의 글꼴 디자인을 생각해 볼 수 있다. 네덜란드 사람들은 오래전부터 실용적이고 유용한 활자들을 디자인해 온 전통을 가지고 있다. 그러나 그들은 오랫동안 이국적인 글자꼴을 거의 만들지 못했다. 하지만 1985년부터 범상치 않은 글꼴들이 나타나기 시작했다. 에버르트 블룸스마의 코콘(Cocon, 1998)이나 에릭 판블로클란트와 유스트 판로쉼이 미니애폴리스 및 세인트폴을 위해 디자인한 트윈(Twin, 2003)이 그 예다. 독일과 영국, 프랑스에서도

FF 코콘, 폰트숍을 위해 에버르트 블룸스마가 디자인한 그림엽서 일부.

이에 비견할 만한 발전이 이뤄졌다. 이들 나라에서는 1950– 1960년대에 특이한 글자꼴들이 등장했는데, 극단적인 디자인을 보여 준 칼립소(Calypso, 1958)를 포함해 로제 엑스코퐁이 디자인한 몇몇 서체들이 여기에 속한다. 반면 다른 곳에서 일어난 자유분방한 작업과 달리 프랑스 디자이너들은 보다 실용적인 글꼴에 초점을 두기 시작했다. 물론 피에르 디 쉴로처럼 조금 덜 전통적인 디자이너들도 있긴 하지만, 장 프랑수아 포르셰가 디자인한 르 몽드(Le Monde, 1994)와 멘켄(Mencken, 2005) 같은 서체는 분명 여기에 속한다.

칼립소야말로 1950년대가 낳은 글꼴이라 할 만하다. 칼립소의 형태는 1958년 브뤼셀 세계 박람회 때 르코르뷔지에가 만든 필립스의 파빌리온 '전자 시'(Le Poème électronique)와 같이 당시 지어진 건축물을 연상시킨다. 이처럼 당시 존재했던 다른 제품들과

abcdɛfgʜ:
jklmnonoʀ
ʕ+vvʬ×yʒ

트윈에 속한 여러 가족 가운데 하나인 트윈 위어드(Twin Weird) 소문자.

칼립소, 르코르뷔지에의
필립스 파빌리온.

Le Monde

She removed a pile of plates from the Gothic window, and they leant out of it. Close opposite, wedged between mean houses, there rose up one of the great towers. It is your tower: you stretch a barricade between it and the hotel, and the traffic is blocked in a moment.

르 몽드와 『볼티모어 선』을 위해 디자인된 멘켄 레귤러.

spaciousness of text

키디 산스 볼드, 『에미그레』.

유사한 형태를 띠거나 그것이 만들어진 시대를 반영한 글꼴들은 많다. 예를 들어 제프리 키디가 디자인한 키디 산스(Keedy Sans, 1989)나 카를로스 세구라가 디자인한 네오(Neo, 1993)는 1980년대 이탈리아에서 일단의 디자이너들이 기능주의에 도전하며 형성한 그룹 멤피스와 관계가 있다.

에토레 소트사스가 멤피스를 위해 디자인한 타히티 램프(1981).

글자꼴의 모양이 평범하지 않을수록 그 시대의 장소 및 특성을 더 많이 표현하는 반면, 관습적인 요소가 높은 책이나 신문 등을 위한 글꼴은 이런 측면에서 자신을 덜 드러내는 경향이 있다. 내가 디자인한 걸리버(Gulliver, 1993)는 20세기 후반에 점점 관심이 고조된 환경 문제를 반영한 글꼴이다. 결과적으로 그 글꼴은 공간을 절약함으로써 종이 사용을 줄여 보려는, 따라서 이론적으로는 나무와 숲을 덜 파괴하는 디자인을 채택했다. 나머지 부분에서 그 글꼴이 1990년대의 영향을 받은 모습은 별로 드러나지 않지만 디자이너의 개성만큼은 명확히 반영되어 있다.

시간이 흐르면서 글자꼴들은 그것을 만든 디자이너의 의도와 다른 방향으로 해석되기도 한다. 1951년 로제 엑스코퐁이 발표한 방코(Banco)의 글꼴 견본집은 철 구조물과 함께 전시되어 제2차 세계대전 이후 유럽의 재건 시기를 상징하는 진보적인

113

As they climbed higher, the country opened out, and there appeared, high on a hill to the right, Monteriano. The hazy green of the olives rose up to its walls, and it seemed to float in isolation between trees and sky.

걸리버.

방코 견본집과 아프리카 맥주 라벨.

글꼴로 인식되었다. 1960년대까지 방코는 암암리에 사용되다가, 20년 후 유니버스(Univers, 1956)와 헬베티카(1957)에 싫증 난 타이포그래퍼들이 대안을 찾으면서 때를 맞는다. 방코는 당시 덜 수수하면서 좀 더 다양함을 갖춘 글꼴을 원하던 디자이너들이 다시 찾아낸 글꼴들 중 하나이다. 활력과 진보를 상징하던 글꼴의 모습이 이국적 성향으로 여겨지게 된 것이다. 급기야 2003년 방코는 아프리카 맥주병을 위한 글꼴로 부활하게 된다.

시대의 영향을 이야기하면서, 영원성에 대한 개념을 언급하지 않고 논의를 마무리할 수는 없다. 프랑스의 니콜라 장송이 디자인한 글자꼴로 되돌아가 보자. 그 글꼴은 15세기 말에 디자인됐지만 거기에 깃든 현대성은 오늘날에도 여전히 유효하다. 물론 그 글자꼴이 현대적이거나 진보적이지 않을지도 모르지만, 우리 시대에 사용하기 위해 특별히 조정해야 할 필요도 없다. 500년이 지났다고 영원을 이야기하는 것은 섣부른 일이지만 어쨌든 당신은 그 세월의 끝에 서 있다. 그래도 모자라다면 로마인들이 개발한 대문자도 여전히 사용되고 있다는 점을 언급해야겠다. 타임스 뉴 로만(1932)은 70년 넘게, 헬베티카(1957)는 거의 50년 동안 사용되어 오고 있다. 이 두 글꼴을 사용하는 디자이너들은 세월이 흘러도 변치 않는 그 무엇을 구현하고 있지만, 사실 가끔 구식이라는 느낌이 들기도 한다. 이상적인 글꼴과 마찬가지로 영원성도 일종의 환상이다. 때로 어떤 글꼴은 영속성에 가까운 경지에 접근하지만, 오로지 그 글꼴만 사용되는 일은 없을 것이다. 글꼴 디자인은 다면적 활동이고 특정 아이디어에 고착되지 않는다.

종이나 기타 매체에 활자를 옮기는 방법을 통해 기술은 활자의 모습에 영향을 준다. 기술이 중요하지 않은 때는 없었지만 20세기의 마지막 40년 동안 일어난 급속하고도 연속적인 기술 발전은 글꼴에 막대한 영향을 주었다. 활판 인쇄와 금속 활자는 사라진 지 오래고 오프셋 석판 인쇄와 사진식자도 다시 디지털 조판으로 대체되었다. 상당한 글자들이 종이 대신 모니터나 기타 디스플레이 장치에 모습을 드러낸 것은 물론이다.

최근에 이뤄진 기술 발전의 결과 가운데 또 하나 중요한

것은 글꼴 디자이너가 모든 작업 과정을 관장한다는 것이다. 디자인부터 출시, 배포 및 어플리케이션까지 모두 컴퓨터 한 대를 사용하는 한 사람에 의해 이뤄진다. 1986년까지만 해도 디자인된 글꼴을 구현하고 배포하는 일은 활자 주조소와 활자 주조기 및 조판 기계 제작사에서 일하는 사람들에 의해 이뤄졌다. 여기에는 조각사, 주조사, 미술 자문가 및 기술자 등은 물론 영업직원도 포함된다. 이러한 변화로 인해 새로운 글꼴들이 신속하게 시장에 공급되었으며 과거에 비해 많은 종류의 글꼴이 활용 가능해졌다. 일각에서는 덕분에 쓰레기 같은 디자인이 급속히 많아졌다는 사람들도 많지만 그들의 주장은 1986년 이전에도 있었던 것으로 고려할 가치가 없다. 그들의 말이 사실로 판명되려면 체계적인 연구가 이뤄져야 할 텐데, 그러기는 매우 힘들다. 무엇보다도 글꼴이 좋은지 나쁜지는 개인의 취향에 많이 좌우되기 때문이다.

새로운 글꼴 디자인을 위한 아이디어는 순전히 머릿속에서 떠올라 명확한 그림으로 발전해 나갈 수도 있고, 혹은 영감을 얻기 위해 조사하는 과정에서 형태를 갖출 수도 있다. '색'이 당신의 마음을 움직일 수도 있다. 글꼴 디자인에서 색이란 흥미로운 용어다. 이는 보통 우리가 말하는 색과는 아무런 관계가 없다. 그것은 인쇄된 글의 검은색 톤이 주는 전반적인 인상을 말한다. 말하자면 글꼴의 모양과 두께, 공간감이 한데 어울린 시각적 결과물이다. 넓고 둥근 모양을 추구할 수도 있고 좁은 문자들로 나아갈 수도 있다. 당신이 만들어 내고자 하는 분위기가 중요하다. 대담하고 화려하게 갈 것인가 아니면 수수하게 갈 것인가 등등. 이 단계에서는 종이에 연필과 펜으로 그린 스케치가 도움이 된다. 개략적인 드로잉부터 아주 상세한 부분까지 자신의 머릿속에 있는 형상을 현실화하는 것이다. 하지만 요즘에는 종종 모든 것이 컴퓨터에서 이뤄지기도 한다.

　　글꼴 디자인은 무엇보다도 여러 세부 성분들을 어떻게 처리하느냐의 문제다. 세리프를 예로 들어 보자. 10포인트나 11포인트 크기의 글자에서 세리프는 별로 드러나 보이지 않는다.

하지만 평범한 문고본이라 하더라도 한 페이지 안에는 수천 개의 세리프가 존재한다. 만약 세리프를 모두 없애면 전체 이미지는 완전히 달라질 것이다. 세리프는 단독으로 자신의 역할을 하는 것이 아니라 집단으로 작용한다. 겉보기에는 별로 중요하지 않은 요소들이 끊임없이 반복적으로 사용되는 것, 타이포그래피에 강한 힘을 부여하는 요소 가운데 하나가 이것이다. 글꼴들의 합창이 명확한 목소리를 내는 것은 바로 그들의 일관된 역할을 통해서다.

그러나 글꼴의 모든 요소가 같은 주목을 받지는 않는다. 기술적 요구 사항보다 자신의 관심사에 우선순위를 두는 디자이너들도 있다. 그러곤 자신의 글꼴이 어떻게 사용되는지 지켜보는 것이다. 예를 들어 전화번호부를 인쇄할 작은 글자들을 위해 특화된 매슈 카터의 벨 센테니얼(Bell Centennial, 1978) 같은 글꼴에는 공간을 절약하기 위한 기술이 필요하다. 반면 모든 용도의 타이포그래피에 사용되는 팔방미인들이

aenkvx

The right typeface meets the needs of millions of readers in the course of a single day. It speaks in a unique, original voice; it helps editors and designers communicate more tomorrow than they can today.

획이 교차하는 부분을 미세하게 파서 잉크가 번지지 않도록 잉크 트랩(ink trap)을 적용한 레티나.

많이 있다. 주제와 언어를 막론하고 오랜 생명을 유지하는 이 글꼴들은 종이의 종류나 조명 상태가 달라져도 최대한 많은 독자들을 만족시킨다.

개별적인 독자 그룹이 원하는 바를 모두 만족시키기는 어렵다. 글꼴 디자이너는 그들의 독자에 대한 명확한 그림을 거의 가지고 있지 못하다. 반면 특정 프로젝트를 위해 일하는 타이포그래퍼들은 때로 그에 대한 합리적인 조사를 수행하기도 한다. 2005년 네덜란드의 한 정기 간행물이 35-54세의 고학력자, 고연봉자로서 주로 회사 간부직으로 일하는 경영자들을 대상으로 실행한 연구가 그런 예다. 글꼴 디자이너들은 반대로 일선에서 멀리 떨어져 있어서

그들의 대상을 매우 불분명하게 인식한다. 어쨌건 이런 종류의
정보가 어떤 식으로 활용될지는 토론할 필요가 있다.

미국 디자이너 윌리엄 A. 드위긴스(1880–1957)가
만든 칼레도니아(Caledonia, 1938)는 오랫동안 사랑받아
온 글꼴 중 하나다. 그 글꼴의 토대가 된 것은 1810년부터
1820년까지 스코틀랜드의
에든버러에서 만들어져
1837년 미국에 소개된
'스코치'(Scotch)였지만,
상당 부분 드위긴스의
것으로 소화된 칼레도니아의
디자인에 '스코치 로만'은
그저 먼 기억으로 남아
있을 뿐이다. 드위긴스가
본격적으로 활자 디자이너가
된 것은 1929년 마흔아홉
살의 나이에 라이노타이프를

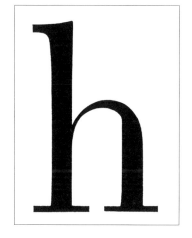

스코치와 칼레도니아.

알게 되면서부터이지만, 그전에도 주로 광고와 책을 디자인하며
수많은 글자꼴을 디자인해 왔다. 또한 그의 경력에는 1930년부터
인연을 맺은 인형 제작도
포함된다.

그가 인형을 만들게
된 이유는 간단하다. 그의
친구가 마리오네트 공연을
준비하고 있었는데 인형이
모자랐던 것이다. 친구의
부탁으로 만든 인형은 곧
그의 주요 취미가 되어
버렸다. 그가 만든 첫 번째
인형은 부드럽고 둥근
모양이었는데, 드위긴스는

칼레도니아를 위한 스케치.

자신의 인형이 관중과 너무 거리가 멀고 조명도 어두워서 잘 보이지 않는다는 사실을 알게 되었다. 그다음에 만든 인형은 뺨과 얼굴 사이에 강한 곡선이 있는 훨씬 날카로운 인상이었다. 하지만 무대의 조명과 관객과의 거리는 이런 날카로움을 순화시켜 인형의 얼굴을 인상적으로 만들어 주었다.

상상력 넘치는 발명가였던 드위긴스는 여기서 아이디어를 얻어 이를 'M의 공식'이라 명명하고(M은 마리오네트의 이니셜) 활자 디자인에 적용했다. 1937년 초기 실험을 거친 이 아이디어는 칼레도니아에서 8–12포인트의 글자를 훨씬 날카롭고 선명하게 유지하는 방법으로 도입되었다.[1] 예를 들어 칼레도니아에서 n의 아치 바깥쪽은 매우 둥글고 오른쪽 직선으로 연결될 때까지 길게 유지되지만 반대로 안쪽 아치는 매우 날카롭게 휘어 있다.

드위긴스의 접근 방법에 매력을 느낀 나는 예전에 글꼴을 디자인할 때 이를 나름대로 심화시키기도 했다. 1982년에 디자인에 착수한 스위프트(Swift, 『걸리버 여행기』의 저자 조너선 스위프트가 아니라 칼새에서 따온 이름)의 기본 아이디어는 방향 전환이나 궤도를 예측하기 힘든 새들의 빠른 움직임을 글꼴에 반영해 보자는 것이었다. 동시에 예리함이나 명확성, 독자성처럼 저널에 필요한 핵심 특성을 구현하고 싶었다. 내가 나중에 이를 동료 글꼴 디자이너에게 설명했더니 그들은 나더러 진담이냐고 물었다. 글쎄, 내가 독자들이 정말 이를 알아볼 거라고 생각했을까? 천만에, 독자들이 알아볼 리는 만무하다. 그들은 스위프트로 조판된 글을 읽으면서 칼새가

칼새(Swift).

지붕 위로 급강하하는 모습을 조금도 떠올리지 못할 것이다. 하지만 저 깊은 바닥에서 내가 가졌던 이런 생각들은 분명 어떤 역할을 한다. 칼레도니아로 조판된 글을 읽으며 마리오네트를 떠올리진 못하더라도, 글꼴에 반영된 이런 디자이너의 열정과 의지는 독자에게 생생하고 매력적으로 느껴질 수 있다.

121

마장마술

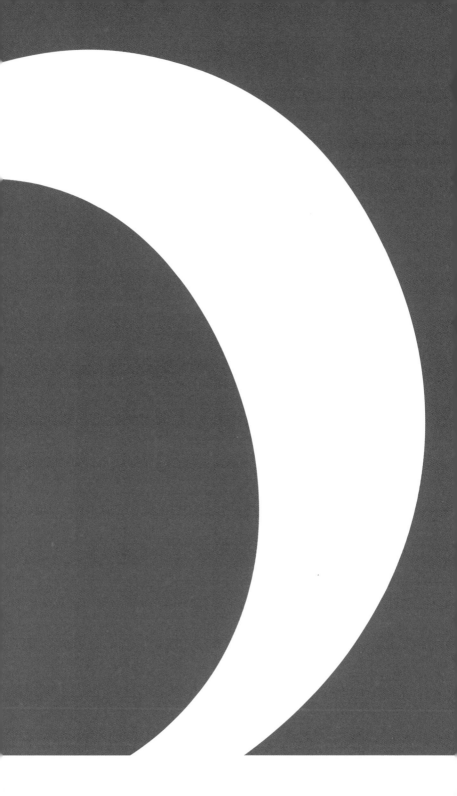

어떤 접근법을 택하든, 궁극적인 목적이 무엇이든, 글꼴 디자이너는 그리드 없이 스케치를 지나치게 진전시켜서는 안 된다. 그의 첫 번째 업무는 글꼴의 너비 및 수직 수치를 잠정하고 엑스하이트와 어센더 및 디센더의 올바른 비율을 찾는 데서부터 시작된다.

결정은 대문자와 소문자의 상대적 비율, 대문자 높이와 어센더 길이 사이의 비율에 따라 내려진다. 여기서 주로 쓰이는 도구는 글꼴 디자인 소프트웨어와 타이포그래피 응용 프로그램이 설치된 컴퓨터, 그리고 프린터이다. 각 문자들을 화면에 확대해 가며 세부 조정을 거치는데, 가장 먼저 할 일은 직선과 곡선의 두께를 조정하는

빅베스타(BigVesta, 2003) 엑스트라 볼드 세부.

것이다. 전체 글꼴 가족에서 각 폰트의 굵기는 어때야 하는지, 글꼴의 너비와 높이의 관계는 어때야 하는지, 두꺼운 부분과 얇은 부분의 정밀한 비율은 어때야 하는지 등 모든 것이 눈에 의해 결정된다. 정밀한 측정 도구들이 있지만 최종 결정은 눈에 달렸다.

글자꼴에 각 디자이너의 개성을 담는 것도 바로 손과 눈이다. 특징적인 곡선과 굵기 변화, 특유의 마침 형태, 각 글자에 생기를 불어넣는 자신만의 방법도 개성에 의해 지배된다. 오래된 요소에 새로움을 섞어 하나의 글자꼴에 친숙함과 생경함을 동시에 녹여 넣는 재미있는 작업도 할 수 있다. 물론 새로운 요소가 그리 현저하지 않다면 독자들은 기꺼이 그냥 지나치겠지만. 사람들이 새로운 폰트를 원하는 이유 가운데 하나는 오래된 글꼴들은 믿음직하지만 너무 많이 봐서 그들이 원래 지녔던 참신함이 완전히 사라졌기 때문이다. 그들은 우리에게 더 이상 어떤 놀라움도 주지 못한다. 그러나 여기에 디자이너의 딜레마가 존재한다. 독자들이 오래 입은 옷처럼 익숙한 글꼴이 주는 편안함과 헤어지기란 정말 어려운 일이기 때문이다. 새로운 글꼴 디자인을 한번 해 보라!

**Rose shrubs high over grass submerge some bugs or grubs
Habsburg margrave goes overseas his bimbo houri huge bosom
Herbivorous moose grim beaver rare marabou bogus grebe arrive
Origami horseshoes emberrass our average vigorous greaser**

아메리고 테스트, 매슈 카터의 시(1986, 비티워키, 레지스 맥카터 원작)

점차적으로 글자의 높이와 너비는 건드리기 힘든 차원의 것이 되어서 디자인은 주로 형태에 대해 이뤄진다. 처음부터 모든 글자들이 다 대상이 되는 것은 아니다. H, O, l, n, o, p 같은 글자로 시작하기도 하지만 나는 개인적으로 R과 a, 그리고 g에서부터 시작한다. 글꼴을 디자인할 때 형태나 글자사이 등을 검사하기 위해 전 세계적으로 통용되는 어구들은 여럿 있다. 'verbs go human' 또는 'hamburgefons' 같은 구절이 여기에 해당하며,

패러독스의 S(1999).

다음처럼 가독성을 시험하기 위해 좀 더 긴 문장을 만들기도 한다. 'gruesome rogue embarrasses sober shamus measuring sham summer house among rose.'(카터, 1986) 이런 구절들을 사용하면 글자들이 부딪치거나 함께 놓였을 때 시각적으로 잘못돼 보이는 부분을 잡아낼 수 있다. 가끔은 글자를 뒤집거나 위아래를 바꿔 놓고 검토해야 한다. 이렇게 글자들의 아주 세밀한 모양에 집중해서 검토하면 자신이 디자인한 글꼴과 거리를 두고 신선한 각도에서 살펴볼 수 있다. 아직 본격적으로 사용되기 전에 각 요소를 살피며 일이 제대로 되어 가기 시작하는지 알 수 있는 것이다.

매슈 카터는 일찍이 자신의 목표는 아름다운 글자들의 그룹을 만드는 것이 아니라 글자들의 아름다운 그룹을 만드는 것이라고 말한 바 있다. 그는 이것이야말로 판독성의 본질이라고 말했다.

125

개개의 모양도 중요하지만 전체적인 인상도 그만큼 중요하며, 각 글자를 그릴 때는 머릿속으로 다른 모든 글자들과 그 세부 사항을 그려 보아야 한다. 글자들의 형태는 균일함과는 거리가 멀지만 그렇다고 무질서해서는 안 된다. 수직선과 곡선이 전반적으로 지배하지만 곡선에도 부드러운 곡선이 있고 급한 곡선이 있으며, 무엇보다도 알파벳에는 흩날리는 눈발처럼 눈에 드러나는 대각선이 존재한다. 어센더나 디센더가 있는 글자도 있고, t의 꼭대기 부분처럼 이도 저도 아닌 것들도 있다. 사실 이건 이름조차 없다. 대부분의 문자는 어느 정도 대칭적이지만 몹시 비대칭적인 것도 있다. 좁은 글자들이 꽤 있고 가끔씩 넓기도 하지만 대부분은 그 사이다. g는 모든 면에서 특수한 문자다. 이런 목록은 끝도 없이 이어진다. 간신히 소문자가 마무리되면 똑같이 많은 주의를 기울여야 하는 대문자가 기다리며, 그런 다음에도 숫자와 구두점, 특수 기호들이 남는다.

이 모든 문자들은 서로 조화를 이뤄야 하며 실제로 단어가 되고 글줄이 되기 전에 다듬어져야 한다. 프린터를 사용해 크고 작은 견본들을 만들면서 다른 문자에 비해 너무 넓거나 좁은, 얇거나 두꺼운 문자들을 가려내야 한다. 이런 고르지 못한 상태는 8, 10, 12포인트의 작은 문자로 견본을 만들어 보면 알 수 있다. 예를 들어 a, c, f, r, y의 둥근 터미널(terminal, 글자를 구성하는 획 중 세리프로 끝나지 않은 부분)을 비슷하게 처리하면 글자들이 훨씬 잘 조화된다.

패러독스 초기 버전.
나중에 둥근 코 끝으로 연결되는 안쪽 부분 모서리를 날카롭게 했다.

균일성이 좋을수록 판독성이 좋아질까? 정교하게 심어 놓은 불규칙성은 글자꼴을 활기찬 모습으로 만들어 주기도 한다. 그러나 이것이 더 읽기 쉽게 만드는가에 대해서는 조사된 바가 없다. 개인적으로 나는 이상한 요소나 불규칙성을 가끔 섞어 넣는

데 찬성하지 않는다. 그보다는 더 구조적으로 세부에 접근하기를 원한다. 일례로 내가 디자인한 몇몇 글꼴을 보면 수직선과 만나는 곡선 부분이 매우 얇아서 더 명확하고 날카로운 인상을 주는데, 이러한 세부 사항은 전체적인 시각 효과를 위해 전체 디자인에 통합된 요소이다.

가끔씩 타이포그래퍼들이 자신의 취향에 대해 떠드는 대화를 들어 보면 어떤 디자이너는 균일한 폰트를 선호하는 반면, 다른 디자이너는 금방 눈에 띄고 흥미로워 보이는 것을 좋아한다. 균일한 글꼴의 대표적인 예는 헬베티카(1957)다. 이 글꼴을 디자인한 막스 미딩거는 헬베티카로 조판한 글 안에서 어떤 글자도 다른 것과 달라 보이지 않도록 오랜 노력을

unmerkbar sein, damit d
die Buchstaben nicht ihr
ed der Bildfette der versch
deutlich sein, damit sie g
er Helvetica sind alle Sc
mmt. Bis auf die leichte H
iftbildes für besondere Au

헬베티카.

기울였다. 언젠가 어떤 독자는 나에게 헬베티카를 좋아하지 않는다고 털어놓은 적이 있다. 그녀는 그 글꼴이 헬베티카인지도 모르는 상태였는데 그녀의 눈이 계속 문장 위에서 '미끄러지기' 때문이라고 말했다. 그러나 이렇게 말하는 사람은 아주 드물다. 이와 반대편에는 특정 요소들이 두드러지는 서체들이 많이 있다. 이를테면 대문자가 소문자보다 두꺼운 글꼴들 말이다. 물론 어느 글꼴에서나 대문자의 기둥 및 곡선은 소문자에 비해 조금 굵다. 그렇지 않으면 너무 얇아 보이기 때문이다. 보통 이는 매우 절제된 형태로 이뤄지지만,

ters in Rowe Mores'
ders from whom Jar
, Cupi, and Rolu. F
ate relations which
sh printers and Dut

캐즐런.

12포인트 오리지널 캐즐런(Caslon, 1725년경)의 경우는 대문자가 소문자보다 명확히 두껍다. 이런 현상은 19세기 활자 디자인에서 자주 보이던 현상이다. 마침표와 쉼표가 다른 문자보다 현저하게 두꺼우면 글을 읽기 쉽다는 사실도 역시 밝혀진 바 있다.[1] 그러나 반대로 저명한 네덜란드 디자이너 얀 판크림펀(1892–1958)은 이들을 매우 작게 디자인하기도 했다. 대체적으로 말하자면, 균일함이 불규칙보다는 우세한 형국이다.

글꼴 디자이너들은 그동안 끊임없이 확대된 세부 요소와 축소된 전체 그림 사이를, 또 개성과 조화 사이를 오가며 수많은 선택을 해 왔다.

나는 본격적으로 연구에 착수하기 전부터 포스터 디자이너 카상드르(1901–1968)가 디자인한 페뇨체(Peignot, 1937)에 관심을 가져왔다. 언셜체(uncial, 4–8세기 둥근 대문자 필사체)와 기하학에 기초한 이 실험적인 산세리프체는 두꺼운 부분과 얇은 부분의

ΠT la CARACTÉRISTIQUE ESSENTIELLE
ΕΝΤ d'avoir été dessiné, mais surt
MMENT de la multitude des autres
ΠT précédé... Son dessin n'a qu

asse ont été modifiées afin de leu
ormes plus connues du bas de
onnel; ces simples modifications
ependant, que nous choisissons

nt des colonnes de gloire, sur le
nous comme autant de cadrans s
léclin, dans la parure des mots mo
e trait ancien révèle ainsi la volont

위에서부터 페뇨, 투렌, 샹보르.

차가 흔치 않게 크며, 소문자와 대문자가 흥미롭게 혼합되어 있다.[2] 결과적으로 페뇨체로 조판한 글은 특이해 보인다. 읽을 수 있기는 하지만 계속해서 독자가 더 자세히 들여다보게 만든다. 파리의 드베르니에페뇨 활자 주조소는 이 활자를 매우 중시하며, 이것이 타이포그래피에 다시 생명력을 불어넣을 거라고 여겼다.[3] 활자가 출시된 직후 발발한 제2차 세계대전이 이들의 계획에 얼마나 지장을 초래했는지 속단하기는 어렵지만 페뇨체는 결코 큰 성공을

거두지 못했다. 자신들의 실험이 너무 멀리 나갔다고 생각한 드베르니에페뇨는 1946년에 좀 더 전통적인 소문자와 대문자 형태로 조정한 버전인 투렌(Touraine)을 내놓기도 했다. 그 바로 전에는 마르세유에 있는 올리브 활자 주조소가 로제 엑스코퐁이 디자인한 샹보르(Chambord, 1945)라는 비슷한 산세리프체를 발표했다. 그러나 이러한 산세리프체들은 프랑스 밖으로 전파되지 않았다.

실험은 항상 나의 관심을 끈다. 그러나 개인적으로 나는 독자들이 이것을 거의 알아채지 못하게 한다. 우리는 얼마나 가까이 관습에 머물면서도 여전히 실험적일 수 있을까, 혹은 이러한 실험이 독자들에게 거부당하지 않고 얼마나 멀리까지 갈 수 있을까?

HOabcmopx
HOabcmopx
HOabcmopx

위에서부터 패러독스, 스위프트, 걸리버 (모두 24포인트).

어센더와 디센더가 길고 상당히 넓은 글꼴인 패러독스(Paradox, 1999)는 고전적으로 보인다. 이와 비교할 때 스위프트(1985, 1996)와 걸리버(1993)는 엑스하이트가 높고(특히 걸리버) 둘 다 글자꼴의 폭이 좁다. 나는 패러독스를 디자인할 때 내가 디자인한 대부분의 글꼴에서 발견되는 납작한 아치형 부분에서 나오는 수평 효과를 전통적인 모양과 섞어 보았다. 그 결과 속공간이 커졌으며 명확성 및 판독성이 개선되었다.

검은색 모양을 흰색 위에 붙여 놓고 잘 관찰하면 경계 부분이 다른 부분보다 대비가 커 보인다. 검은색은 더 검게 보이고 흰색은 더 희게 보이는 것이다. 이는 '가장자리 탐지'(edge detection)와 관계된 현상이다.[4] 우리 망막의 신경세포들은 그런 경계에서 흑백을 더 증폭시킨다. 내 디자인의 큰 속공간은 이러한 눈의 특성을 활용한 것이다. 속공간을 더 밝게 함으로써 글자의 검은 부분이 더 어둡게 보이고 이로 인해 더 읽기 쉬워진다는 생각이다.

물론 이는 내가 경험에 기초해 세운(1972) 이론이라서 과학적으로 증명할 필요가 있다. 그러나 오랜 세월 사람들이 내게 들려준 바에 따르면 효과가 있었다.

종이나 화면이 너무 밝거나, 반사되는 재질이거나, 빛을 발하면 밝은 배경에서 어두운 신호를 증폭시키는 눈의 능력은 역효과를 발휘한다. 대비가 너무 커져서 읽기가 피곤해진다. 눈이 가장 읽기 쉬운 것은 명암이 편안하게 교차하도록 약하게 색을 입힌 종이다.

글자 내부를 더 밝게 하려는 나의 실험은 스위프트, 걸리버, 아메리고(Amerigo)를 거치며 극대화되었다. 속공간은 최대한 늘려지고, 걸리버의 엑스하이트는 스위프트보다 더 높아졌다. 그 결과 걸리버는 다른 많은 글꼴들보다 더 작은 크기에서도 사용 가능해졌다. 이는 그만큼 공간을 절약할 수 있음을 의미하는데, 이런 유용성은 실제로 내가 걸리버를 디자인할 때 가장 염두에 두었던 부분이다.

1997년 네덜란드 표지판용으로 내가 디자인한 폰트는 이런 실험 덕을 톡톡히 봤다. 여기서도 유용성이 가장 큰 고려 사항이었기 때문이다. 패러독스를 설계할 때 나는 드디어 방향을 전환할 시기가 왔다고 느꼈다. 그전에는 별로 관심을 두지 않았던 종류의 글꼴, 즉 고전적 글꼴에 깃든 고요한 합리성을 지닌 글꼴을 디자인할 시기 말이다. 그때까지 내가 만든 글꼴들 가운데 여기에 속하는 것은 17세기 네덜란드 펀치공들의 작업에서 영감을 얻은 홀랜더(Hollander, 1983)가 유일했다. 패러독스를 디자인할 때는 왕의 로만체(1702)와 수많은 초기 디도체(1780-1784), 윌리엄 A. 드위긴스의 칼레도니아(1983), 그리고 그 디자인의 토대가 된

ABCDEFGHIJKLMNOPQRSTUVWXYZ
abcdefghijklmnopqrstuvwxyz

ANWB와 네덜란드 도로 표지판을 위한 글꼴 디자인.

역사적 모델들에서 영감을 얻었다. 하지만 패러독스(그리고 그
자식인 코란토)는 단순한 리바이벌이 아니다.

최선을 다하긴 했지만 나는 이들을 현대화하면서 매슈 카터가
갈리아드(Galliard, 1982)나 밀러(Miller, 1997)를 디자인할 때처럼
성공적으로 역사적 원형에 머무를 수가 없었다. 나는 종종 역사적
활자들을 속속들이 연구하고 거기에서 필요한 것을 흡수하지만
막상 작업을 시작하면 그런 글자들에서 달아나 나 자신만의
글자꼴을 만들어야 한다는 생각에 사로잡히고 만다.

스위프트나 걸리버는 신문 인쇄처럼 이상적인 환경의 인쇄가
아닌 경우에도 잘 맞도록 어느 정도 단순하고 직접적이다. 이에
비해 패러독스와 코란토(Coranto)는 훨씬 부드럽다. 예를 들어
전자의 수직선은 두께가 일정한 데 반해 패러독스와 코란토의
수직선은 윗부분이 아랫부분보다 미세하게 넓다. 이 두 글꼴은 더
정교하며 더 감각적이다. 그러나 더 취약하기도 하다. 코란토는
신문에도 쓸 수 있지만 고급 인쇄에 더 적절하다.

She removed a pile of plates from the Gothic window, and they leant
out of it. Close opposite, wedged between mean houses, there rose
up one of the great towers. It is your tower: you stretch a barricade
between it and the hotel, and the traffic is blocked in a moment.

밀러 데일리 2, 폰트 뷰로.

나는 매스컴을 사랑한다. 특히 시공간을 초월해서 수백만의
사람들을 서로 만나게 해 주는 관습이라는 거대한 뗏목에 매스컴이
전적으로 의존하는 방식을 좋아한다. 그것이 내가 관습을 소중히
여기는 이유다. 따라서 나는 무슨 일이 있어도 사람들에 대한
실험을 게을리하지 않을 것이다. 나는 사람들을 관습적 특징들과
섞이게 하고 싶다. 대부분의 내 디자인에 오래된 친숙한 그림으로
녹아들어 있는 것들, 그저 인식만 할 수 있는 그런 존재들과 말이다.

131

일탈

Pilsener Bier

le Vin de Bourgogne

triomphante

choreografie

Anonimously

위에서부터 헬베티카 세미 볼드, 라이너체, 쇼크, 앙티크 올리브,
아비트러리 산스 볼드.

글꼴에 대한 사람들의 반응은 종잡을 수가 없다. 똑같은 글꼴을 두고도 어떤 사람은 통념에서 벗어난 형태라고 여기고 다른 사람은 상상력이 빈곤하다고 말한다. 평범한 것과 그렇지 않은 것은 한눈에 알아볼 수 있을 것 같지만, 사실은 그렇지 않다. 내가 디자인한 스위프트 역시 1986년 출시된 이래 다양한 반응을 받았다. 좋아하는 사람도 있었지만 그렇지 않은 사람도 많았다. 별로라는 의견은 스위프트가 너무 날카롭고 공격적이며 딱딱하다는 것이었다. 그 글꼴이 처음 사용된 매체 가운데 하나는 어느 스페인 신문이었는데 그때의 반응은 이랬다. "오, 스위프트는 강한 발음으로 가득 찬 스페인어에 제격이군요." 흥미롭게도 그 말을 한 사람은 강한 발음이 많기로는 스페인 못지않은 네덜란드 사람이었다. 몇 년이 흐르자 이런 의견은 점차 드물어졌고, 이제는 완전히 사라졌다. 사람들이 거기에 익숙해진 것이다. 보통이 아닌 것은 보통이 된다. 날카로운 글꼴도 사용하다 보면 뭉툭해지기 마련이니까. 내게는 스위프트 같은 글꼴을 만드는 것이 가장 재미있다. 평범한 글자를 얼마나 평범하지 않게 만들어야 할지, 독자들이 범상치 않은 글꼴에 익숙해질 여지는 얼마나 있는지 끊임없이 질문하며 스스로 채찍질해야 하기 때문이다.

1957년에 나온 헬베티카는 범상하고 매우 규칙적인 글꼴이었다. 이상함이라곤 하나도 없었다. 그 이전에는 괴상한 활자체가 많았다. 예를 들어 임레 라이너가 만든 라이너체(Reiner Script, 1951)나 로제 엑스코퐁의 쇼크(Choc, 1955)는 잘못하면 급히 칠한 페인트 얼룩처럼 보일 지경이었다. 후에 엑소퐁이 디자인한 앙티크 올리브(Antique Olive, 1962)는 기존의 헬베티카와 유니버스 사이의 균형을 이루면서 더 개인적인 글꼴이었다. 앙티크 올리브는 엑소퐁 특유의 전형적인 모습은 아니지만 매우 프랑스적인 글꼴이었다. 마치 한 줌의 마늘과 허브를 섞어 만든 듯했고, 디자인에는 제스처가 넘쳤다. 아래보다 위가 넓어서 상부가 무거워 보이는 인상을 주는 이 글꼴은 프랑스 공중인 르클레르를 떠올리게 한다. 엑소퐁은 마치 르클레르의 조언이라도 받은 듯이 위쪽 절반을 키웠다. 엑스하이트 역시

ould be emphasized that political identifications of this sort in
d deal of guesswork and disagreement among historians. The
nded to give a general idea of how the Encyclopedists respon
Revolution, not to be a precise scorecard of party alignments.
l indications concerning the politics of the fourteen Encyclop

ame a gale. We tied ourselves to the bunks as the sea swamp
small boat could no longer be steered. To avoid capsizing, it
e storm to decide its course. Through the roaring wind I cou
d Léger's agonized curses as he paid his tribute to Poseidon; a
k above me Le Corbusier repeated calmly, steadily through th

om the lifelike forms of cumulus lumps to the delicate
rk of an altocumulus sheet to the expansive purity of
l, clouds are our constant companions. The sky is a p
auty and comfort. Within its familiar embrace we sha
n experience with other peoples, times and places. S
me to our strongest emotions, deepest thoughts, to y

위에서부터 앙티크 올리브, 아비트러리 산스, 소칼로 텍스트 2.

엄청나다. f는 거의 위로 튀어나오지 않았으며 g의 아랫부분도
내려오다 말았다. 이를 위해 엑소퐁은 f의 가로획을 내리고 g의
위쪽 동그라미를 줄여서 여분의 공간을 만들어 냈다. 앙티크
올리브는 이런 기이함에 날카로운 절개 부분과 터미널이
더해졌음에도 불구하고 모든 세부 요소들이 조화를 이뤄 작은
크기에서도 높은 판독성을 보인다. 보기보다는 훨씬 보통의 존재가
바로 앙티크 올리브였다.

배리 덱이 디자인한 아비트러리 산스(Arbitrary Sans,
1990)는 앙티크 올리브에 비하면 덜 평범하고 헬베티카에
비하면 훨씬 덜 평범했다. 그는 대부분의 디자이너들이
완벽에 대한 강박을 가지고 있다고 말하며 정반대의 디자인을

추구했다. "나는 완벽하지 않은 활자체에 정말 관심이 많습니다. 그것이야말로 불완전한 존재가 사는 불완전한 세상에 불완전한 언어를 훨씬 진실하게 반영하는 글꼴이니까요."[1] 제프리 키디 역시 그와 사물을 보는 눈이 비슷했다. "많은 사람들은 애매함을 모조리 해결하는 것이 살아가며 해야 할 일이라고 느낍니다. 하지만 나는 애매함이야말로 삶 그 자체이며 세상을 재미있게 만들어 준다고 생각합니다."[2] 이들은 모두 그래픽 디자인에서 해체주의가 전성기를 누릴 때 나온 선언들이다. 아비트러리 산스는 '임의적'이라는 이름부터가 기만적이다. 언뜻 보기에 이 폰트는 기본 형태는 평범하지만 세부 요소는 매우 우발적으로 정해진 것처럼 보인다. 하지만 실제로는 그런 세부 사항들이 아주 의도적이고 주의 깊게 다뤄진 글꼴이다. 크게 확대해서 보면 이 점을 알아차릴 수 있지만 작은 크기로 보면 이들이 부수적인 역할만 하기 때문에 폰트도 더 평범해 보이고 읽기도 쉬워진다. 앙티크 올리브가 바로 그렇다. 아비트러리 산스는 여기서 얼마나 일탈해 있을까?

큰 크기에서 눈에 띄던 세부 요소들이 작은 크기에서는 사라진 것처럼 보이는 경우는 흔한 일이다. 스위프트를 36포인트로 사용하면 세부 요소가 눈에 들어오지만 10포인트에서는 잘 안 보인다. 만약 10포인트에서도 세부 요소들이 보이게 하려면 글꼴을 디자인할 때 더 강조해야 하는데, 그러면 큰 크기에서 너무 강조되어 보이는 위험을 감수해야 한다. 앙티크 올리브는 이런 현상이 두드러지며, 제목에 사용할 목적으로 훨씬 정제된 형태로 디자인된 사이러스 하이스미스의 소칼로(Zocalo, 2002) 역시 마찬가지다. 세부 성분들을 고의로 안 보이게 하는 경우도 있다. 크기가 클 때는 그대로 두어 헤드라인이나 짧은 문장에 쓰고 작은 크기에서는 부분적으로 사라지게 해서 자동화 독서의 필수 항목인 균질성을 유지하는 것이다.

에릭 판블로클란트와 유스트 판로쉼이 디자인한 베오울프(Beowolf, 1990)는 전통적인 기본 형태에 세부 요소도 평범하지만 외곽선이 뒤틀려 있다. 이 글꼴로 조판된 글은 마치

Heat Index Peaks Above 105
American developer is sold in Europe

소칼로(위)와 베오울프(아래).

번개에 맞은 것처럼 보인다. 평범함과는 거리가 먼 외곽선 덕분에 세부 요소들도 기괴해 보이는 것이다. 그렇지만 전체적으로 기본 형태는 변태를 일으키기 전과 마찬가지로 유지되고 있다. 이 비범하면서도 평범한 글꼴은 많이 찌그러져 보이기는 하지만 가독성도 괜찮은 편이다. 이것을 만든 디자이너들은 디지털 글꼴이 지나치게 완벽하다고 믿었다. 간혹 글자가 뒤집어지거나 손상된 흔적을 보이는 금속 활자와 달리 디지털로 조판된 글에는 실수가 없는 것이다. 그들은 예전의 불완전함으로 돌아가고 싶어 했으며 이를 미리 프로그램으로 짜 넣었다.

글자는 어느 순간부터 평범함에서 벗어나는가? 로제 엑스코퐁과 프랑수아 가노가 1952년에 디자인한 방돔(Vendôme)은 글자들이 우리가 글을 읽는 오른쪽 방향으로 살짝 기울어져 있다는 점에서, 그리고 세부 요소들이 날카롭다는 점에서 평범함에서 벗어나 있다. 그러나 본질적으로 방돔은 전통의 범주 안에 있다. 가라몽과 놀랄 정도로 유사한 기본 형태가 너무나 프랑스적이다.

서로 다른 세부 요소를 병치시키는 것도 글꼴을 심각하지는 않더라도 어느 정도 평범함에서 벗어나게 만드는 방법이다. P. 스콧 마켈라가 만든 데드 히스토리(Dead History, 1990)는 몇 개의 다른 글꼴에서 각 부분을 따와 조합한 글꼴이다. 1990년대 전반에는 이렇게 여기저기서 잘라 붙이는 스타일의 디자인이 인기를 끌었다. '죽은 역사'라는 이름 자체가 과거에 존재했던 모든 활자체들의 묘비명이라는 냄새를 풍긴다. 어쨌든 이 글꼴에서도 기본 형태는 그대로 유지되고 있다. a가 전통에서 약간 벗어나긴 하지만, 이미 우리가 푸투라에서 봤던 형태이기도 하다.

카를로스 세구라의 네오(1993) 역시 어쩌면 잘라 붙이기

137

What drives the victim of the wall paper crazy
is not the redundant pattern, but his vain attempt
to read it for once in an unexpected way

What drives the victim of the wall paper crazy
is not the redundant pattern, but his vain attempt
to read it for once in an unexpected way

What drives the victim of the wall paper crazy
is not the redundant pattern, but his vain attempt
to read it for once in an unexpected way

What drives the victim of the wall paper crazy
is not the redundant pattern, but his vain attempt
to read it for once in an unexpected way

What drives the victim of the wall paper crazy
is not the redundant pattern, but his vain attempt
to read it for once in an unexpected way

위에서부터 방돔, 데드 히스토리, 네오, 리니어 콘스트룩트, 쉬르프트.

기법에서 출발했을지도 모르지만 거기서 더 발전시킨 것이다.
글자 형태는 대부분 대문자에서 왔지만 여기저기 소문자 조각들이
보인다. C와 G의 곡선을 뒤틀어 구부리거나, N의 대각선을
수평으로 만들거나(아니면 n의 아치형을 편 것인가?) P의 윗부분을
아예 동그라미로 처리하는 식이었다. 이렇게 진정한 일탈은 기본
형태를 벗어나면서 시작된다. 가독성 면에서 데드 히스토리는 읽을
만하지만 네오는, 적어도 내 눈에는 좀 의심스러워 보인다.
　　1991년 『퓨즈』 2호에 실린 막스 키스만의 리니어
콘스트룩트(Linear Konstrukt)는 빔 크라우얼이 디자인한 뉴
알파벳(New Alphabet, 1967)을 연상시킨다. 여기서 전통적인
활자의 기본 형태는 거의 찾아볼 수 없으며 읽기 자체가 엄청난
추측 작업으로 바뀌어 버린다. 그리고 『퓨즈』 6호에 실렸던 마르틴
벤젤의 쉬르프트(Schirft)*에 이르면 활자의 기본 형태는 완전히

* 역주: '재배열한 활자'를 의미하는 쉬르프트(Schirft)는 서체를 뜻하는

손상돼서 우리의 읽기 습관은 거의 무용지물이 되고, 읽기는 암호 해독이 되어 버린다.

20세기 마지막 10년 동안 '일탈'이라는 디자인 조류는 『퓨즈』나『에미그레』같은 잡지와 함께 힘차게 부상했지만 21세기 초가 되면서 점차 사그라졌다. 그러나 글꼴 디자이너들은 실험을 계속하고 있으며, 평범함에서 벗어난 글꼴들은 여전히 정기적으로 디자이너의 팔레트를 확장시킨다. 이런 낯선 글꼴들은 소란스럽고 화려한 모습으로 우리의 이목을 끈다. 그들의 도전은 우리를 놀라게 한다. 이는 전통적인 글꼴들에게 별로 능숙한 일이 아니다. 그들은 가만히 서서 별나게 차려 입은 글꼴들이 즐겁게 떠들며 소리치는 모습을 지켜볼 뿐이다. 이런 소동을 날카롭고 생생하게 묘사할 수 있는 것은 어쨌거나 그들이니까.

슈리프트(Schrift)에서 의도적으로 i와 r의 순서를 바꾼 단어다.

139

보기와 읽기

'I heard the dame call him Terry. Otherwise I don't know him from a cow's caboose. But I only been here two weeks.'

'Get my car, will you?' I gave him the ticket.

By the time he brought my Olds over I felt as if I was holding up a sack of lead. The white coat helped me get him into the front seat. The customer opened an eye and thanked us and went to sleep again.

'He's the politest drunk I ever met,' I said to the white coat.

'They come all sizes and shapes and all kinds of manners,' he said. 'And they're all bums. Looks like this one had a plastic job one time.'

'Yeah.' I gave him a dollar and he thanked me. He was right about the plastic job. The right side of my new friend's face was frozen and whitish and seamed with thin, fine scars. The skin had a glossy look along the scars. A plastic job and a pretty drastic one.

'Whatcha aim to do with him?'

'Take him home and sober him up enough to tell me where he lives.'

The white coat grinned at me. 'Okay, sucker. If it was me, I'd just drop him in the gutter and keep going. Them booze hounds just make a man a lot of trouble for no fun. I got a philosophy about them things. The way the competition is nowadays a guy has to save his strength to protect hisself in the clinches.'

'I can see you've made a big success out of it,' I said.

He looked puzzled and then he started to get mad, but by that time I was in the car and moving.

He was partly right of course. Terry Lennox made me plenty of trouble. But after all that's my line of work.

I was living that year in a house on Yucca Avenue in the Laurel Canyon district. It was a small hillside house on a dead-end street with a long flight of redwood steps to the front door and a grove of eucalyptus trees across the way. It was furnished, and it belonged to a woman who had gone to Idaho to live with her widowed daughter for a while. The rent was low, partly because the owner wanted to be able to come back on short notice, and partly because of the steps.

7

레이먼드 챈들러, 『기나긴 이별』(런던: 펭귄 북스, 1971).

글꼴을 디자인하는 사람들은 종종 책을 읽다가 타이포그래피를
의식하고 놀라곤 한다. 얼마 전 읽은 레이먼드 챈들러의 『기나긴
이별』(The Long Goodbye)도 그런 경우였다. 앞부분을 보던
나는 갑자기 여태껏 책을 하나도 읽지 않았다는 사실을 깨달았다.
12페이지 정도를 넘기는 동안 책에 쓰인, 내게 새로웠던 글꼴만
본 것이다. 셈 하츠가 디자인한 줄리아나(Juliana, 1958)라는
글꼴이었다. 덕분에 몹시 읽고 싶은 책이었는데도 12페이지를
넘기는 동안 내가 한 것이라고는 b, d, r이 좁다든가, y가 넓다든가,
ll과 tt처럼 글자가 결합된 형태만 관찰하고 있었다. 이 사실을
깨달은 나는 다시 처음으로 돌아가 책을 다시 보기, 아니 이번엔
'읽기' 시작했다. 그러나 글꼴 디자이너라면 누구나 읽기도 하고
보기도 하는 두 종류의 일을 한다.

　　　다른 독자들은 어디에서 보기를 끝내고 읽기를 시작할까?
읽기에는 의식적인 인식이 글과 뇌 사이의 무의식적인 상호
작용으로 바뀌는 지점이 존재한다. 종이에 정육면체를 그리다
보면 평면에 불과했던 그림이 입체적인 상자로 바뀌는 순간이
있다. 읽기에서도 비슷한 종류의 일이 일어나는 것일까? 눈으로
보거나(see) 내용을 살펴볼(look) 때와 달리, 읽기 시작하면 눈에
보이는 텍스트는 사라지고 의미와 이해가 전면에 나선다. 그러다
가끔 다시 보게 되면, 내용은 뒤로 물러난다. 읽기와 보기를 동시에
하는 것은 아무래도 좀 어려워 보인다.

　　　일단 자동 조종석에 앉는 법을 배우고 나면 우리는 읽으면서
종이나 화면의 텍스트를 곧장 언어와 생각, 혹은 이해로 전환시킬
수 있는 단계로 접어든다. 그다음에는 뭔가 이상하거나 불규칙한
것과 만나기 전에는 그다지 읽기에 방해를 받지 않는다. 예를 들어
신문 사설에서 두 단어 사이가 지나치게 넓다든가, 글자사이가
너무 넓은 글줄이 나오면 눈에 걸릴 수 있다. 그 후에 일어나는 일은
잘못 놓인 보도블록을 알아채지 못했을 때 벌어지는 일과 비슷하다.
별다른 주의를 기울이지 않고 딴생각을 하며 길을 걷다가 갑자기
발가락이 돌에 채여서 고통을 느끼는 것이다. 다행히 글에서 잘못
놓인 무언가에 우리 눈이 부딪혔을 때는 실제로 고통이 느껴지지

않지만, 이 역시 마찬가지로 가던 길을 멈추고 자신이 어디 있는지 돌아보게 만든다.

익숙하지 않거나 지속적으로 주의를 끄는 디자인은 우리를 종종 읽는 사람에서 보는 사람으로 만든다. 이것 말고도 읽다가 자동 조종석에서 내려오게 하는 요인은 또 있다. 우리에겐 일종의 정신적인 숨 고르기가 필요하다. 한숨을 돌리며 우리가 읽은 내용을 좀 더 깊은 생각으로 전환할 때도 읽기는 중단되고 보기가 시작된다.

잠재의식 속에서 이뤄지던 읽기가 의식적 행동으로 전환될 때 우리 눈에는 다시 글꼴과 타이포그래피가 들어온다. 창밖의 넓은 세상이나 우리 주변의 사물도 마찬가지다. 눈에 보이는 모든 것은 머리 뒤쪽에서 시각 정보를 처리하는 대뇌 피질로 보내진다. 우리가 사물로서 그것을 보든 글로서 읽든 이곳에서 글자들이 처리되는 것이다. 한번 눈동자가 고정되는 순간 1초에 약 4–5개의 단어가 시각 피질을 통과하면서 순간적으로 언어와 의미가 추출된다. 시각적인 자극을 처리하는 데 걸리는 시간과 다른 정신적 처리에 걸리는 시간 사이의 정밀한 비율은 아직 잘 알려지지 않았지만, 우리에게는 마치 거의 동시에 일어나는 일처럼 느껴진다. 이것이 우리가 읽으면서 글자를 전혀 보지 못하는 것처럼 느끼는 이유 가운데 하나다. 글자는 빛의 속도로 인식되기 때문에 우리가 그것을 쳐다보는 시간은 대개 아주 짧다. 즉각적이고 자동적으로, 그야말로 우리가 알기도 전에 우리는 읽기를 시작하는 것이다.

아주 오래전 광고 에이전시에 다닐 때 직장 동료였던 요프 스밋은 R과 V를 섞어서 로고를 만들어 달라는 요청을 받은 적이 있다. 한 시간 정도 스케치한 끝에 괜찮아 보이는 시안을 얻은 그는 과연 사람들이 자신이 만든 로고를 보고 두 글자를 읽어 낼 수 있는지 궁금해했다. 그는 즉석에서 가독성을 실험해 보기로 했다. 회사 4층에서 일하던 관리부 사람들이 적당해 보였다. 그들은 회사의 나머지 사람들과 물리적으로나 문화적으로나 떨어져 있는 사람들이었다. 그곳은 무엇이 계산되거나 기록되는 곳이지 광고가 만들어지는 곳은 아니었고, 그들은 글자꼴에 대해서는 완벽한 실험

대상이 되기 충분할 정도로 무지했다. 요프는 한 직원에게 자신의 스케치를 보여 주며 반응을 살폈다. 그녀는 깜짝 놀라면서도 즉각 대답했다. "내 생각에 R하고 V네요. 확실하진 않지만." 두 번째 실험 대상은 "아마 R하고 V 같은데 아무도 못 알아볼 것 같네요"라고 답했고 세 번째는 "R하고 V? 하지만 사람들에게 말을 해 줘야 알 것 같은데요?"라고 답했다. 대답은 모두 스케치를 보자마자 나왔다. 세 사람 모두 가독성에 의문을 표하면서도 글자 형태들을 다 이해한 것이다. 그들의 말은 십중팔구 디자인이 너무 복잡해서 거기에 익숙해질 필요가 있다는 뜻일 것이다. 혹은 별로 좋게 생각하지 않는데 그 이유는 읽기가 힘들기 때문이거나 말이다. 우리의 눈과 뇌는 너무나 빨리 작동해서 우리에게 마술을 부린다. 우리가 알기도 전에 인식하고 읽어 버리는 것이다.

지금까지 내가 말한 내용이 뭔가 시사하는 바가 있거나 거기서 얻을 게 있다 하더라도 과학적으로 읽기와 보기 사이의 관계를 밝히거나, 읽을 때 보기가 작동하는 방식에 대한 거대한 통찰을 주는 내용은 없다. 특히 후자에 대해서는 더 정밀한 검사가 이뤄져야 한다. 글자와 그 세부 요소를 사람들이 어떻게 인식하는지에 대한 중요한 실마리가 여기에 있을지도 모르기 때문이다. 우리가 뭔가를 읽을 때 보기는 잠재의식 속에서만 일어나기 때문에, 사람들은 종종 세리프 모양의 미세한 차이나 굵기 변화처럼 세부적인 요소들은 별로, 혹은 전혀 중요하지 않다고 생각한다.

글을 읽을 때 사람들이 글자의 세부 요소 가운데 어디에 주목하는지 우리는 아직 알지 못한다. 내가 처음 여기에 대한 답을 찾기로 결심한 것은 아직 학생 때였다. 내가 여기저기 의견을 묻고 다니자 많은 사람들이 내 연구에 관심을 보이며 자신들의 의견을 서슴지 않고 들려주었다. 그들은 우리가 읽을 때 글자를 거의 보지 않는다는 사실을 알았다 해도 그 현상을 설명할 수는 없었다. 한 남자는 그날 아침 자신이 읽은 두 개의 신문에서 텍스트가 쓰인 방식의 차이를 완벽하게 들려주기도 했다. 하나는 굵은 제목과 선들, 빡빡한 여백, 넓은 글자들로 매우 '바쁜' 지면을 갖고 있었고,

다른 하나는 그가 느끼기에 글자가 얇고 신문 자체도 딱딱하고 지루해 보였다고 한다. 하지만 어떤 모양의 글자였고 세부 형태는 어땠냐고 물으니 그는 그림은커녕 말로 표현도 하지 못했다. 바보처럼 보일까 봐 종이에 뭔가 그리는 것 자체를 거부한 것이다.

신문사들은 글꼴을 새로 바꿀 때마다 늘, 항상 독자들로부터 의견을 듣는다. 하지만 글꼴이 바뀌었음을 알아차린 사람들이 모두 자신의 의견을 신문사에 보낼 만큼 상냥하지 않기 때문에 총 독자의 몇 퍼센트가 그 사실을 전혀 알아차리지 못하는지는 아무도 모른다. 글꼴 디자이너도 사람들로부터 직접 반응을 듣는 경우가 많지만 대부분은 새로운 글꼴이 따뜻하다든지, 편하다든지, 효율적이라든지, 로맨틱하다든지, 현대적이라든지 하는 식으로 느낌이나 감정을 표현한 것이다. 결국 우리에게는 사람들이 책을 읽을 때 정말 글자의 세부 요소들을 보고 있다는 가설을 지지할 만한 충분한 근거가 없다.

타이포그래피 문화에서 이건 정말이지 아픈 구석이다. 한쪽에는 한없이 세부 요소로 빠져드는 디자이너와 타이포그래퍼들이 있는 반면, 다른 한쪽에는 세부 요소는 깡그리 무시하는 것처럼 보이는 독자들이 존재하는 것이다. 놀랍지 않게도 이런 사실은 세부 요소가 중요하지 않다고 주장하는 몇몇 디자이너와 연구자의 느낌을 강화한다. 하지만 얼마나 많은 독자들이 세부 요소들을 알아채는지 아무도 모른다고 해도, 이것이 세부 요소가 사족에 불과함을 증명하지는 않는다. 나는 그동안 글꼴과 글자에 대해 오래 연구하면서 수많은 사람들의 반응을 듣고, 전문가와 '평범한' 독자 모두와 많은 대화를 나눈 끝에 글자의 세부 요소들이 확실히 일익을 담당한다는 확고한 결론을 얻었다. 그들이 정확히 어떤 역할을 하는지 말할 수 있으면 더할 나위가 없으련만!

145

선택

Is there any general rule
for choosing type to be deduced
from that fact?

Is there any general rule
for choosing type to be deduced
from that fact?

Is there any general rule
for choosing type to be deduced
from that fact?

Is there any general rule
for choosing type to be deduced
from that fact?

위에서부터 어도비 가라몽, 슈템펠 가라몽, 베르톨트 가라몽, ITC 가라몽.

디자이너에게 적절한 글꼴을 고르는 것은 힘든 일이다. 집에 있는 컴퓨터에서 폰트를 선택하는 독자들에게도 이는 마찬가지일 것이다. 망설임 없이 이미 선택되어 있는 표준 서체를 쓰지 않는다고 가정했을 때, 우리는 무엇에 근거해서 폰트를 고를 수 있을까?

타이포그래퍼 두 사람이 만나면 오래지 않아 그들의 대화 주제는 자신이 좋아하는 폰트로 넘어간다. 나는 냉철하고 이성적인 동료들이 자신이 사랑하는 글꼴에 대해 토론할 때만큼은 상당히 감정적이 되는 모습을 여러 번 봤다. 심지어 아무리 평범한 본문용 글꼴이라 해도 까다로운 미식가들이 싸우듯 열정적인 주장을 촉발시킬 수 있다. 서로 다른 버전의 가라몽체를 두고 벌어지는 다음 대화처럼 말이다.

"어도비에서 나온 1989년 버전은 쓸 만하지. 그런데 조금 고루해."

"그래도 그건 원래 가라몽체에 가장 가까운 버전이야."

"나는 1924년 슈템펠 버전이 더 좋아. 훨씬 날카롭고 생기가 있지. 그걸로 인쇄한 글이 훨씬 더 진국처럼 보이거든."

"나는 귄터 게하르트 랑게가 디자인한 1972년 버전이 좋더라. 그게 슈템펠보다 조금 더 부드럽고 덜 불안해."

"사실 전부 다 오리지널에 비하면 고상한 품위가 좀 떨어지지."

"매끄럽고 허약한 ITC 버전의 그 절단 난 어센더와 디센더에 비하면 양반이지 뭘 그래."

모든 것은 다 자기만의 진한 맛이 있어야 한다는 생각, 톨스토이의 『안나 카레니나』는 로맨틱한 글꼴이어야 하고 수학 책은 더 정확한 글꼴이어야 한다는 생각은 잘못된 것이다. 글과 글꼴이 문자 그대로 서로 연결될 필요는 없다. 물론 수수하다, 친근하다, 들썩인다, 고전적이다, 사무적이다, 딱딱하다 등과 같이 넓은 개념들이 있는 것은 사실이다. 끊임없이 변화하는 '현대적'이라는 말도 가능하다.

이를 통해 사람들은 내용과 형태 사이의 유사성 내지 친화성을 찾는 게임을 한다. 이른바 글꼴에 함축되어 있는 정서를

148

바탕으로 '분위기를 조성하는 가치'를 추구하는 것이다.[1] 원래 활자 주조소였다가 나중에 사진식자 기계 및 폰트 제조사로 발전한 베르톨트사는 자신들의 활자 견본집에 '성격 특성표'를 포함시켰다. 여기에는 글꼴이 얼마나 따스하거나 차가운지, 여성적이거나 남성적인지, 보수적이거나 현대적인지 1에서 5까지 점수가 매겨져 있었다. 디자이너들이 이걸 보고 글꼴을 고르면 훨씬 편리할 거라는 생각이었다. 하지만 독자들이나 디자이너들에게 글꼴을 평가하는 자신만의 용어를 생각해 보라고 하면 남성적이나 여성적과 같은 스테레오타입에 가까운 용어는 거의 나오지 않는다. 대신 우아하다, 건조하다, 발랄하다, 호감이 간다 등처럼 훨씬 파악하기 힘든 특징들이 나온다.

때로 타이포그래퍼들이 글꼴을 선택할 때 감정적인 측면은 별로 중요한 고민거리가 아니다. 그보다는 실용적인 이유가 더 중요할 수 있다. 예를 들어 광택이 있는 종이에 인쇄하면 글자가 훨씬 날카롭고 냉담해 보인다. 거친 종이는 글자의 세부 요소들을 뭉개는 효과가 있다. 아직까지도 대량 인쇄에 많이 사용되는 그라비어 방식의 인쇄에서는 망점이 거칠기 때문에 폰트에 따라 세부 요소들이 대혼란을

그라비어 인쇄물을 확대한 모습.

일으킬 수 있다. 이외에도 어떤 글꼴을 선택하거나 배제하는 이유는 엄청나게 다양하다. 날짜가 많이 등장하는 책을 디자인할 때 올드 스타일의 숫자가 없다는 이유 하나만으로 제외되는 경우도 있고, 너무 넓어서 공간을 많이 차지한다는 이유로 제외되기도 한다.

글꼴에 깃든 감정적 가치는 대개 세부 요소들이 잘 보일수록 힘이 강해진다. 그러나 앞서 말했듯이 세부 요소들은 큰 크기에서는 잘 보이지만 작을 때는 눈에 잘 안 띈다. 이럴 때 글의 인상을 좌우하는 것은 전체적인 명암이나 대비 차이, 글자의 각지거나 둥근

부분, 넓고 좁은 모양, 혹은 세리프의 형태(가늘거나 억세거나 아예 없는) 같은 특징들이다. 이 모든 것들이 분위기를 만들어 낸다.

글꼴이나 타이포그래피에 자주 부여되는 과제 중 하나는 제품의 아이덴티티를 표현하는 일이다. 반복적인 노출을 통해 사람들의 마음에 해당 제품의 성격을 각인시키는 일을 (대개 글꼴이나 타이포그래피 본연의 아이덴티티와는 상관없이) 돕는 역할을 하는 것이다. 잡지의 성격을 규정할 때도 글꼴이 도구로 활용될 수 있고, 조직이나 기업 이미지를 창출할 때도 글꼴이 공헌할 수 있다. 하지만 많은 경우 특정 글꼴이 선택되는 이유는 해당 글꼴이 지닌 감수성이나 아이덴티티보다는 남들과 얼마나 달라 보이냐에 달렸다.

이렇게 보면 다른 이들이 과거에 쓰던 글꼴들을 계속해서 똑같이 사용하는 경우가 많다는 점이 놀랍다. 어떤 글꼴이 한번 유행을 타기 시작하는 순간 사용량은 폭발적으로 증가한다. 스스로 선택을 내리지 못하는 그래픽 디자이너가 정말 많기는 많은가 보다. 많은 클라이언트들이 그렇듯 새롭다거나 현대적이라는 세상의 평판을 확인해 주기 위해 줄을 서는 디자이너들 말이다. 많은 글꼴들이 그런 식으로 부지불식간에 우리 주변을 채운다. 조지 버나드 쇼는 다음과 같은 말로 유명하다. "의심스러울 때는 캐즐런으로 정하라." 물론 캐즐런은 안락의자에 앉은 것처럼 읽기 편하고 보기에도 무난한 글꼴이다. 또한 매우 중성적이어서 어떤 주제라도 소화할 수 있다. 그러나 캐즐런 대신 헬베티카로 페이지를 채워도 무방하다. 헬베티카 역시 많은 사람들이 아무런 의심도 하지 않고 그저 계속 쓸 뿐이긴 하지만 말이다. 따지고 보면 1960–1980년 사이에 헬베티카가 이것 말고 다른 이유로 사용된 사례가 얼마나 될까?* 막판에는 너무 많은 회사들이 헬베티카를 사용하는 바람에 이것이 '회사'를 의미하는 글꼴로 인식될 정도였다.

* 실제로 헬베티카는 한 번도 사라진 적이 없다. 타임스와 마찬가지로, 헬베티카는 (심하게 비슷한 에어리얼처럼) 컴퓨터에서 가장 흔히 사용되는 글꼴 중 하나가 되었다.

150

abcdefghijklmnopqrstuvwxyz
ABCDEFGHIJKLMNOPQRSTUVWXYZ
1234567890

세리프가 있는 로티스.

20세기의 마지막 10년 동안에는 로티스(Rotis, 1989)가 똑같은 운명에 처했다.

독자들은 글꼴에 깃든 정서적 가치를 얼마나 강하게 느낄까? 읽기는 주관적, 감정적 반응과 따로 떼어서 생각할 수 없다. 호불호가 나뉠 수밖에 없는 것이다. 하지만 글자꼴은 지극히 추상적이기 때문에 표현의 기회는 매우 제한되어 있다. 해석의 기회도 마찬가지이다. 글자꼴이 불러일으키는 정서와 가치 판단은 개인적이고 계속 변하기 때문에 자세히 파헤치기 힘들다. 독자들이 현대적이라고 느끼는 글꼴이 내일은 구식이 될 수도 있다. 네덜란드에서 진지하다는 평판을 듣던 한 신문사는 타임스 뉴 로만을 사용하다가 브람 더두스가 책을 염두에 두고 디자인한 렉시콘(Lexicon, 1991)으로 글꼴을 바꿨다. 예견한 대로 독자들로부터 많은 반응을 받았는데, 대부분의 사람들은 호의적이었다. 한 독자로부터는 저속한 신문에나 어울리는 글꼴로 바꿨다고 타박을 받긴 했지만, 그건 어디까지나 한 개인의 의견이었다.

네덜란드 일간지 『NRC 한델스블라트』에 사용된 렉시콘.

151

책 표지나 잡지를 비롯해 많은 인쇄물의 경우 전쟁터에서
이기기 위해(적어도 싸워 보기 위해) 단순히 새로워 보이는 글꼴을
사용하기도 한다. 남과 달라 보이기 위해서 말이다. (실제로 무엇이
우리를 '두드러지게' 만드는 걸까? 평범한 헤어스타일에 회색
레인코트를 입으면 군중 속에 섞일 수 있다. 하지만 대부분의
사람들이 똑같이 입고 있는 한 그렇다. 화려한 옷차림이 대세라면
수수한 외모가 두드러질 것이다.)

내가 아는 한 친구는 많은 종류의 글꼴 가운데서 무엇을 선택할지
고민하는 것은 완전한 시간 낭비라고 확신한다. 그는 길(Gill,
1928)과 프루티거(Frutiger, 1976)만으로 모든 걸 해결한다. 심지어
도로 표지판에도 이걸 사용했지만, 나는 여기에 동의하지 않는다.
타이포그래피적 다양성은 그들이 매일 마주하는 수많은 정보
가운데 자신만의 길을 찾는 데 도움을 주기 때문이다. 알아볼 수
있는 랜드마크가 많을수록 길 찾기는 더욱 쉬워진다. 하나의 체계로
제한된 균질함에 의존하는 도로 표지판의 경우에는 특히 그렇다.
하지만 몇몇 다른 체계가 경쟁하며 우리의 주의를 끄는 도시에서,
차이란 유용하다.

abcdefghijklmnopqrstuvwxyz
ABCDEFGHIJKLMNOPQRSTUVWXYZ
1234567890

프루티거

반면에 내가 언급한 타이포그래피적 다양성이 어떤 면에서
표피적이라는 사실도 인정해야 할 것이다. 세상에 엇비슷한
글꼴들이 넘쳐나는 이유는 부분적으로는 디자이너 자신이
독창성이 부족해서일 수도 있지만, 저작권료를 지불하지 않고
경쟁 상대와 사실상 똑같은 글꼴을 공급하려는 공급사들의
부도덕성에서도 기인한다. 타임스와 헬베티카의 변종이 그렇게

152

많은 이유가 여기에 있다.

　내 친구가 애용하는 두 가지 글꼴 중 하나는 1976년에 와서야 세상에 등장했다. 프루티거가 샤를 드 골 공항을 위해 만든, 자신의 이름과 같은 글꼴을 발표한 덕분에 활동 반경이 두 배나 넓어진 것이다. 내게는 이것이 새로운 글꼴 디자인을 계속해야 하는 이유처럼 보인다.

153

공간

p
c'
m
br
co
ga
de
l'l

우리가 읽는 데 필요한 요소는 글자꼴만이 아니다. 개별
글자나 낱말사이를 비롯해 글줄사이와 텍스트를 둘러싼 여백
역시 글꼴만큼이나 판독성에 중요한 영향을 미친다. 글꼴을
디자인한다는 것은 공간도 함께 디자인함을 뜻한다. 디자이너의
관심은 항상 흑과 백 사이를 오간다.

글자의 내부 공간과 글자사이는 서로 연결되어 있다. 글자가
너무 두꺼우면 흰색은 줄어들고 자연히 글자들 사이의 공간도
좁아질 수밖에 없다. 반대로 얇은 글자에서는 이들 공간이
넓어진다. 모든 글자들은 어떤 순서로 놓이든 균일한 패턴을
만들어 내기 위해 양옆에 적절한 공간이 필요하다. 내부 공간을
고려해서 글자들이 붐비거나 서로 밀어내거나 공중에 붕 뜬
것처럼 보이지 않게 하는 것이다. 이렇게 공간을 조절하는 것을
피팅(fitting)이라고 한다.(단어들이 줄 안에서 적당히 채워지도록
조정하는 양끝맞추기와 혼동하지 말아야 한다.) 이 공간은 수학
공식이나 측정 장치가 아닌, 눈으로 결정된다. 물론 하드웨어적인
방법으로 디자이너의 눈을 대신하려는 시도가 없었던 것은 아니고,
하드웨어의 객관성이 부족하다는 말도 아니다.[1] 하지만 아직까지
디자이너의 눈을 따라가는 것은 없다. 훌륭한 피팅은 글꼴의
완성도를 높여 주며 독자에게 편안한 리듬을 제공한다. 반대로
피팅이 형편없으면 읽기가 불편해진다. 우리는 앞서 인용한 매슈
카터의 "글자들의 아름다운 그룹", 즉 텍스트의 리듬으로 돌아온
것이다.

글자 사이의 거리는 고정된 것이 아니며 어느 정도까지는
유연하다. 나는 걸리버를 디자인할 때 공간을 최대한 절약하려고
세리프를 짧게 해서 글자들을 더 가깝게 배치했다. 그리고
막 디자인을 끝낸 따끈따끈한 글꼴을 동료 디자이너 에릭
슈피커만에게 보여 줬더니 그는 이렇게 말했다. "글자들을 매우
가깝게 배치했네요. 그렇지 않나요? 만약 내가 걸리버를 쓴다면
글자사이를 좀 넓힐 것 같군요." 그 일이 있고 오래지 않아 베를린의
한 신문이 걸리버를 사용하기 시작했는데 그들이 내게 한 첫
질문은 다음과 같다. "우리 생각에 글자들이 좀 떨어져 있는 것

같아서 글자사이를 조금 줄이고 싶습니다. 그래도 괜찮나요?"
확실히 모든 사람을 행복하게 만들 수는 없는 법이다….

금속 활자 시대에는 각 글자들이 사각형 금속 조각에
주조되었기 때문에 양옆과 위아래에 물리적인 공간이 존재했지만
글자사이를 줄이는 방법이 없지는 않았다. 적어도 큰 활자들의
경우는 줄이나 톱을 이용할 수 있었을 것이다. 이에 비해 공간을 더
주는 것은 쉬운 일이었다. 각 문자 사이를 넓히기 위해 식자공들은 자신만의 숨겨진 비결들을 많이 갖고 있었다. 특수한 금속 조각이나 종이띠를 사용하기도 했고 어떤 때는 담배 종이를 활용하기도 했다. 1970년 무렵 금속 활자 대신 사진식자가 표준이 되자

ing the first joint session
ervations were noted. In th
ndard of work submitted w
ently entrants had alrea
t weeding. Despite this, th
ral picture somewhat colou
outstandingly good or bad
olland's designers are goi
s of reflection. In virtual

1990년 네덜란드 최고의 서적 디자인
카탈로그.

디자이너들은 자신에게 부여된 가능성을 즉각 활용해 글자사이를
줄이기 시작했다. 나중에는 너무 과하게 줄여서 독자들의 항의를
받을 정도로 말이다. 또 1980년경에는 글자사이를 벌리는 것이
잠깐 유행하면서 많은 독자들이 분통을 터뜨리거나 이를 갈기도
했다.

좁은 영역에서 넓은 영역으로 갈수록 공간에 대한 민감도는
떨어지는 것 같다. 글자사이보다는 낱말사이가 덜 민감하고,
글줄사이 및 단사이의 공간, 텍스트 전체를 둘러싼 공간으로
갈수록 디자이너의 운신 폭은 넓어진다. 특히 여백은 디자이너에게
많은 자유를 허락한다. 20세기 타이포그래피에서 공간은 글이나
이미지와는 별도로 존재하는 필수적인 요소였다. 1933년 치홀트가
젊었을 때 디자인한 도록을 한번 보자. 여기서 공간을 빼면 남는
것이 별로 없을 정도다. 치홀트는 글자사이처럼 미세한 영역에서는
철저히 전통적인 방식으로 공간을 사용했지만 여백과 같은 넓은

157

Mit dem Ausdruck »gegenständliche Malerei« kann man Verschiedenes und zwar Sehr-Verschiedenes meinen, ja er scheint in jeweils anderer Bedeutung auf jede Malerei anzuwenden zu sein. Er kann in einem weiten Sinne denjenigen grossen Teil aller Malerei bezeichnen, der überhaupt von etwas Vorgegebenem, etwas anderem Ersten ein Bild gibt, ein Bild gibt, indem er »darstellt« (abbildet, wiedergibt) oder aber auch indem er »ausdrückt« oder symbolisiert oder allegorisiert. Gegenstand ist in diesem Sinne der »dargestellte« handgreifliche Topf mit Blumen, aber auch die »ausgedrückte« geistige Beschaffenheit des Portraitierten, gegenständlich hier also etwa auch die, in einem anderen Sinne »ungegenständliche« Malerei Kandinskys, wenigstens die frühere, die durchaus etwas »ausdrücken« will. Schwer ist es, auszumachen, wie weit hier immer unter »Gegenstand« »Gegenstand an sich selber« und »Zum Gegenstand der Darstellung, der Expression usw. Gemachtes« verstanden wird. Man kann »gegenständliche Malerei« in diesem Sinne auch »naturalistisch« nennen, denn der Maler pflegt das Vorgegebene ganz allgemein »Natur« zu nennen, auch dann, wenn man sonst nicht von »Natur« reden würde: er malt nicht nur die Blume, sondern auch den Blumentopf »nach der Natur«. Das Gegenteil »gegenständlicher Malerei« in diesem ersten Sinne ist »abstrakte Malerei«, eine Formel, die hier beibehalten wird, weil sie gebräuchlich, nicht weil sie gut ist. Sie ist schlecht, weil sie von der Idee einer »naturalistischen Malerei« her gebildet ist: »abstrakte Malerei« ist so »abstrakt«, wie ein Telephonapparat »abstrakt« ist, und ferner ist zu bedenken, ob nicht auch ein Wandanstrich, eine Autolackierung, die Streifen

12

Adolf Wolfskopf: Skulptur 1936/37

13

얀 치홀트, 『그루페 33』(Gruppe 33) 카탈로그, 297×210mm.

영역에서는 관습을 따르지 않았다. 독자들은 넓은 차원에서는 책을 '보는' 경향이 있다. 즉 공간을 의식하는 것이다. 하지만 영역이 좁아질수록 공간에 거의 주의를 기울이지 않고 그냥 자동으로 읽어 버린다.

159

환영

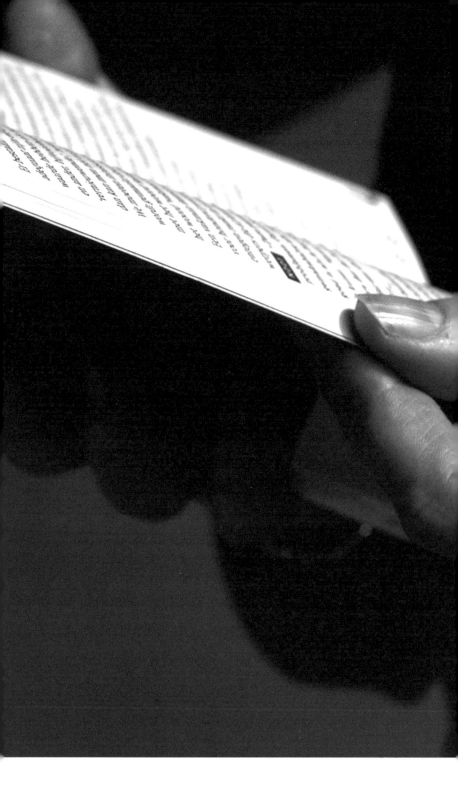

읽을 때 글자들이 사라진다는 사실은 이제 충분히 알았을 것이다. 나아가 글자에는 우리가 의식적으로 보려고 해도 보이지 않는 일종의 착시가 존재한다. 글자가 만들어 내는 환영은 크게 두 가지다. 하나는 글을 읽으면서 저자가 말한 내용이 우리의 마음속에 그려지는 환영이다. 한편 세밀한 부분으로 들어가면 다른 환영이 나타난다. 많은 세부 요소들이 실제로 눈에 보이는 것과 다르게 보이는 것이다. 글자들은 바람직하지 않은 시각 현상을 상쇄시키기 위한 시각적 보정 작업으로 가득 차 있다. 제대로 보이려면 우리 눈을 속여야 하는 것이다.

마치 먹으면서 하는 다이어트 광고처럼 들리긴 하지만, 그게 글자가 작동하는 방식이다. 글꼴의 모든 부분이 균일한 굵기로 보이게 하려면 각 부분의 두께는 달라야 한다. 예를 들어 H는 얼핏 보면 굵기가 모두 같아 보이지만 사실 가로획이 수직선보다 약간 얇다. 두 요소의 굵기를 똑같이 하면 가로획이 두꺼워 보이기 때문이다. 또한 가로획이 정확히 중간에 있으면 이상하게 낮아 보인다. 따라서 가로획의 시각적 중심은 기하학적 중심보다 약간 위에 위치한다. 그리고 이 시각적 중심의 위치는 디자이너의 눈에 의해 결정된다.

왼쪽 H의 가로획은 수학적 중심보다 조금 위로 올라가 있고, 중간은 정확히 중심에, 오른쪽은 약간 아래로 내려가 있다. 아래의 두 S는 상하만 바뀌었을 뿐, 같은 글자다.

S의 등뼈 위치를 결정하는 것도 마찬가지다. 글자를 뒤집어 보면 금방 알겠지만, 위쪽 둥근 부분이 아래보다 작아야 비슷해 보인다.

프루티거(1976)에서 이러한 보정은 극히 정밀하게 이뤄졌으며, 그 결과 매우 균일해 보이는 글꼴로 탄생할 수 있었다. 파울 레너가 디자인한 푸투라(1927)도 마찬가지다. 매우 기하학적인 모습을 보이지만 자세히 살펴보면 직선과 만나는 부분에서 곡선의

굵기가 미세하게 얇아진다.
마찬가지로 기하학에 바탕한
헤르베르트 바이어의 유니버설
알파벳(1926)에서는 이러한
시각적 보정이 이뤄지지 않았고,
그 결과 곡선과 직선이 만난
모습이 오히려 매끄러워 보이지
않는다.

　　대부분의 글꼴에서 O처럼
아래위가 둥근 글자들은 Z나
E처럼 평평한 글자보다 아래위로
조금씩 더 튀어나와야 한다.
만약 O와 E의 높이가 정확하게
똑같으면 O가 더 낮아 보이기
때문이다. 마찬가지로 G나 b의
곡선에서 가장 두꺼운 부분은
직선보다 더 두꺼워야 눈에

곡선이 세로획과 만나는 부분이
얇아지는 푸투라(위 왼쪽), 바이어가
디자인한 d(위 오른쪽),
패러독스의 L과 G(아래).

똑같아 보인다. N의 오른쪽 밑점은 기준선보다 약간 더 내려와야
한다. 이런 착시로 가득 차 있는 것이 글꼴 디자인이다.

　　어떤 글자들은 읽는 방향과 반대로 기울어지고 싶어 하는
것처럼 보인다. b가 여기에 속한다. 기둥 왼쪽 위에 붙은 세리프가
글자를 왼쪽으로 잡아당기는 것처럼 보이는 것이다. a 역시
오른쪽 위 곡선과 오른쪽 밑의 업스트로크(upstroke, 글자의
위쪽으로 그은 획)로 인해
약간 기운 것처럼 보인다. s도
자칫하면 균형을 잃고 좌우로
기울어지기 쉬운 글자다. 브람
더두스가 만든 트리니테(Trinité,
1982)는 읽는 방향으로 1도
기울여 디자인되었다. 하지만 a와
d, t, u의 기울기는 그보다 살짝

former days the shap
ok was to take was a r
nsultations in the pu
fice over specimen pag
ced in the composing

트리니테 로만 와이드 3.

크며, 반대로 오른쪽으로 기울어지는 경향을 보이는 j와 p, r은 약간 똑바로 세웠다.[1] 이러한 작은 조정들이 모여 트리니테는 훨씬 더 고르게 보이고 읽기에도 쉬운 글꼴이 되었다.

디지털 환경에서는 일종의 필기체나 이탤릭체처럼 보이게 글자들을 쉽게 기울일 수 있다. 그러나 이는 좋은 현상이 아니다. 단순히 기울인 글자를 진짜 이탤릭체 옆에 놓고 보면 내가 무슨 말을 하는지 잘 알 수 있을 것이다. 네덜란드 도로 표지판 글꼴에서와 마찬가지로, 기울인 로만체가 성공적인 이탤릭체로 거듭나기 위해서는 상당한 세부 작업이 뒤따라야 한다. 이상한 일이지만 반대로 이탤릭체를 똑바로 세우면 기울어진 로만체보다 훨씬 기이한 모양이 된다.

아주 작은 크기의 글자를 거친 종이에 인쇄할 경우 글자들의 완결성을 보장하려면 과감한 조치가 필요하다. 예를 들어 곡선과 직선이 만나는 부분에는 공간을 더 주어야 잉크로 뭉개지는 현상을 막고 글자를 선명하게 만들 수 있다. 다른 취약한 부분도 마찬가지로 가독성을 위해 조정되어야 한다. 미국 전화번호부에 사용할 목적으로 디자인된 매슈 카터의 벨 센테니얼(1978)이나 토바이어스 프레르 존스가 디자인한 레티나(Retina, 2003)는 바로 이런 종류의 문제에 대처하기 위한 글꼴들이다.

일반적으로 이런 모든 세부 요소들은 독자들의 눈에 결코 띄지 않으며, 따라서 읽을 때 독자들을 방해하지도 않는다.

왼쪽에 있는 S가 옳은 글자들이다(ANWB의 로만체와 이탤릭체). 오른쪽 위 S는 컴퓨터에서 인위적으로 기울였고, 오른쪽 아래 S는 인위적으로 세웠다. 아래는 벨 센테니얼의 g.

164

물론 알아차리지 못한다고 해서 그것이 보이지 않음을 의미하지는 않지만 말이다.

165

신문과 세리프

kunnen binnenvaren."

,,Maar onder de marketingmensen, vooral de Amerikanen, moet ik nog veel zendingswerk verrichten. De meesten denken dat hier niets te doen is. Maar toch, als ze de plaatjes zien van de fantastische locatie waar de passagiers aan land komen, zie je de interesse groeien.''

Perspectief biedt de beslissing van de HAL om haar vlaggenschip 'Rotterdam' volgend jaar naar Rotterdam te laten varen als onderdeel van een tocht langs Europese hoofdsteden en de Baltische staten. ,,Cruiserederijen houden elkaar ontzettend in de gaten. Als de tour van de HAL een succes wordt, zullen gegarandeerd meer rederijen Rotterdam in hun vaarschema opnemen.''

Wat het overwegend Amerikaanse cruisepubliek ook zou kunnen aanspreken in Rotterdam, is dat velen hier min of meer hun *roots* hebben. Op de kade vanwaar een miljoen landverhuizers uit Europa ooit de oversteek maakte naar Amerika, kunnen hun nazaten nu weer voet aan Europese wal zetten.

handel opheft. Mahathir Mohamad had vorige donderdag het zogeheten *short selling* verboden. Van *short selling* is sprake als beleggers aandelen verkopen die ze niet bezitten in de hoop dat de aandelen later op een lagere prijs kunnen worden teruggekocht.

Mahathir had deze praktijk verboden in een poging de speculatiedrift tegen te gaan en de alsmaar zakkende aandelenkoersen te ondersteunen. De maatregel miste zijn effect – de koersen bleven tot gisteren continu dalen – en kwam de premier op de nodige kritiek te staan vanuit de hoek van de professionele handel.

Forse klap

Mahathir kondigde verder aan dat de bouw van een aantal grote infrastructurele projecten wordt uitgesteld. Dat geldt onder meer voor de ongeveer negen miljard gulden kostende Bakun-stuwdam in Sarawak op het eiland Borneo. Het uitstel betekent waarschijnlijk een forse klap voor Asea Brown Boveri, het Zweeds-Zwitserse concern dat een grote rol zou spelen bij de bouw van de dam. Financiële analisten, onder meer geci-

werkelijk iets wil doen.

Sterke man

Anderzijds spraken zij o zichtsverlies van de ster Maleisië, die een verklaa der is van grote projecte moet erkennen dat Male dit moment niet bij geba sië is onder bezig met de een nieuw regeringscent jaya). Vlak naast die stad (Cyberjaya) gepland die e moet gaan spelen op het de informatie-technologi steden moeten de rugge men van een 'multimedia dor, een soort Silicon Val sië.

De koersen op de beurs Lumpur schoten gisteren liefst 12,4 procent omhoo gaande tien dagen was d ophoudelijk gekelderd e toonaangevende koersin procent gedaald. De ko gisteren deed een flink d verlies teniet. De koers van sche munt, de ringgit, die pen weken ook zwaar ond steeg gisteren eveneens.

Bloemkool blijft favoriet, maar de gemengde sla rukt op

RIJSWIJK (ANP) – Bloemkool staat nog altijd onbedreigd op nummer één in de toptien van meestverkochte verse groenten. Met stip stijgen gemengde groenten, zoals slamengsels. Bij het fruit voert de appel de lijst aan, gevolgd door sinaasappel en banaan.

Uit onderzoek van het Productschap Tuinbouw blijkt dat de verkoop van groenten en fruit (inclusief conserven en diepvries) de laatste jaren stabiel is. De klant kocht vooral vers (83 procent); conserven (14) en diepvries (3) gaan aanzienlijk minder vaak over de toonbank.

De groentenman en ook de markt verliezen steeds meer terrein bij de verkoop. Ruim 60 procent van de uitgaven voor vers fruit verdwijnt nu in de kassa van de supermarkt. Helemaal geldt dat voor verse groenten: 73 procent van die aankopen gebeurt tegenwoordig bij de grootgrutter.

De laatste jaren vliegen voorbewerkte verse groenten de winkel uit. Ook bamipakketten, hutspot en andere kant-en-klaar-maaltijden krijgen steeds meer ruimte op het schap. Ondanks de hogere prijzen voor dit soort artikelen, besteedde de klant vorig jaar liefst 13 procent meer dan een jaar eerder.

Nutsbedrijven ! Multihouse toc voor de rechter

GOUDA (ANP) – Multiho alsnog voor de rechter ge: een aantal nutsbedrijven v mislukt computerproject. drijven eisen 5,9 miljoen va matiseerder. Oorspronkelij 173 miljoen. Deze claim br house aan de rand van d Het kwam uiteindelijk to koord, waarin werd bepaa tihouse zichzelf te koop z Uit de opbrengsten daarva grootste deel van de 5,9 rect voldaan worden. De genaar van Multihouse, G. heeft tot nu toe betaling

전체가 프루티거로 조판된 『트라우』, 1997년 9월 6일 토요일 자.

167

나는 엄청난 신문광이다. 거기에는 끝도 없이 다양한 주제들이 하나로 묶여 있다. 중동 사태와 아조레스제도의 안정적인 고기압 날씨와 여행사들의 정리 해고 문제가 한데 묶이고, 좋은 소식과 나쁜 소식들이 뒤죽박죽으로 섞여 때로는 수박 겉핥기 식으로, 때로는 상당한 조명을 받으며 널뛰기를 한다. 독자들은 한눈에 개요를 파악한 후 자세히 보고 싶은 부분을 찾아 읽는다.

최근 신문에서 이뤄진 기술 발전은 다른 분야의 빛에 가려 거의 주목을 받지 못하고 있다. 컴퓨터의 발전, 수많은 채널을 갖춘 텔레비전과 위성을 통해 중계되는 24시간 뉴스 방송, 인터넷 등은 사람들의 눈길을 빼앗아 간다. 물론 휴대 전화도 빼놓을 수 없다. 한편 1985년 무렵 이후 신문 인쇄의 질은 측정할 수 없을 정도로 개선되었다. 종이 제작과 복제 및 인쇄 기술은 약진을 계속했으며, 텍스트는 더없이 선명하고, 이미지는 컬러가 기본일 뿐 아니라 실제 그대로의 색을 재현해 내며 초점도 완벽하다.

그동안 거의 언급되지 않았던 또 다른 발전은 40–50년에 걸쳐 신문의 글자

『더 텔레흐라프』, 1956년과 2006년의 모습.

크기가 점진적으로 커졌다는 사실이다.[1] 20세기 중반만 하더라도 평균 8포인트였던 글자 크기는 현재 10포인트까지 늘어났다. 지금 보면 어떻게 그렇게 작은 글자를 독자들이 허용했는지 믿기지 않을 정도다. 결국 글자의 크기가 25퍼센트 늘어난 셈인데 그럼에도 불구하고 신문의 단 크기는 커지지 않았다. 결국 한 줄에 들어가는 글자의 수는 점점 줄어들고 낱말사이가 벌어지는 현상도

증가했다. 여기에 대응하기 위해 글자들은 대규모로 압축되었다. 이러한 변화는 글꼴을 사용하는 방식에 영향을 주었을 뿐 아니라 글자의 비례에 대한 사람들의 생각에도 영향을 미쳤다. 특히 높은 엑스하이트와 좁은 글자 형태가 대세로 받아들여지고 있다.

이런 변화가 일어난 이유는 알려져 있지 않다. 별로 연구되지도 않았다. 할로겐램프가 발전하면서 실내조명이 개선된 점이나 의학(혹은 콘택트렌즈 등)이 발달하면서 시력이 개선된 점, 인쇄 기술의 발전 등을 생각하면 글자가 작아졌어도 이상하지 않은데 정반대의 일이 벌어진 것이다.

글자가 커진 50년의 시간 동안 사람들이 신문을 읽는 데 들이는 시간은 꾸준히 감소했다. 독자들의 수 역시 꾸준히 줄었는데, 교육을 덜 받은 계층일수록 이런 현상은 심하다. 동시에 신문을 읽는 사람들의 평균 연령과 여성 독자의 비율은 증가했다.[2] 오늘날 신문을 읽는 사람들은 더 이상 종이를 고집하지 않으며 다양한 경로를 통해 지식을 습득한다. 평균적인 독자라면 신문을 집어 드는 순간 이미 주요 뉴스를 빠른 속도로 읽어 내리고 있을 것이다. 이런 일들의 영향으로 40–50년 동안 우리가 신문을 읽는 방법은 점진적으로 변해 왔으며, 신문도 거기에 대응하여 레이아웃 등 기사를 싣는 방식을 달리하고 있다. 사람들은 방 안에 앉아 이 세상에서 일어나는 온갖 일들을 섭렵하고 있으며, 굳이 세세한 사항까지 다 알 필요도 없다. 신문 독자들은 글을 이리저리 건너뛰며 읽으며, 다른 매체보다 더 선택적으로 글을 읽는다.[3] 이것이 신문의 글자 크기가 커진 이유인지 아닌지는 연구를 통해 밝혀져야 할 일이다. 어쩌면 한 줄에 들어가는 글자 수가 적어진 것은 흑백의 교차나 글자의 수직선, 곡선, 대각선의 리듬처럼 읽을 때 중요한 역할을 하는 요소들이 우리의 읽는 방식의 변화에 맞춰 조율된 것일 수도 있다.

2004년 말에는 몇몇 메이저 출판사들이 글자 크기를 약간 키우기 위해 페이퍼백 판형을 키우기 시작했다.[4] 그 배경에는 제2차 세계대전 이후 베이비 붐 시대에 태어난 사람들이 나이가 듦에 따라 시력이 나빠지기 시작했다는 사실이 놓여

있다(1980년대에도 비슷한 시도가 있었지만 시장에서 실패했다). 신문 독자의 평균 연령 증가 및 시력 감퇴가 여기에도 영향을 미쳤을 가능성이 있지만 그것이 유행을 일으킨 일차적인 이유는 아니라고 생각된다.

재미있는 점은 유럽에서는 미국만큼 글자 크기를 키우는 경향이 강하지 않았다는 것이다. 예를 들어 『슈투트가르터 차이퉁』(Stuttgarter Zeitung)에 쓰인 걸리버의 크기는 7.8포인트인데 비해 『USA 투데이』(USA Today)는 9.2포인트로 조판되어 있다.* 넓고 잘 정돈된 단으로 구성된 독일 신문은 거의 문학적으로 보인다. 미국 신문은 좀 더 북적이고, 가능한 한 작은 공간에 최대한 많은 내용을 담기 위한 디자인이며, 동시에 속독을 위한 배려도 되어 있다.

또한 『슈투트가르터 차이퉁』과 『USA 투데이』는 요즘처럼 글자를 다루기 쉬운 디지털 시대에 적용 방법에 따라 글꼴이 다양하게 해석될 여지를 보여 주는 좋은 예이다. 그만큼 실제로 두 신문은 달라 보인다.

신문에 대해 이야기하다 보면 떠오르는 해묵은 논쟁이 있다. 바로 '세리프와 산세리프'에 대한 논쟁이다. 둘 중 어느 유형의 기본 글꼴이 더 가독성이 좋은가에 대한 의문은 아직 정확한

iss vor knapp einem Jahr der Sta
it sieben Hausdurchsuchungsbef
hrenden Köpfen des Kreisverb
uchsal aufgetaucht war und „Unt
rte. Der Tipp war von ganz obe
en. Dem Stuttgarter Landesverba
nfstellige Geschäftsführergehälter
l, hohe Abfindungszusagen oder
rte Belege bei Zuschussabrechnu
fallen. Seit Monaten ziehen sich d

ate Hockey Association regular se
ered a concussion when hit by a pu
for the conference tournament. An
n the nets and won all three playof
Fighting Sioux reach the Frozen
ce, R.I., and run his record to 11-2
hring led the conference with a 1.9
rage and set a school record with
in Spiewak had a short-handed g

『슈투트가르터 차이퉁』(위)와 『USA 투데이』(아래).

* 다른 조건이 모두 같다면, 걸리버는 항상 대부분의 활자들보다 작은 크기로 사용할 수 있다. 타임스 10포인트로 조판된 텍스트와 걸리버 8.3포인트로 조판된 텍스트는 같은 크기로 보인다.

결론을 맺지 못하고 있으며 오늘날까지도 의문으로 남아 있다. 또한 이 진흙투성이 논쟁은 자주 이성적인 주장을 넘어 격한 감정 다툼으로 이어지기도 한다. 네덜란드 일간지 『트라우』(Trouw)의 독자들이 보여 준 반응은 여기에

commissie van drie rechters, zei Reno dat haar departement niet kon vaststellen of de betalingen die Brown van zijn zakenpartner Nolanda Hill heeft ontvangen van doen hebben met zijn ministersfunctie. Brown ontkent onoirbare handelingen te hebben gedaan en zegt dat de betalingen van Hill bedoeld wa-

『트라우』에 사용된 프루티거.

얼마나 주의 깊은 조사가 필요한지 알려 주는 좋은 사례다. 1986년 이오닉(Ionic, 1926)에서 프루티거로 글꼴을 바꾼 『트라우』는 전 지면을 산세리프체로 조판한 매우 진귀한 신문이 되었다. 바뀐 모습은 아름다웠지만 많은 독자들의 불평이 뒤따랐다. 무려 12년 후에도 잡음이 계속 이어지자 신문사는 더 이상 독자들의 불만을 무시할 수가 없었다. 구독자 수가 감소하고 있었던 것이다. 결국 『트라우』의 디자이너 에릭 테르라우는 결단을 내려 세리프가 있는 스위프트(Swift, 1985)로 글꼴을 다시 바꾸었고, 독자 수도 다시 늘어났다. 물론 이러한 구독자 증가는 단지 글꼴 변경만으로 얻어진 것은 아니고, 레이아웃과 신문의 편집 방향이 바뀌면서 더 심화된 측면도 공헌을 했다. 『트라우』는 이제 매우 깊이 있는 신문으로 거듭났다.[*]

　『트라우』의 독자들이 왜 그렇게 산세리프체를 싫어했는지는 명확하지 않다. 아마 신문을 읽는 독자의 연령층이 높아진 현상이 부분적인 요인으로 작용했을 수 있다. 하지만 신문 독자라는 것이 자고로 성별이나 나이, 교육 수준 등이 다양한 부류의 사람들로 구성된다는 점을 생각하면 그다지 만족스러운 이유는 아니다. 산세리프체에 대한 『트라우』 독자들의 불만은 매우 높고 명확했다. 일반적으로 신문이 전통적인 글꼴을 사용하는 마지막 보루라는

[*] 2005년과 2006년에 『트라우』는 네덜란드에서 독자 수가 증가한 유일한 신문이었다. 2005년에 이 신문은 타블로이드판으로 바뀌었다. 스위프트는 여전히 사용된다.

They were among the olives again, and the wood with its beauty and wildness had passed away. But as they climbed higher the country opened out, and there appeared, high on a hill to the right, Monteriano. The hazy green of the olives rose up to its walls, and it seemed to float in isolation between trees and sky, like some fantastic ship city of a dream.

They were among the olives again, and the wood with its beauty and wildness had passed away. But as they climbed higher the country opened out, and there appeared, high on a hill to the right, Monteriano. The hazy green of the olives rose up to its walls, and it seemed to float in isolation between trees and sky, like some fantastic ship city of a dream.

프루티거(위)와 스위프트(아래).

점도 일정 부분 수긍할 만하지만 이것도 모든 것을 설명해 주지는 않는다. 『트라우』의 사례를 통해 적어도 아주 많은 텍스트 덩어리를 빠르게 읽는 데는 세리프체가 산세리프체보다 낫다고 말할 수 있을까? 하지만 그렇다 해도 확실한 증거는 없다.

똑같은 글을 세리프가 있는 글꼴과 없는 글꼴 두 가지로 조판한 후 서로 비교해 보면 어떨까. 최대한 시각적으로 같은 크기와 글자사이를 주고 말이다. 보다시피 산세리프체로 조판한 글의 가독성은 의심의 여지가 없다. 하지만 세리프로 조판된 글줄이 어딘가 좀 더 나아 보인다. 세리프는 단어나 글줄이 모였을 때의 모양을 더 좋게 만들어 주는 것 같다. 산세리프체로 조판된 텍스트는 이에 비하면 조금 느슨해 보이고 글줄의 수평적 구조를

brightness brightness

brightness brightness

간섭하는 수직적 움직임을 만들어 내는 듯하다. 이런 차이는 숙련된
독자보다 초보자에게 더 중요할 것이다. 또한 글을 빨리 읽어야
하거나, 오랫동안 관심을 집중할 필요가 있거나, 주제가 어려울
경우에는 숙련된 독자에게도 이런 점이 영향을 끼칠 수 있다.
독자의 주의를 집중시키는 데 있어 세리프는 일종의 안전망과 같은
역할을 하는 듯하다.

이런 간단한 시험에서도 이러한 차이가 드러난다면 지금까지
산세리프의 판독성에 관해 수행되었던 모든 연구들은 무언가를
빼먹은 것은 아닐까?

우리의 눈동자가 정확하게 볼 수 있는 부분은 매우 제한되어
있고 망막의 바깥 부분으로
갈수록 글자들이 흐릿하게
보인다면, 우리의 시각장
외곽에 존재하는 그 흐릿한
문자들이 만약 어센더와
디센더 같은 요소를
갖고 있어 더 명확하게
식별된다면 읽기가 더 쉬울

수도 있다. 즉 세리프의 유무에 따른 가독성을 연구할 때는 우리
눈의 부중심와 부분이 어떻게 글자를 인식하는지 좀 더 깊이
연구할 필요가 있다.

산세리프체는 세리프체보다 훨씬 모양이 단순하기 때문에
글을 익히는 사람들에게 이상적으로 여겨지기도 한다. 의문은
이것이다. 과연 이것이 맞는 말일까? 산세리프체 폰트에서 b, d,

173

p, q는 방향만 서로 다를 뿐 모양은 동일하다. n과 u도 사실상 같으며 대문자 I와 소문자 l도 별로 차이가 없다.(I가 대개 약간 두껍고 종종 짧게 디자인된다.) 세리프는 각 글자의 특징을 더욱 두드러지게 하며 따라서 글자를 더 쉽게 구분할 수 있게 해 준다. 이는 읽기를 배우는 사람들에게 도움이 된다. 헤릿 노르트제이는 이 점에 주목하고 우리가 아이들에게 산세리프체를 가르치는 것이 실수가 아닌지 의문을 표했다.[5] 철저한 연구 결과가 나올 때까지 아직 결론은 이르지만 말이다.

우리가 앞서 보았듯 오늘날 산세리프체는 도로 표지판에 매우 일반적으로 사용되고 있다.

그렇다면 영국 공항에 쓰이는 그 많은 표지판이나 프랑스 도로 표지판들이 모두 잘못됐다는 말인가? 연구에 따르면 적어도 프루티거는 영국 공항의 표지판에 사용된 폰트보다 조금 더 가독성이 높다고 한다.[6] 하지만 이 때문에 표지판을 교체할 정도의 차이는 아니다. 아마 우리는

글래스고 공항.

더 잘 기능하는 세리프체를 찾거나 개발할 수도 있을 것이다. 산세리프체가 도로 표지판에서 유리한 사실은 세리프체보다 공간을 절약할 수 있다는 점이다. 텍스트의 길이와 활용 가능한 공간이 자주 충돌하는 도로 표지판에서 한 줄에 더 많은 글자를 집어넣을 수 있다는 점은 확실히 무시할 수 없다.

세리프 전쟁의 현재 상황은 어떨까? 이 논쟁은 여전히 유효한 이슈이지만 오늘날 타이포그래퍼들은 여기에 대해 그리 많이 고민하지는 않는다. 어쨌거나 긴 글의 경우 모든 텍스트를 산세리프체로 조판하는 것은 여전히 대세가 아니다. 책과 신문에는 제목이나 짧은 글을 제외하고는 아직 잘 쓰이지 않는 것이다.

반면 컴퓨터 화면이나 통신문, 광고, 상품 카탈로그, 잡지와 도로
표지판에는 산세리프체가 넘쳐난다.

이런 와중에 세리프는 개인적인 변덕의 희생양으로 전락해
버렸다. 한쪽에 전통적인 방식의 세리프 글꼴들이 있고 다른
한쪽에 산세리프 글꼴들이 있다면 그 중간에 해당하는 세미 세리프,
혹은 세미 산세리프 폰트들이 등장한 것이다. 오틀 아이허의
로티스(Rotis, 1989)나 뤼카스 더흐로트의 더믹스(TheMix,
1994)가 그 예다. 때를 만난 이론가들의 이론을 펴기 위한 무기로
세리프가 사용되지 않는 한, 이들 글꼴에서 세리프는 인식 기능을
가지지 않는다. 이러한 세미 세리프 글꼴들이 과연 어떤 기능에
부합할지도 전혀 모르겠다. 그들의 유일한 목적은 장식이다.
산세리프체가 처음 제자리를 찾아갈 때 바리케이드를 치던
사람들이 세리프는 장식 이외에는 아무것도 아니라고 했던 주장이
생각난다.

abcdefghijklmnopqrstuvwxyz
ABCDEFGHIJKLMNOPQRSTUVWXYZ

더믹스

abcdefg
hijklmn
opqrstu
vwxyz

abcdefghijkl
mnopqrstuvw
xyzABCDEFG
HIJKLMNOPQ
RSTUVWXYZ
1234567890
.,:;?!-('–')€@

abcdefghijklmnopq
rstuvwxyzßfiflABC
DEFGHIJKLMNOPQ
RSTUVWXYZ12345
67890-.,:;?!()''/[–]§†€
&@%$£¥¿¡«»""…*Æ
ÁÀÂÄÃÅÉÈÊËÍÌÎÏÑ
ŒØÓÒÔÖÕÇÚÙÛÜ
æáàâäãåçéèêëñíìîïœ
øóòôöõúùûü—

abcdefghijklmnopqrstuvwxyzßfifl
ABCDEFGHIJKLMNOPQRSTUVWXYZ
1234567890-.,:;?!()''/[–]§†€&@%$£¥¿¡«»""…*
ÆÁÀÂÄÃÅÉÈÊËÍÌÎÏÑŒØÓÒÔÖÕÇÚÙÛÜ
æáàâäãåçéèêëñíìîïœøóòôöõúùûü–
abcdefghijklmnopqrstuvwxyzßfifl
ABCDEFGHIJKLMNOPQRSTUVWXYZ
*1234567890-.,:;?!()''/[–]§†€&@%$£¥¿¡«»""…**
ÆÁÀÂÄÃÅÉÈÊËÍÌÎÏÑŒØÓÒÔÖÕÇÚÙÛÜ
æáàâäãåçéèêëñíìîïœøóòôöõúùûü–
abcdefghijklmnopqrstuvwxyzßfifl
ABCDEFGHIJKLMNOPQRSTUVWXYZ
1234567890-.,:;?!()''/[–]§†€&@%$£¥¿¡«»""…
ÆÁÀÂÄÃÅÉÈÊËÍÌÎÏÑŒØÓÒÔÖÕÇÚÙÛÜ
æáàâäãåçéèêëñíìîïœøóòôöõúùûü–
ABCDEFGHIJKLMNOPQRSTUVWXYZSSFIFL
ABCDEFGHIJKLMNOPQRSTUVWXYZ
1234567890-.,:;?!()''/[–]§†€&@%$£¥¿¡«»""…*
ÆÁÀÂÄÃÅÉÈÊËÍÌÎÏÑŒØÓÒÔÖÕÇÚÙÛÜ
ÆÁÀÂÄÃÅÇÉÈÊËÑÍÌÎÏŒØÓÒÔÖÕÚÙÛÜ–

abcdefghijklmnopqrstuvwxyzßfiflABCDEFGHIJKLMNOPQRSTU
VWXYZ1234567890-.,:;?!()''/[–]§†€&@%$£¥¿¡«»""…ˇÆÁÀÂÄÃÅÉÈÊ
ÎÍÏÑŒØÓÒÔÖÕÇÚÙÛÜæáàâäãåçéèêëñíîïïœøóòôöõúùûü—
*abcdefghijklmnopqrstuvwxyzßfiflABCDEFGHIJKLMNOPQRSTU
VWXYZ1234567890-.,:;?!()''/[–]§†€&@%$£¥¿¡«»""…ˇÆÁÀÂÄÃÅÉÈÊ
ÎÍÏÑŒØÓÒÔÖÕÇÚÙÛÜæáàâäãåçéèêëñíîïïœøóòôöõúùûü—*
ABCDEFGHIJKLMNOPQRSTUVWXYZSSFIFLABCDEFGHIJKLMNOPQRSTU
VWXYZ1234567890-.,:;?!()''/[–]§†€&@%$£¥¿¡«»""…*ÆÁÀÂÄÃÅÉÈÊ
ÎÍÏÑŒØÓÒÔÖÕÇÚÙÛÜÆÁÀÂÄÃÅÇÉÈÊËÑÍÎÏÏŒØÓÒÔÖÕÚÙÛÜ—
abcdefghijklmnopqrstuvwxyzßfiflABCDEFGHIJKLMNOPQRSTU
VWXYZ1234567890-.,:;?!()''/[–]§†€&@%$£¥¿¡«»""…*ÆÁÀÂÄÃÅÉÈÊ
ÎÍÏÑŒØÓÒÔÖÕÇÚÙÛÜæáàâäãåçéèêëñíîïïœøóòôöõúùûü—
*abcdefghijklmnopqrstuvwxyzßfiflABCDEFGHIJKLMNOPQRSTU
VWXYZ1234567890-.,:;?!()''/[–]§†€&@%$£¥¿¡«»""…ˇÆÁÀÂÄÃÅÉÈÊ
ÎÍÏÑŒØÓÒÔÖÕÇÚÙÛÜæáàâäãåçéèêëñíîïïœøóòôöõúùûü—
ABCDEFGHIJKLMNOPQRSTUVWXYZSSFIFLABCDEFGHIJKLMNOPQRSTU
VWXYZ1234567890-.,:;?!()''/[–]§†€&@%$£¥¿¡«»""…*ÆÁÀÂÄÃÅÉÈÊ
ÎÍÏÑŒØÓÒÔÖÕÇÚÙÛÜÆÁÀÂÄÃÅÇÉÈÊËÑÍÎÏÏŒØÓÒÔÖÕÚÙÛÜ—
abcdefghijklmnopqrstuvwxyzßfiflABCDEFGHIJKLMNOPQRSTU
VWXYZ1234567890-.,:;?!()''/[–]§†€&@%$£¥¿¡«»""…*ÆÁÀÂÄÃÅÉÈÊ
ÎÍÏÑŒØÓÒÔÖÕÇÚÙÛÜæáàâäãåçéèêëñíîïïœøóòôöõúùûü—
*abcdefghijklmnopqrstuvwxyzßfiflABCDEFGHIJKLMNOPQRSTU
VWXYZ1234567890-.,:;?!()''/[–]§†€&@%$£¥¿¡«»""…*ÆÁÀÂÄÃÅÉÈÊ
ÎÍÏÑŒØÓÒÔÖÕÇÚÙÛÜæáàâäãåçéèêëñíîïïœøóòôöõúùûü—
ABCDEFGHIJKLMNOPQRSTUVWXYZSSFIFLABCDEFGHIJKLMNOPQRSTU
VWXYZ1234567890-.,:;?!()''/[–]§†€&@%$£¥¿¡«»""…*ÆÁÀÂÄÃÅÉÈÊ
ÎÍÏÑŒØÓÒÔÖÕÇÚÙÛÜÆÁÀÂÄÃÅÇÉÈÊËÑÍÎÏÏŒØÓÒÔÖÕÚÙÛÜ—
abcdefghijklmnopqrstuvwxyzßfiflABCDEFGHIJKLMNOPQRSTU
VWXYZ1234567890-.,:;?!()''/[–]§†€&@%$£¥¿¡«»""…*ÆÁÀÂÄÃÅÉÈÊ
ÎÍÏÑŒØÓÒÔÖÕÇÚÙÛÜæáàâäãåçéèêëñíîïïœøóòôöõúùûü—
*abcdefghijklmnopqrstuvwxyzßfiflABCDEFGHIJKLMNOPQRSTU
VWXYZ1234567890-.,:;?!()''/[–]§†€&@%$£¥¿¡«»""…*ÆÁÀÂÄÃÅÉÈÊ
ÎÍÏÑŒØÓÒÔÖÕÇÚÙÛÜæáàâäãåçéèêëñíîïïœøóòôöõúùûü—
ABCDEFGHIJKLMNOPQRSTUVWXYZSSFIFLABCDEFGHIJKLMNOPQRSTU
VWXYZ1234567890-.,:;?!()''/[–]§†€&@%$£¥¿¡«»""…*ÆÁÀÂÄÃÅÉÈÊ
ÎÍÏÑŒØÓÒÔÖÕÇÚÙÛÜÆÁÀÂÄÃÅÇÉÈÊËÑÍÎÏÏŒØÓÒÔÖÕÚÙÛÜ—

abcdefghijklmnopqrstuvwxyzßfiflABCDEFGHIJKLMNOPQRSTUVWXYZ1234567890-.,:;?!()''
–§†€&@%$£¿¡«»""''ÆÁÀÂÄÃÅÉÈÊËÍÌÎÏÑŒÓÒÔÖÕÇÚÙÛÜæáàâäãåçéèêëíìîïñœóòôöõúùûü—
abcdefghijklmnopqrstuvwxyzßfiflABCDEFGHIJKLMNOPQRSTUVWXYZ1234567890-.,:;?!()''
–§†€&@%$£¿¡«»""''ÆÁÀÂÄÃÅÉÈÊËÍÌÎÏÑŒÓÒÔÖÕÇÚÙÛÜæáàâäãåçéèêëíìîïñœóòôöõúùûü—
ABCDEFGHIJKLMNOPQRSTUVWXYZSSFIFLABCDEFGHIJKLMNOPQRSTUVWXYZ1234567890-.,:;?!()''
–§†€&@%$£¿¡«»""''ÆÁÀÂÄÃÅÉÈÊËÍÌÎÏÑŒÓÒÔÖÕÇÚÙÛÜÆÁÀÂÄÃÅÇÉÈÊËÑÍÌÎÏŒÓÒÔÖÕÚÙÛÜ—
abcdefghijklmnopqrstuvwxyzßfiflABCDEFGHIJKLMNOPQRSTUVWXYZ1234567890-.,:;?!()''
–§†€&@%$£¿¡«»""''ÆÁÀÂÄÃÅÉÈÊËÍÌÎÏÑŒÓÒÔÖÕÇÚÙÛÜæáàâäãåçéèêëíìîïñœóòôöõúùûü—
abcdefghijklmnopqrstuvwxyzßfiflABCDEFGHIJKLMNOPQRSTUVWXYZ1234567890-.,:;?!()''
–§†€&@%$£¿¡«»""''ÆÁÀÂÄÃÅÉÈÊËÍÌÎÏÑŒÓÒÔÖÕÇÚÙÛÜæáàâäãåçéèêëíìîïñœóòôöõúùûü—
ABCDEFGHIJKLMNOPQRSTUVWXYZSSFIFLABCDEFGHIJKLMNOPQRSTUVWXYZ1234567890-.,:;?!()''
–§†€&@%$£¿¡«»""''ÆÁÀÂÄÃÅÉÈÊËÍÌÎÏÑŒÓÒÔÖÕÇÚÙÛÜÆÁÀÂÄÃÅÇÉÈÊËÑÍÌÎÏŒÓÒÔÖÕÚÙÛÜ—
abcdefghijklmnopqrstuvwxyzßfiflABCDEFGHIJKLMNOPQRSTUVWXYZ1234567890-.,:;?!()''
–§†€&@%$£¿¡«»""''ÆÁÀÂÄÃÅÉÈÊËÍÌÎÏÑŒÓÒÔÖÕÇÚÙÛÜæáàâäãåçéèêëíìîïñœóòôöõúùûü—
abcdefghijklmnopqrstuvwxyzßfiflABCDEFGHIJKLMNOPQRSTUVWXYZ1234567890-.,:;?!()''
–§†€&@%$£¿¡«»""''ÆÁÀÂÄÃÅÉÈÊËÍÌÎÏÑŒÓÒÔÖÕÇÚÙÛÜæáàâäãåçéèêëíìîïñœóòôöõúùûü—
ABCDEFGHIJKLMNOPQRSTUVWXYZSSFIFLABCDEFGHIJKLMNOPQRSTUVWXYZ1234567890-.,:;?!()''
–§†€&@%$£¿¡«»""''ÆÁÀÂÄÃÅÉÈÊËÍÌÎÏÑŒÓÒÔÖÕÇÚÙÛÜÆÁÀÂÄÃÅÇÉÈÊËÑÍÌÎÏŒÓÒÔÖÕÚÙÛÜ—
abcdefghijklmnopqrstuvwxyzßfiflABCDEFGHIJKLMNOPQRSTUVWXYZ1234567890-.,:;?!()''
–§†€&@%$£¿¡«»""''ÆÁÀÂÄÃÅÉÈÊËÍÌÎÏÑŒÓÒÔÖÕÇÚÙÛÜæáàâäãåçéèêëíìîïñœóòôöõúùûü—
abcdefghijklmnopqrstuvwxyzßfiflABCDEFGHIJKLMNOPQRSTUVWXYZ1234567890-.,:;?!()''
–§†€&@%$£¿¡«»""''ÆÁÀÂÄÃÅÉÈÊËÍÌÎÏÑŒÓÒÔÖÕÇÚÙÛÜæáàâäãåçéèêëíìîïñœóòôöõúùûü—
ABCDEFGHIJKLMNOPQRSTUVWXYZSSFIFLABCDEFGHIJKLMNOPQRSTUVWXYZ1234567890-.,:;?!()''
–§†€&@%$£¿¡«»""''ÆÁÀÂÄÃÅÉÈÊËÍÌÎÏÑŒÓÒÔÖÕÇÚÙÛÜÆÁÀÂÄÃÅÇÉÈÊËÑÍÌÎÏŒÓÒÔÖÕÚÙÛÜ—
abcdefghijklmnopqrstuvwxyzßfiflABCDEFGHIJKLMNOPQRSTUVWXYZ1234567890-.,:;?!()''
–§†€&@%$£¿¡«»""''ÆÁÀÂÄÃÅÉÈÊËÍÌÎÏÑŒÓÒÔÖÕÇÚÙÛÜæáàâäãåçéèêëíìîïñœóòôöõúùûü—
abcdefghijklmnopqrstuvwxyzßfiflABCDEFGHIJKLMNOPQRSTUVWXYZ1234567890-.,:;?!()''
–§†€&@%$£¿¡«»""''ÆÁÀÂÄÃÅÉÈÊËÍÌÎÏÑŒÓÒÔÖÕÇÚÙÛÜæáàâäãåçéèêëíìîïñœóòôöõúùûü—
abcdefghijklmnopqrstuvwxyzßfiflABCDEFGHIJKLMNOPQRSTUVWXYZ1234567890-.,:;?!()''
–§†€&@%$£¿¡«»""''ÆÁÀÂÄÃÅÉÈÊËÍÌÎÏÑŒÓÒÔÖÕÇÚÙÛÜæáàâäãåçéèêëíìîïñœóòôöõúùûü—
abcdefghijklmnopqrstuvwxyzßfiflABCDEFGHIJKLMNOPQRSTUVWXYZ1234567890-.,:;?!()''
–§†€&@%$£¿¡«»""''ÆÁÀÂÄÃÅÉÈÊËÍÌÎÏÑŒÓÒÔÖÕÇÚÙÛÜæáàâäãåçéèêëíìîïñœóòôöõúùûü—
abcdefghijklmnopqrstuvwxyzßfiflABCDEFGHIJKLMNOPQRSTUVWXYZ1234567890-.,:;?!()''
–§†€&@%$£¿¡«»""''ÆÁÀÂÄÃÅÉÈÊËÍÌÎÏÑŒÓÒÔÖÕÇÚÙÛÜæáàâäãåçéèêëíìîïñœóòôöõúùûü—
abcdefghijklmnopqrstuvwxyzßfiflABCDEFGHIJKLMNOPQRSTUVWXYZ1234567890-.,:;?!()''
–§†€&@%$£¿¡«»""''ÆÁÀÂÄÃÅÉÈÊËÍÌÎÏÑŒÓÒÔÖÕÇÚÙÛÜæáàâäãåçéèêëíìîïñœóòôöõúùûü—
abcdefghijklmnopqrstuvwxyzßfiflABCDEFGHIJKLMNOPQRSTUVWXYZ1234567890-.,:;?!()''
–§†€&@%$£¿¡«»""''ÆÁÀÂÄÃÅÉÈÊËÍÌÎÏÑŒÓÒÔÖÕÇÚÙÛÜæáàâäãåçéèêëíìîïñœóòôöõúùûü—
abcdefghijklmnopqrstuvwxyzßfiflABCDEFGHIJKLMNOPQRSTUVWXYZ1234567890-.,:;?!()''
–§†€&@%$£¿¡«»""''ÆÁÀÂÄÃÅÉÈÊËÍÌÎÏÑŒÓÒÔÖÕÇÚÙÛÜæáàâäãåçéèêëíìîïñœóòôöõúùûü—
abcdefghijklmnopqrstuvwxyzßfiflABCDEFGHIJKLMNOPQRSTUVWXYZ1234567890-.,:;?!()''
–§†€&@%$£¿¡«»""''ÆÁÀÂÄÃÅÉÈÊËÍÌÎÏÑŒÓÒÔÖÕÇÚÙÛÜæáàâäãåçéèêëíìîïñœóòôöõúùûü—
abcdefghijklmnopqrstuvwxyzßfiflABCDEFGHIJKLMNOPQRSTUVWXYZ1234567890-.,:;?!()''
–§†€&(α%$£¿¡«»""''ÆÁÀÂÄÃÅÉÈÊËÍÌÎÏÑŒÓÒÔÖÕÇÚÙÛÜæáàâäãåçéèêëíìîïñœóòôöõúùûü—
abcdefghijklmnopqrstuvwxyzßfiflABCDEFGHIJKLMNOPQRSTUVWXYZ1234567890-.,:;?!()''
–§†€&(α%$£¿¡«»""''ÆÁÀÂÄÃÅÉÈÊËÍÌÎÏÑŒÓÒÔÖÕÇÚÙÛÜæáàâäãåçéèêëíìîïñœóòôöõúùûü—

ABCDEFGHIJKLMNOPQRSTUVWXYZ

181

레퍼토리

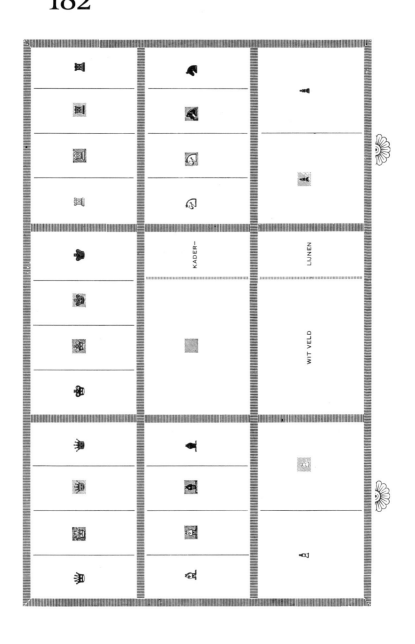

KADER-

LIJNEN

WIT VELD

네덜란드 고우다의 코흐 앤드 크누텔사에서 체스용으로 사용하던 활자(1950).

183

무언가를 적는 데 스물여섯 자의 알파벳만으로 충분하다는 생각은 매우 오랫동안 고수되어 왔다.* 물론 인간의 생각과 무한한 정보를 그렇게 적은 문자로 표현할 수 있다면 참 행운이겠지만, 사실은 그렇지 않다. 알파벳은 광범위한 언어를 수용하고 기록할 수 있는 매우 유연한 문자 세트이지만 때에 따라서는 다양한 요소가 추가되기도 한다. 한 예로 덴마크어에서 사용하는 å, æ, ø나 네덜란드어에서 사용하는 ij를 들 수 있다.(ij가 단순히 두 문자를 결합한 것인지 27번째 알파벳인지에 대해서는 논란이 있다.) 프랑스어나 폴란드어, 체코어에서도 다양한 발음 구별 부호가 필요하다.

많지는 않지만 알파벳 수를 줄이려고 시도한 사람들도 있었다. 피에르 디 쉴로는 1995년 프랑스어를 표기하기 위해 열여섯 개의 문자로 된 실험적인 알파벳을 고안하기도 했다.

프랑스어에서는 발음이 같거나 비슷함에도 불구하고 다르게 쓰는

> Oɴ ɴe þa serieu, kan on a di-sed an.
> On n'est pas sérieu, quand on a dix-sept ans.
> - Uɴ þo soir, ƒoin de þok e de la liɴɴoɴade,
> - Un beau soir, foin des bocks et de la limonade,
> de kaƒe daþageur so lusdre sekladaɴ?
> Des cafés tapageurs aux lustres éclatants!
> - Oɴ va sou le diieul ver de la þroɴɴade.
> - On va sous les tilleuls verts de la promenade.

피에르 디 쉴로의 신테티크(Sintetik).

경우가 많다는 게 그의 생각이었다.(이와 반대로 영어에서는 글자가 결합하는 방식이나 앞뒤에 어떤 글자가 오느냐에 따라 같은 문자가 매우 다양한 방식으로 발음된다.) 하지만 우리가 사용하는 알파벳이 비록 다른 언어를 수용하기 위해 추가 문자나 악센트 기호에

* 한 예로 2004년 7월 17, 18일 자 『인터내셔널 헤럴드 트리뷴』에 앤드루 솔로몬이 쓴 「독서의 위기. 미국 책의 말로」라는 기사에는 이런 말이 있다. "글쓰기의 은유적 특성–종이에 26개의 모양들을 재배열하는 것으로 많은 것이 표현될 수 있다는 사실–은 완전한 유전 암호는 네 개의 염기로 구성된다는 개념만큼이나 흥미진진하다."

의지한다 해도, 그 기본적인 사용법만 안다면 적어도 알파벳을
사용하는 모든 언어에 쉽게 접근하게 해 주는 것이 사실이다. 디
쉴로의 주장도 일리는 있지만 그걸 사용하기 위해서는 알파벳을
완전히 새로 배워야 하고, 다른 언어에 적용하기에도 무리가
따른다. 사실 프랑스어는 상대적으로 알파벳을 사용하는 다른 나라
사람들이 그렇게 쉽게 접근할 수 없는 언어이기도 하다.

생각해 보면 다양한 언어를 위한 새로운 문자 세트를
디자인하는 것이 불가능해지는 않아 보인다. 지금 사용하는
알파벳보다 훨씬 다양한 언어의 발음을 표현할 수 있고, 똑같은
문자가 하나 이상의 발음에 사용되지도 않는 그런 문자 말이다.
많은 한계를 갖고 있음에도 불구하고 현재의 알파벳이 실제로
얼마나 잘 작동하고 있는지 보면, 또 우리가 그걸 얼마나 능숙하게
사용하고 있는지 생각해 보면 놀랍다. 그러나 역시 스물여섯 개의
문자로는 턱없이 부족하다.

타자기는 제한된 문자로도 그럭저럭 문제없이 사용할 수
있음을 입증해 주는 확실한 사례이다. 타자기는 19세기 후반
나타나서 20세기 후반 컴퓨터에 자리를 내주기까지 100년 이상
사용되었다. 전통적인 타자기(쿼티 배열의 유니버설 키보드)에서
우리는 마흔네 개의 키와 시프트 키, 스페이스 바로 모두 여든여덟
개의 문자를 표현할 수 있다. 글의 일부를 강조하기 위해 대문자나
밑줄, 글자사이(혹은 이들의 조합)를 사용할 수 있으며 두 가지
색의 잉크 리본을 넣을 수도 있다.

글을 적을 때 우리는 소문자 스물여섯 개를 가장 많이
사용하지만 문장의 첫 부분 또는 고유명사를 표시하기 위해서는
대문자를 사용한다. 숫자도 필요하고 다양한 구두점과 특수
문자들도 필요하다.(어떤 타자기에는 2부터 9까지의 숫자 키만
있었다. 1과 0은 소문자 i와 대문자 O를 사용했다.) 또한 이것으로도
충분치 않다.

하나의 글꼴 세트를 위해 유럽의 글꼴 디자이너들은 200개
이상의 글자를 만들어야 한다. 이탤릭체와 볼드체도 필요하고
작은대문자 및 올드스타일 숫자들도 필요하다. 그 밖의 것들도

185

모두 추가하면 일상적인 타이포그래피 업무를 수행하는 데만
700개 이상의 글자가 필요해진다. 장 제목이나 캡션, 중간 제목,
기타 특수한 용도에 활용되는 것들을 생각하면 세미볼드, 엑스트라
볼드는 물론이고 다양한 굵기의 글자도 필요할 것이다. 이걸
세리프체와 산세리프체로 각각 만든다고 생각해 보라. 또 요즘에는
이 두 가지 글꼴만으로는 독자들이나 그래픽 디자이너들이나
약간 지루해하기 때문에 다른 폰트들을 주입할 필요가 있다.
헤드라인이나 재킷, 또는 특수한 경우에 사용할 수 있는 평범하지
않은 두세 벌의 (각각 세리프체와 산세리프체로 된) 글자체들.
너무 많은 것처럼 들리겠지만 사실 이것만 해도 별로 사치스러운
것이 아니다. 또한 이들 글자는 실제로는 (독자에게 다양한 의미를
전달하기 위해) 다양한 크기로 사용될 것이기 때문에 디자이너들의
무기고에는 이보다 몇 배의 글자들이 들어 있는 셈이다.

결국 우리가 실제로 타이포그래피 업무를 수행하기 위해서는
수천 개의 글자들이 필요하다. 이런 타이포그래피의 우주는 오랜
시간에 걸쳐 확장되어왔다. 예를 들어 작은대문자들은 16세기에
등장해 로만체와 함께 사용되기 시작했다.[1] 오랫동안 독립적인
글꼴로 존재해 온 이탤릭체는 16세기 전반부터 로만체와 함께
부차적인 활자로 사용되어 왔다.[2] 19세기에 로만체를 보완하기
위해 탄생한 볼드체는 처음에는 제목에 사용되었지만 시간이
흐르면서 본문에도 사용되었다.[3] 18세기 후반에는 영국의
건축가들이 초기 로만체를 복제해서 드로잉과 건물에 사용했는데,
이것이 첫 산세리프 인쇄 활자(1816)의 모델이 되었다.[4]

@ 부호는 전에는 영국 외의 유럽에서는 거의 쓰이지 않았지만
현재는 만국 공통으로 사용되고 있다. 더 최근에 선보인 새로운
얼굴로는 유로화 기호(€)가 있다. 슬프게도 많은 폰트들이 C를
변조해서 유로화를 만드는데, 이는 유로화의 정식 디자인 개념에
맞지 않는다. 최근에 문자 세계로 진입한 다른 것으로 이모티콘도
있다. 초기에는 몇몇 구두점을 결합해서 이모티콘을 표현했지만
요즘에는 완전한 픽토그램 형태로 사용되는 일이 잦아졌다.

물음표가 문장 중간에 올 경우 밑점을 마침표 대신 쉼표로

바꾸자는 제안도 있었지만 받아들여지지 않았다.[5] 좋은 생각이긴 했지만 사람들의 오래된 습관을 바꾸기가 쉽지 않았던 것이다. 그 습관이 얼마나 민감한지는 조사해 봐야겠지만 말이다. ¿쉼표를 뒤집어 인용 부호로 쓰듯이 스페인처럼 의문문을 시작할 때 물음표를 거꾸로 세워 문장 앞에 놓으면 어떨까? 딸이 아직 어렸을 때 책을 읽어 주다 보면 종종 문장 중간쯤 가서야 내가 잘못된 억양으로 문장을 시작했다는 것을 깨닫곤 했었다.

20세기로 접어들면서 글꼴들을 가족이라는 한 울타리로 묶는 유행이 시작되었다. 하나의 가족으로서 전체적인 특징은 공유하되 라이트에서 울트라 볼드까지 다양한 굵기, 세운 것과 누운 것, 평체와 장체, 음영이 있거나 장식을 위한 액세서리까지 달린 버전들이 여기에 포함되었다. 그 후에는 세리프체와 산세리프체가 결혼해 한 가족을 이뤘고 여기에 세미 세리프체까지 합류했다. 뤼카스 더흐로트의 시시스 가족(Thesis family, 1994)은 더산스, 더믹스와 더세리프(TheSans, TheMix, TheSerif)로 구성되어 있다. 이름에서 알 수 있듯 산세리프체와 세리프체, 그리고 그 혼합 버전을 모두 사용할 수 있다. 각각의 버전에는 라이트에서 울트라 볼드까지의 다양한 굵기, 로만체와 이탤릭체, 작은대문자 및 올드스타일 숫자가 있는 버전과 없는 버전 등등이 모두 구비되어 있다. 1994년에 이 가족에 포함된 폰트는 144개였으며, 그 후로는 더흐로트도 세는 걸 포기했다.[6] 후에 그는 타자기처럼 모든 글자가 같은 넓이로 된 모노스페이스 버전을 여기에(그리스어와 키릴어 버전도) 덧붙였다.

우리가 쓸 수 있는 문자의 수는 우리가 무엇을 쓰고 읽을지를 결정한다. 일반 대중에게는 문자와 문장부호만 있으면 어느 정도 해결할 수 있지만 세상에는 전문가를 위한 문자 세트들도 얼마든지 존재한다. 음성학이나 수학을 위한 기호는 물론이고 논리학, 기하학, 금속학, 전기회로도, 화학 및 전산 프로그래밍, 식물학, 기상학, 유전학, 천문학, 체스, 통화 기호 등 끝도 없다. 폰트 회사들의 글꼴 견본 및 카탈로그에는 크리스마스 심벌, 각종 경고 기호, 세탁법을 위한 픽토그램, 여행 가이드, 철도 시간표,

Nr.	6°	Nr.	8°	Nr.	10°	Nr.	12°
72 649		72 652		72 655		72 658	
72 650		72 653		72 656		72 659	
72 650		72 653		72 656		72 659	
72 651		72 654		72 657		72 660	
72 661		72 665		72 669		72 673	
72 662		72 666		72 670		72 674	
72 663		72 667		72 671		72 675	
72 664		72 668		72 672		72 676	

달의 위상 기호, H. 베르톨트사(1937년경).

지도 그리고 때로는 음악을 위한 부호들로 가득 차 있다. 벨기에의 항구도시 안트베르펜에 있는 플랑탱-모레투스 박물관에는 온갖 인쇄 자료들이 소장되어 있는데 1779년에 출간된 한 활자 견본집에는 전쟁 및 공성법을 다룬 문자들이 포함되어 있다.[7]

국제적으로 각국의 언어를 통일된 방법으로 표기할 수 있게 문자 코드를 정해 놓은 유니코드에는 방대한 양의 문자 정보가 저장되어 있다. 여기에는 라틴 문자 외에 키릴 문자, 그리스 문자, 아르메니아 문자, 가나, 데바나가리 문자(산스크리트어나 힌디어, 그 외 일부 인도어에 쓰이는 문자), 체로키 문자 등이 포함된다.

나는 개인적으로 19세기 초 영국의 기상학자 루크 하워드(1772–1864)가 개발한 구름 문자 세트를 무기고에 추가하고 싶다.[8] 그는 구름의 분류 체계를 세우고 권운이나 적운 같은 이름을 붙인 사람인데, 흥미롭게도 그가 만든 이 기호들은 글자의 기본 형태를 구축하는 것과 근본적으로 유사한 요소로 되어 있다. 변화무쌍한 모습으로 늘 내게 영감을 주는 구름들, 이것이 바로 내가 구름을 사랑하는 이유 가운데 하나다.

188

권운

적운

층운

권적운

권층운

층적운

적권층운, 혹은 비구름

189

공존

Rome in 663, the British Church o...
Church.

Unlike with the Italians, French...
Europeans, however, Latin had since...
tongue among Britons: most Latin-s...
more than 200 years earlier and the p...
isles were now Celtic and Germani...
sacred language that was completely...
lar languages. All instruction, includ...
in this special ecclesiastical Latin, f...
cial and intrusive tongue. Yet by t...
century the Venerable Bede (c. 6...
was producing works – histories, ...
tises, even an encyclopædia – con...
Latin-speaking countries, works...
highly respected.

At this time, in the seventh an...
in Ireland for slaying a scribe v...
bishop, so highly regarded we...
And in the illustrious 'Exeter...
derived from the eighth centur...
my name, useful to men; my na...
sacred in myself', to which the...

In the rest of Western Eur...
came slowly, with a discerni...
robust and diverse practice...
Rome. Here, literacy had rea...
barian invasions, fragmenta...
Roman educational practice...
trade, failure to maintain li...
German-speaking societies...
tors. German-speaking ...
example, had continued m...

191

작가들은 단어를 채집하고 그들을 사용해 문장을 짓는다. 짧은 구절도 나오고 긴 구절도 있으며 평균 길이의 문장으로 이뤄지기도 하고 가끔은 긴 단어들이 연이어 나오기도 한다. 이런 방식으로 논설문이나 보고서, 이야기들이 만들어진다. 작가들은 그들이 사용하는 단어의 풍요로움이나 구문법, 문장 구조를 통해 인정받는다. 그들은 사용하는 언어의 특징과 그것을 운용하는 자신만의 방식으로부터 발생하는 패턴을 창조해 낸다. 다루는 주제도, 특히 전문 용어가 존재하는 분야라면 이런 패턴을 형성하는 데 주요한 요인이 될 수 있다.

우리는 하나의 언어가 가진 패턴에서 자연스럽게 발생하는 규칙성을 찾을 수 있다. 언어마다 특정 글자나 단어들이 상대적으로 자주 조합되는 경향이 있기 때문이다. 이러한 경향은 한 개인보다는 그 언어를 사용하는 다수의 사람들이 보유한 습관에 의해 형성된다. 언어학자들은 이러한 습관들을 통해 규칙을 찾고 이를 기초로 문법을 세운다. 예외 없이 예외가 많은 문법들 말이다.

타이포그래퍼들 역시 언어에서 규칙성을 발견하고 이를 현명하게 이용해 왔다. 식자공이 손으로 금속 활자를 조판하던 시절, 개별 활자들은 해당 언어에서의 사용 빈도에 따라 제작 숫자가 정해졌다. 예를 들어 네덜란드어에서는 e, n, t가 자주 나오고 f, y, x, q는 별로 등장하지 않는다.(셜록 홈스 역시 『춤추는 사람』(The Dancing Men)에서 이러한 언어의 특성을 활용하여 사건을 푼 적이 있다. 춤추는 사람 모양으로 그려진 암호를 해독하기 위해 그는 암호에 가장 자주 등장하는 그림을 영어에서 제일 많이 사용되는 e로 바꾸는 식으로 순차적으로 해독해 나간다.) 이렇게 제작된 활자들은 역시 사용 빈도에 비례해 묶음으로 나뉘어 무게별로 인쇄소에 공급되었다. 식자공이 사용하는 활자 상자의 배열도 마찬가지다. e, n, a, t, o는 중간에 있는 큰 상자에 배치되고, 가장자리에 있는 그보다 작은 상자에는 f, y, x, q가 담기는 식이다. 많이 사용될수록 식자공의 손이 잘 닿는 곳에 배치되었다. 이런 전략에도 불구하고 특정 문자가 부족한 경우는 흔히 발생했다. 네덜란드 식자공이 사용하는 활자 상자를 가지고 영어를

조판한다고 생각해 보자. 아마 y가 가장 먼저 떨어져서, 이미 찍은
인쇄판을 분해해 y를 다시 회수해야 할 것이다.

언어마다 자주 사용하는 문자들이 다르기 때문에 활자
상자에 든 각 글자의 수나 배치는 달라진다. 마찬가지로 다른
언어로 조판된 글은 다른 패턴을 보인다. 똑같은 글꼴에 똑같은
크기와 글자사이, 글줄사이를 적용해도 언어가 달라지면 그들의
타이포그래피적 패턴은 다른 양상을 보인다. 특히 그 구조와
페이지의 '색'이 달라 보인다. 첫눈에 보기에는 글꼴 크기가 다른
것처럼 보일 수도 있다. 하지만 이는 언어 자체에 내재된 차이에서
오는 효과다.

Une forme d' écriture neutre, sans caractère national, est déjà presque une réalité. Le progrès technique tend vers une simplification et on admet déjà avec peine de disposer de cinq alphabets différents pour composer un simple texte: capitales, droites et cursives, bas de casse droites et cursives, petites capitales, Le télégraphe utilise des lignes directes à travers le monde entier, et des alphabets sont à l' étude qui pourront être lus par des machines automatique. Pour une expression vivante de notre temps, la technique oblige à un penser nouveau et exige des formes inédites.

The neutral type face, aloof from all national considerations, has already to some extent become reality. Simplicity is the goal of technical progress and there is hardly any warrant for using five different alphabets to set an ordinary text: capitals, roman and italic; lowercase, roman and italic, and small capitals. Direct lines right round the world are used for teleprinters, and alphabets are being evolved which can be read automatically by a machine. Technology compels us to think afresh and calls for new forms as a living expression of the age in which we live.

에밀 루더의 『타이포그래피』(1967)에서 발췌한 동일한 내용을 언어만 달리하고
하나의 글꼴(장송)을 사용해 거의 같은 낱말사이와 글줄사이로 조판한 모습.

타이포그래피는 정말로 언어의 또 다른 구현이며 또 다른
형태다. 그러나 타이포그래피의 패턴과 언어적 패턴 사이의 협업이
항상 부드럽게 이뤄지는 것은 아니다. 언어의 패턴은 유기적이다.
그것은 작가가 문장을 만들고 단어를 빼거나 넣으면서 다듬어
나가는 과정에 따라 자라고 변화한다. 변덕스러운 언어의 패턴과
비교하면 타이포그래피 패턴은 질서와 체계로 가득 차 있다. 문장의
길이와 상관없이 글들은 같은 길이의 글줄에 나눠서 배치된다.
언어적 관점에서 글줄의 끝에 도달하는 순간 한 단어나 문장이

나뉘는 것은 임의적이며 별다른 의미가 없지만, 타이포그래퍼에게
이는 정해진 글줄 길이에 따라 심사숙고해서 정해야 하는 성질의
작업이다.

글을 배우는 어린아이에게 언어의 패턴과 타이포그래피의
패턴은 종종 일치한다. 예를 들어 어린아이용 교과서들은 문장들이
짧고 단순하기 때문에 가로로 넓은 판형에 인쇄하면 한 줄에
하나의 문장을 모두 집어넣을 수 있다. 이와 대조적으로 신문의
헤드라인들은 논리적으로 알맞은 곳에서 문장이 끊어지도록
하는 것이 목표가 될 것이다. 예를 들어 쉼표 뒤 같은 곳 말이다.
사실 신문 헤드라인은 적당한 곳에서 끊기 위해 공간에 맞춰 다시
작성되는 경우도 흔하다. 그러나 대부분의 글은 적절한 처리를 통해
타이포그래피의 패턴에 맞출 수 있다.

신문의 본문은 글줄이 짧기 때문에 타이포그래피와 언어
사이에 자주 긴장이 일어나고, 그 결과 낱말사이가 너무 넓어지는
경우가 발생한다. 글자 크기를 작게 하면 더 많은 글자를 한 줄에
집어넣을 수 있어서 이를 피할 수 있지만 독자들이 싫어할 게
뻔하기 때문에 해결책이 될 수 없다. 요즘에는 소프트웨어들이
똑똑해져서 이런 문제를 조정해 주기도 한다. 이들을 사용하면
글자들을 아주 미세하게 넓히거나 글자사이를 넓히거나 글자
크기를 아주 조금 키울 수도 있고, 반대로 글자들을 눈에 띄지 않을
정도로 작게 하거나 좁히거나 글자사이를 줄이는 것도 가능하다.
단순하게 글자사이만 줄이는 것보다 여러 가지 방법을 한꺼번에
사용하는 쪽이 독자들을 속이기는 더 쉽다.

이러한 방법들에도 불구하고 원하는 곳에서 단어를 끊지
못하는 문제는 여전히 남는다. 우리에게는 지켜야 할 규율들이 있기
때문이다. 몇몇 사람들은 단어 끊는 문제에 있어 임의적인 방법을
사용하는 데 찬성하기도 한다. 예를 들어 글줄 공간을 조정하는
데 도움이 된다면 세 글자로 된 and 대신에 &를 써도 무방하다고
여기는 사람들이 있다.[1] 하지만 언어와 타이포그래피는 그들이 늘
그래 왔듯이 약간의 긴장 관계를 이루며 공존해 나가야 한다.

글꼴 디자이너들은 타이포그래피 패턴의 완성도를 높이기

위해 많은 노력을 기울여 왔다. 앞서 본 것처럼 글자의 사이나 안쪽 공간을 살짝 비틀어서 균등하게 보이도록 하는 것도 그 예이다. 그러나 언어의 불예측성은 언제나 일을 어렵게 만든다. "Prisras på lyxvillor"(호화 빌라 가격 할인)이라는 구절을 살펴보자. 이는 한 스웨덴 신문에 실제로 등장한 헤드라인이다. yxv가 ill와 바로 연이어 나오는 이런 무시무시한 광경과 마주치면 당신은 그냥 기권해야 한다. 글자 사이의 공간을 적절히 그리고 균등하게 줄 방법이 없는 것이다. 이런 단어는 아예 쓰지 말라고 이야기할 수도 없다. 하지만 적어도 새로운 글꼴을 선보일 때 라틴어 같은 언어를 고르는 정도의 선택권은 디자이너에게 있다. 실제로 라틴어는 종교와 과학 분야에서 많이 사용되는 언어이기도 하다. 라틴어에는 i, m, n, u가 매우 자주 등장하고 어센더와 디센더도 적게 나오기 때문에 매우 규칙성이 높다. 따라서 라틴어로 텍스트를 조판하면 자동적으로 좋아 보이는 경향이 있다.

　　스웨덴에서 사용하는 골치 아픈 단어의 문제는 글자의 대각선을 수정하는 방식으로 해결할 수도 있다. w와 y가 자주 붙어 나오는 폴란드어에서도 이 방법은 효과가 있다. 물론 이는 비전통적인 방식이고 다른 언어에는 사용할 수 없는 방법이다. 그보다는 세리프를 줄이거나 글자의 속공간을 조심스럽게 조정하는 것처럼 덜 극단적인 방법으로 v, w, y 같은 문자들의 양쪽 틈을 줄이는 것이 훨씬 합리적인 방식일 것이다.

A. J. 폴타브스키가 디자인한 앤티크바 폴타브스키에고(Poltawskiego)의 w와 y(1928).

　　폴란드나 체코 같은 나라에서 사용하는 악센트처럼 때에 따라 특수한 요구 사항들도 발생한다.[2] 프랑스어에서 악센트 부호는 글자의 수직축 위에 붙지만, 악상 테귀(accent aigu)는 조금 오른쪽에, 악상 그라브(accent grave)는 조금 왼쪽에 붙는다. 이런 종류의 악센트

195

부호는 대부분 별다른
수정 없이 여러 언어에
사용할 수 있지만,
프랑스의 악상 테귀에
해당하는 폴란드의
크레스카(kreska)는
모양도 살짝 다르고 눈에
띌 정도로 오른쪽에

왼쪽부터 악상 그라브, 크레스카, 하체크

붙는다. 또한 체코의 하체크(háek)는 단순히 프랑스의 악상
시르콩플렉스(accent circonflexe)에 해당하는 부호가 아니라
고유의 모양을 지닌 표시이다. 글꼴 회사들은 이러한 발음 구별
기호들을 어느 정도 무시하는 경향이 있다. 물론 체코와 폴란드
같은 나라들은 외국 글꼴 회사에 대한 의존도가 높지 않기 때문에
이런 세부 요소들이 온당한 대우를 받고 있지만 말이다.

197

읽는다는 것

이오네스코, 『대머리 여가수』, 마생 디자인(파리: 갈리마르, 1964), 280×220mm.

199

지금까지 우리는 읽을 때 우리의 눈과 뇌에서 무슨 일이
벌어지는지, 또 글꼴 디자이너와 타이포그래퍼가 어떤 역할을 해
왔는지 개략적으로 살펴보았다.

이쯤에서 남겨 둔 질문을 한번 던져 보자. "우리는 과연 왜
읽을까?" 우리는 왜 읽기를 배우는 걸까? 읽기는 그 자체로 중요한
것이 아니라 지식 습득이나 간접적인 경험의 수단으로서 의미를
갖는다. 이를 위해 언어는 필수다. 물론 우리는 무언가를 배우거나
경험할 때 대부분 눈과 귀를 사용한다. 글이 아니더라도 우리는
눈을 통해 들어오는 모든 정보를 통해 경험하고 그로부터 배움을
얻는다. 말이나 글을 통해 얻는 경험과 지식은 다른 방식을 통해
얻는 배움과 어떤 차이가 있을까?*

오늘날의 텍스트는 복제 기술의 발전에 힘입어 수십 년 전에
비해 훨씬 개선된 이미지와 결합된다. 24시간 내내 수많은 채널을
보여 주는 텔레비전은 이미지의 힘을 엄청나게 증가시켜 왔다.
그러나 이미지를 통한 의사소통의 비중이 커졌다고 해서 언어
사용이 감소했다는 뜻은 아니다. 대화를 통해서건 종이에 인쇄되건
화면에 주사되건 언어는 늘 우리 곁에 존재한다. 세상에는 이미지가
언어를 대체해 간다는 믿음이 만연하다. 물론 우리가 텔레비전을
보는 시간이 증가한 만큼 훨씬 덜 읽는 것은 사실이다.[1] 하지만 우리
문화는 완벽하게 언어에 물들어 있다. 언어 없이는 의사소통에
심각한 어려움을 겪을 수밖에 없는 것이다. 언어의 중요성에
일말이라도 의심이 드는 사람이 있다면 소리를 끈 채 텔레비전
앞에서 하루 저녁만 지내 보라. 우리 삶에서 언어가 차지하는
비중을 생각하면, 또 말과 글이 종이나 화면에 복제되는 엄청난

* 이 책에서 나는 구술 문화의 특징을 읽기와 쓰기를 발전시켰거나 받아들인 문화와
비교하여 살펴보지 않았다.(여기에 대한 논의는 올슨의 『종이 위의 세계』[The
World on Paper] 참고.) 1450년부터 필사본에서 인쇄된 텍스트로의 전환이
가져온 사회 문화적 변화는 다른 곳에서도 논의되었다.(아이젠슈타인[1979]이나
피셔[2003] 참고.) 나는 스크린에서 읽기와 종이에서 읽기의 차이점과 유사점도
살펴보지 않았다. 현재의 기술적 발전을 감안할 때 머지않아 종이에 필적하는
스크린의 등장으로 이 두 텍스트의 차이가 좁혀지리라 생각한다.

양을 생각하면 읽기와 타이포그래피가 사라지는 일은 상상도 할 수 없다.

1990년 프랑스의 피레네산맥에 위치한 브뤼니켈 근처에서 동굴 하나가 발견된 적이 있다. 이 동굴 안쪽에서 4만 7천600년 전 네안데르탈인이 세운 것으로 추정되는 구조물이 발견되었는데, 유적을 발굴한 과학자들은 건축자들 사이에 정교한 의사소통이 없었다면 이 구조물은 만들어질 수 없었다고 믿었다. 결국 그들은 일종의 언어를 가지고 있었던 것이다.[2] 언어가 언제 어떻게 형성됐는지는 아직 밝혀지지 않았지만 문자가 발명되기 훨씬 전이라는 것만은 확실하다. 물론 이에 비하면 인쇄와 타이포그래피는 매우 최근의 발명품이다.

언어를 통해 우리는 세상에 가득한 수많은 현상들을 파악할 수 있게 되었다. 만약 그렇지 않았더라면 여전히 많은 것들이 어둠 속에서 우리를 두려움에 떨게 했을 것이다. 현상을 관찰하고, 조사하고, 이해하고, 통제할 수 있게 된 것도 언어 덕분이다. 사물에 대해 이야기함으로써 무언가를 통제하고 이해하고 물러앉아 심사숙고할 수 있는 것, 이것이 바로 언어의 마술이다.

타이포그래피는 하나의 직종이다. 그러나 이때 '직종'이라는 용어는 단순히 타이포그래퍼들만 아우르는 것이 아니다. 이 '전문 종사자들'에는 대단히 중요하고 복잡한 개념이 포함된다. 언어를 통해 우리는 개념을 형성할 수 있으며, 이들을 결합해서 또 다른 새로운 개념과 범주를 낳을 수 있다.[3] 예를 들어 화물차는 사물이지만 운송은 범주에 속하는 개념이다. 우리는 형체가 없는 것들에 대해서도 다른 사람들과 이야기를 나누고 이를 통해 이론을 세우거나 철학을 논할 수 있다. 언어는 우리에게 풍자와 은유의 도구를 제공하며, 무엇보다도 시를 선물해 주었다. 우리는 언어를 사용해 계획을 세우고 우리 생을 꾸려 나간다. 문자 언어는 구술 언어보다 훨씬 용이하게 이런 일들을 처리할 수 있게 해 준다. 문자 사용은 단순한 기록 이상의 의미를 가진다. 우리는 쓰기를 통해 단순히 말하거나 기억하는 것 이상으로 우리의 지식을 조직하거나

쉽게 갱신할 수 있다. 독자로서 우리는 적힌 내용을 자신의 속도에 맞춰 유유자적하게 내용을 해부하고 분석하고 평가할 수 있다. 또한 심사숙고하여 그에 반응한다. 타이포그래피는 이러한 텍스트의 가능성을 강화시키며, 정해진 형식과 표준화를 통해 텍스트에 더 큰 권위를 부여한다.

엄정한 규칙에 따라 글자를 배열하고 인쇄하는 것이 왠지 가차 없어 보일 수도 있지만 이를 통해 부여되는 권위는 겉치장에 불과하다. 더 중요한 것은 타이포그래피의 개방성이다. 이러한 방식을 통해 인쇄된 글과 숫자(예를 들면 연간 보고서에 적힌)들은 객관적이고 되돌릴 수 없는 형태로 대중에게 공개되어 조사 및 검토, 비판의 대상이 된다. 동시에 이러한 의미에서 텍스트는 매우 취약하다.

철학자들은 곧잘 회의적인 시각으로 텍스트를 바라본다. 일찍이 플라톤은『파이드로스』(Phaedrus)에서 기록된 글은 사람들의 건망증을 부추기기 때문에 기억에 해롭다고 말한 바 있다. 기록은 그저 비망록에 지나지 않는다고 말이다. 플라톤의 마지막 말은 분명 맞는 말이다. 기록된 글은 옛날부터 기억의 연장으로 인식되어 왔다. 인류가 축적한 모든 지식을 기억하기란 불가능하다. 기록을 통해야만 그 모든 기억에 쉽고 빠르게 (특히 인터넷이 등장한 이후에) 접근할 수 있다. 플라톤이 텍스트에 비판적이었던 또 다른 이유는 텍스트와는 토론할 수 없다는 점이었다. 책에 질문을 던져 봤자 돌아오는 건 침묵밖에 없다. 만약 당신이 당신의 생각을 인쇄해서 세상에 내보내면, 그다음에 당신이 할 수 있는 바는 없다. 내용을 바꾸거나 해명하거나 보충 설명을 하기에 너무 늦은 것이다. 뿐만 아니라 글들은 종종 나쁜 의도를 가진 사람의 손에 들어가 잘못 해석된다. 저자가 직접 개입하지 않는 한, 텍스트는 사실 아무것도 하지 못한다.

인터넷이 등장하면서 사람들이 자신의 말을 해명하거나 다른 사람의 말을 반박하는 일이 쉬워졌지만 여전히 텍스트가 원래 의도와 다르게 읽히거나, 사람들이 읽고 싶은 것만 골라서 읽거나 맘에 안 드는 내용이나 쓸모없는 내용을 무시해 버리는 걸 막을

방도는 없다. 물론 구술 언어에서도 이 점은 똑같다. 청취자는 선택적으로 들을 수 있고 대화에 참여하기를 거부할 수 있다. 하지만 완벽한 글을 쓰기란 불가능하기 때문에 기록된 언어는 통상 모호한 구석이 있고 의심을 불러일으킨다는 철학자들의 주장에 대해 우리가 할 수 있는 게 별로 없긴 하다. 자신만의 세계관을 갖고 어떤 텍스트든 자기 식으로 해석하는 독자들은 항상 존재한다.

그럼에도 불구하고 집필되고, 조판되고, 인쇄되고, 배포된 텍스트들 덕분에 우리는 수많은 소설과 수필, 신문 칼럼들과 만날 수 있다. 에밀 졸라의 「나는 고발한다」(J'Accuse, 1898), 솔제니친의 『수용소 군도』(The Gulag Archipelago, 1973)처럼 저널리즘에 입각해 소중한 진실을 널리 퍼뜨린 글들도 모두 이런 힘에 빚지고 있다.

한편 기록되고 인쇄된 형태로 세상에 퍼진 언어는 그 자체가 조사와 연구의 대상이 되어 왔다. 그 결과 오랜 세월에 걸쳐 언어는 낱낱이 분해되고, 분석되고, 저장되고, 조사되었다. 이는 또다시 사전을 비롯한 언어를 다룬 책들의 출판으로 이어지고, 방언보다 우선적인 지위를 부여받은 표준어를 정하고 기록하는 역할을 해 왔다. 저마다 자신의 언어에 맞는 맞춤법을 정하고, 몇몇 나라에서는 철자법 개혁이 이뤄지기도 했다.[4] 동시에 타이포그래피 규칙은 점차 진화하면서 언어의 기록을 돕거나 규제했다.

문자 언어는 얼굴 표정이나 몸짓, 목소리의 톤 변화를 통해 다양한 의미를 전달하는 구술 언어에 비하면 표현 방법이 부족하다. 20세기 초 미래주의자들을 비롯해 쿠르트 슈비터스(1887–1948), 플라망어를 사용한 실험 시와 수필로 유명한 네덜란드의 폴 반오스타이엔(1896–1928) 같은 몇몇 사람들은 언어의 소리를 그래픽적으로 표현하려고 시도하기도 했다. 1964년 마생이 디자인한 에우제네 이오네스코의 『대머리 여가수』(La Cantatrice Chauve, 1950)는 각 등장인물들의 대사를 다양한 글꼴과 폰트로 처리한 것으로 유명하다. 그러나 이러한 실험은 모두 예외적인 범주에 속한다.

구술 언어와 비교할 때 문자 언어에서 멈춤이나 주저함,

203

중단, 강조, 질문의 톤 등을 표현하는 방법은 훨씬 얌전하면서 독특하다. 이럴 때 타이포그래퍼들이 사용하는 도구는 물음표와 느낌표, 괄호, 인용 부호, 이탤릭, 볼드체, 밑줄, 들여쓰기 등이다. 타이포그래퍼들은 이런 도구들을 통틀어 '이노테이션'(innotation)이라 부른다.[5] 반대로 이들 가운데 몇몇은 다시 구술 언어로 편입되기도 한다. 예를 들어 네덜란드에서 '괄호 안'(tussen haakjes)이라는 말은 의문을 표시하는 표현으로 보편화되어 있다.

문자 언어는 구술 언어와 많은 점에서 다르며 이는 타이포그래피의 정형성에서 파생한다. 우리가 하는 말은 자신이 느끼는 것보다 훨씬 두서가 없기 마련이다. 자신이 말한 내용을 녹음했다가 나중에 들어 보면 아마 이리저리 끊기고, 더듬고, 망설이거나, 말도 되지 않는 문장에 얼굴을 붉힐 수도 있다. 중요한 행사를 앞두고 미리 연설문을 작성하는 이유가 여기에 있다. 일단 글로 적으면 다시 읽으면서 수정하거나, 어느 부분을 강조하거나 빼고, 어느 부분은 알아보기 쉽게 표시하는 등의 일이 가능해진다. 글로 적는 것은, 특히 타이포그래피적인 형태로 쓰는 것은 저자의 생각을 시험할 환상적인 기회를 제공한다. 말로는 도저히 성취할 수 없는 것들이 글을 통해서는 통제가 가능하다.

손으로 적힌 글에 비해 인쇄물에서는 상대적으로 날카로운 눈을 유지할 수 있다. 편집자와 교정자 등 출간되기 전 중간 단계에서 일하는 사람들이 필터 역할을 해 주기 때문이다. 인쇄되기 전에 자신의 글이 수많은 독자들에게 배포되기에 부족함을 깨닫는 저자들은 헤아릴 수 없을 만큼 많다. 오류투성이 교정지를 받고 나서야 오래전에 고쳤어야 할 부분을 수정하는 것이다. 인쇄업자들은 물론 이를 행복하게 생각한다. 인쇄 과정에서 잘못된 것은 인쇄업자 자신들이 대가를 지불해야 하지만 저자가 수정하고 싶은 경우는 돈을 더 받을 수 있기 때문이다.

대부분의 독자들은 인쇄물이 이런 복잡한 과정을 거친다는 사실을 거의 모른다. 책의 서문에서 대개 저자들은 도움을 준 사람들에게 감사의 말을 전한다. 고통스럽게 교정을 보고

변경하거나 추가할 사항들을 제안해 준 사람들에게 말이다. 덕분에
독자들은 질서 정연하고 매끄러운 텍스트를 제공받는다. 그 전에
이질적이거나 쓸데없는 생각을 잡아내려는 혼란과 엄청난 노력은
알지 못하는 것이다.

지겨울 정도로 많이 들은 격언이 하나 있다. "백문이 불여일견"이란
말이다. 1996년 8월 24일 저녁 8시, 네덜란드 텔레비전에서는
타이타닉호의 선체 일부 및 그 안에 있던 유물들을 꺼내 세상에
선보이기 위해 물속에 다이빙하는 한 사람에 대한 뉴스가 나오고
있었다. 1912년 그 배가 침몰할 때 타고 있던 사람들의 후손들은 이
신성모독적인 행위에 반대하고 나섰다. 그러자 그 사람은 후손들의
항의에 맞서기 위해 다음과 같은 주장을 펼쳤다. 이 시대의
젊은이들은 더 이상 책을 좋아하지 않으며 타이타닉에 대해 전혀
읽으려 들지 않는다는 것이었다. 아마 그 타이타닉에서 떨어져 나온
조각이나 사진은 충분히 사람들의 관심을 끌 수도 있을 것이다.
'읽기'가 힘든 시기를 겪고 있다는 주장은 가끔 엉뚱한 곳에서
들려온다.

 많은 이미지들이 설명을 위해 말을 필요로 한다. 두 남자가
전쟁터를 뛰어가는 사진을 한번 보자. 한 사람은 무언가를 던지고
있다. 이 사람은 팔레스타인 사람인가? 아니면 북아일랜드? 아니면
카슈미르 분쟁을 다룬 사진인가? 아마 캡션을 다는 거라면 몇
마디 말로 충분할 것이다. 하지만 왜 이런 일이 벌어졌으며 다음에
어디에서 이런 일이 일어날지 등의 배경을 알고 싶으면 수천
단어가 필요해진다. 말이 필요
없는 이미지가 있는 반면, 다른
한편에는 오직 글로만 표현할 수
있는 것들도 있는 법이다.
 한번은 학생들에게
사냥개를 한 마리 그려 보라고
한 적이 있다. 그런 다음 과제를
하나 내주었다. 텍스트를 전혀

사냥개.

205

사용하지 않고 "이 개는 어떤 개일까요?"라는 질문을 시각화해서
표현해 보라는 숙제였다. 어떤 학생들은 그냥 같은 개를 그렸다.
이것은 전혀 원하는 답이 아니었다. 나는 학생들에게 "질문을
그림으로 풀어 보라"는 과제를 다시 한번 상기시켰다. 그러자 개
옆에 물음표가 등장했다. 하지만 물음표 역시 타이포그래피의
일부에 속하기 때문에 언어 자체를 사용하지 말라는 과제에
부합하지 않았다. 게다가 개 옆에 놓인 물음표의 의미는 모호하기
짝이 없다. "이 개가 지금 무엇을 하고 있나요?"라는 뜻이 될 수도
있지 않은가. 한 학생은 백과사전 같은 그림 시리즈를 그리기
시작했다. 깔때기부터 시작해서 컵, 접시, 책, 고양이, 담배 등등…
그리고 정답이 아닌 것에는 체크할 수 있는 상자를 각 이미지 옆에
놓았다. 결국 남는 것은 사냥개가 되는 것이었다. 기발하긴 하지만
엄청난 노력이 드는 일이었다. 이미지는 쉽게 질문을 유발하지만,
아이러니하게도 이미지만 사용해서 정확한 질문을 하기란 사실상
불가능하다. 질문이라는 매우 따분한 행위는 결국 언어적 구조를
가졌다.

　　복잡한 사물이나 행동을 표현하는 데는 그림이 말보다 훨씬
낫다. 코르크 마개를 뽑는 도구를 사용하는 방법은 말로 설명하는
대신 두 장 정도의 그림으로 간단히 설명할 수 있으며, 과학 교재를
비롯해 무언가를 가르칠 때도 글 옆에 그림 삽화가 꼭 필요한
경우가 많다. 청개구리나 라스코 동굴 벽화를 말로 아무리 떠들어
봐야 그림을 보여 주지 않으면 무슨 소용이 있겠는가? 심지어 눈에
보이지 않는 어둠 속의
움직임이나 하늘의 천체에
대해 설명할 때도 이미지는
필수적이다. 적외선
카메라나 천체 망원경이
없으면 평생 볼 수 없지만
적어도 실체가 있는
것에 관해서는 이미지가
말보다 낫다. 물론 말로도

지시 그림.

설명은 가능하지만 이미지는 그들에게 실재를 부여한다. 이미지가 없으면 죄다 허구일 수도 있는 것이다. 말하고 싶은 게 허구라면 종종 언어와 이미지 사이에 우열을 가리기 힘들어진다. 텍스트와 이미지는 모두 다른 시공간에 있는 존재나, 더 이상 존재하지 않는, 혹은 한 번도 존재하지 않았던 것들을 묘사하거나 쉽게 가시화할 수 있다. 수십 년째 떠도는 외계인에 대한 목격담과 그들의 활동은 바로 이런 실재와 허구 사이의 중간 지대에서 벌어지는 일이다.

언어는 이미지 없이도 심상으로 가득 찰 수 있다. "기르고 계신 그 멋진 개 말입니다. 불타는 눈과 두꺼운 브론즈 색 털이 대단하네요. 크지는 않지만 힘차 보입니다. 품종이 뭔가요?" 무엇보다도 언어는 추상적 개념을 말하는 데 아주 적합하다. 돌려 말하면, 추상적 개념을 표현하는 데는 언어가 요구된다.(물론 엄청난 해설과 비평을 생산해 내는 추상적인 이미지들이 많긴 하지만 여기서 말하는 논점과는 동떨어진 주제다.) 언어는 이미지를 분석할 수 있게 해 주며, 우리에게 의문을 불러일으킨다. 이미지는 의문의 씨를 뿌리지만(추상화가 그 예다) 그 의문에 뚜렷한 형상을 부여하는 것은 언어다.

예술가와 디자이너는 이미지화해 버린 글자에서부터 글자화한 이미지까지 많은 조형적인 타이포그래피를 창조해 왔다. 여기서 언어와 이미지는 긴밀하게 협업한다. 일반적으로 짧은 메시지, 몇 단어나 혹은 한 단어로 된 것들이다. 우리는 이미 말과 이미지가 협업하는 경우들을 살펴보았다. 그러나 그들이 지닌 가능성은 중첩되며 역할이 뒤바뀌는 경우도 많다.

이미지와 언어는 모두 유머를 표현할 수 있다. 만화들은 종종 대사 없이 그려진다. 만화에 등장하는 이미지는 종종 사람들의 상식이나 시사적인 현안, 사건, 인물들과 연관되는 경우가 많다. 또한 자주 클리셰를 이용한다. 이런 클리셰에는 언어적 요소뿐 아니라 정치인의 캐리커처와 같은 이미지적 요소도 포함된다. 한번은 헤릿 릿펠트 아카데미의 학생들에게 말은 한마디도 사용하지 말고 심판의 개념을 표현해 보라는 과제를 내준 적이 있다. 그리고 사람들을 초청해 아무것도 알려 주지 않고 학생들이

낸 과제를 보여 주며 그 이미지에 표현된 개념을 말해 보라고
요청했다. 그들은 대체로 성공했다. 한 학생은 눈을 가린 여자와
칼을 그려 정의를 표현했다. 눈물을 흘리며 에덴동산에서 추방된
아담과 이브는 인류의 고난을 표현한다. 이들은 참신한 이미지는
아니지만 그 의미가 충분히 토론된 상징이다. 말로 하지 않고도
표현이 가능한 이미지들, 하지만 언어가 없다면 불가능한 일이다.

　　우리는 이미지와 언어를 사용해 기술하고 요약하고, 설명하고,
약속한다. 움직임은 연속된 이미지로 표현이 가능하다. 글자를
움직일 수도 있다. 하지만 그걸로 움직임을 설명하려면 꽤나 힘들
것이다. 사물들을 연결하고 분석하는 것은 언어의 영역인 듯
보이지만, 그것은 이미지의 영역이기도 하다. 청사진, 확대 사진,
해부학 및 생물학 그림, 도면, 그래프와 같은 그래픽이 이런 기능을
하는 이미지들이다. 언어는 설명을 추가할 수 있지만 그래프와
도면은 언어보다 더 간단하고 빠르게 내용을 전달한다. 의회의 좌석
분포는 설명보다는 도면으로 더 쉽게 파악할 수 있다.

　　이미지는 단어로는 근접하기 어려운 단도직입적인 힘으로
우리를 감동시킬 수 있다. 일리야 카바코프의 난해하고도 위대한
작품 「옥상에서」(On the Roof, 1996, 브뤼셀)는 매우 어두운
장소에 설치되어 있다. 우리는 지붕 위를 걸으며 불이 밝혀진 방을
들여다본다. 그곳은 주인의 손때가 묻은 낡고 간소한 가구들로
뒤죽박죽된 공간이다. 계단을 통해 방으로 들어가면 벽에 비춰진
사진들을 볼 수 있다. 한 남자가 우두커니 서 있는 사진, 어머니와
고모로 짐작되는 여인들, 한 늙은 남자가 바위 뒤로 숨으려는
모습, 그리고 흐릿하거나 홈집이 나서 잘 알아보기 힘든 관광객
무리가 나타난다. 어떤 사진들은 구겨져 있기도 하다. 방 안에서는
목소리도 들려온다. 사진은 심지어 카탈로그에서도 감정적인
힘을 불러일으키는 사물이며 제대로만 작동한다면 사람을 극한의
감정으로 몰고 갈 수 있다. 이미지는 상상 이상으로 충격을 줄 수
있으며, 우리 목을 조를 수도 있고, 할 말을 잊게 만들 수도 있다.
원초적인 환희의 이미지가 그런 것처럼 동물이나 사람이 처참하게
죽어가는 그런 원초적인 고통의 이미지는 우리의 뇌리에 깊이

파고든다. 텍스트가 지닌 추상성과 객관성은 글자와 글꼴이 그런 감정적인 힘을 갖는 걸 어렵게 만든다. 우리를 감정과 묶어 주는 힘 말이다.

물론 언어와 이미지가 지닌 장점과 한계를 설명해 주는 예들은 각각 엄청나게 많다. 하지만 누가 어디에 강점이 있는지는 어느 정도 파악이 됐을 것이다. 이미지가 결코 언어로부터 빼앗아 올 수 없는 일들이, 넘어서지 못하는 과제가 있다는 점도 명확해졌을 것이다.

글로 적힌 텍스트의 참된 역할은 생각을 표현하고 세부를 설명하는 데 있다. 역사상 많은 말들이 세상에 엄청난 영향을 끼쳐 왔다. 상대적으로 최근 사례를 두 개만 들자면 나는 찰스 다윈의 『종의 기원』(On the Origin of Species by Means of Natural Selection, 1859)과 로마클럽이 발행한 데니스 메도스의 『성장의 한계』(The Limits to Growth: a Global Challenge, 1972)를 들겠다. 언어는 사회 이론을 비롯해 다양한 분야에서 추상적인 사안들을 토론할 수 있게 해 준다. 또한 사람들이 관심을 갖거나 주의해야 할 주제들을 다룰 수도 있다. '쓰기'라는 영역의 한쪽 끝에는 저자와 독자가 깊은 생각으로 맺어지기를 요구하는 텍스트가 있는 한편 다른 한쪽 끝에는 셜록 홈스의 모험처럼 편안히 쉽게 해 주는 텍스트가 있다. 그 사이에 수많은 단계적 차이가 있음은 물론이다. 그나저나 사람들이 책을 덜 읽는다고 걱정하는 사람은 넘쳐나지만 사람들이 글을 덜 쓴다고 걱정하는 사람들은 보이지 않는 까닭은 무엇일까. 여기에는 그럴듯한 이유가 있다. 사람들은 덜 쓰지 않는 것이다. 사람들은 지금도 무언가를 쓰고 있고 앞으로도 전과 마찬가지로, 전과 같은 다양성으로 무한한 사물과 사안과 의문을 계속 써내려 갈 것이다. 그리고 우리는 그들이 쓴 것을 읽는다. 때로는 주의 깊게, 때로는 무관심하게, 계속 읽을 것이다.

209

독일의 글꼴 디자이너 에릭 슈피커만에 따르면 "네덜란드는
평방킬로미터당 글꼴 디자이너의 밀도가 가장 높은 나라"다.
저명한 타이포그래피 필자 얀 미덴도르프는 그의 책 『네덜란드
활자』(Dutch Type, 2004)에서 슈피커만의 말을 이렇게 받는다.
"정말 그럴지도 모른다. (…) 실용주의, 개인주의, 완벽주의
중심의 네덜란드 디자이너 집단에서 글꼴 디자인은 자연스러운
특화 현상으로 보인다." 빔 크라우얼, 얀 판토른, 카럴 마르턴스,
이르마 봄, 메비스와 판 되르선 등으로 대표되는 네덜란드
그래픽 디자이너들은 그동안 국내에 꾸준히 소개되어 우리에게
익숙하지만 이에 못지않게 풍부한 전통을 자랑하는 네덜란드 글꼴
디자이너들에 대해서는 거의 소개된 적이 없다. 특히 1980년대
탁상출판이 본격화된 후 네덜란드에서는 수많은 글꼴 디자이너가
나오기 시작했고, 네덜란드 글꼴이 어느 때보다 주목받기 시작했다.
그 중심에는 헤릿 노르트제이가 이끈 헤이그 왕립예술대학이
있었다. 페터르 페르횔, 요스트 판로쉼, 에릭 판블로클란트,
뤼카스 더흐로트 등과 같은 글꼴 디자이너들이 이곳 출신이다.
왕립예술대학처럼 글꼴 디자인이 특화되진 않았지만 아른헴
예술 아카데미를 나온 에버르트 블룸스마, 몇 해 전 우리나라를
방문하기도 한 마르틴 마요르, 그리고 프레트 스메이여르스도
세계적으로 잘 알려진 글꼴 디자이너들이다.

　　이 책의 저자 헤라르트 윙어르는 이러한 풍요로운 네덜란드
글꼴 디자인의 풍경 속에서도 "눈에 띄는 기념비 같은 사람이며
유일하게 정기적으로 글꼴을 출시하는 디자이너"이다. 실제로
그는 1970년대부터 최근까지 글꼴을 만들어 왔으며 사실상
식자기 제조사들을 위해 글꼴을 디자인한 거의 마지막 세대에
속한다. 미덴도르프에 따르면 1974년에 이미 윙어르는 최신 디지털
식자 기술을 위해 글꼴을 디자인하는 작은 그룹에 합류했다.(전

세계적으로 여섯 명 남짓 하는 이 그룹에는 스위스의 프루티거, 독일의 헤르만 자프, 미국의 매슈 카터가 속했다.) 이들은 대형 식자기 제조사들을 위한 글꼴 디자인만으로 생활을 유지할 수 있는 몇 안 되는 운 좋은 디자이너들이었다.

1942년 아른험에서 태어난 윙어르는 어린 시절 아버지 책장에 꽂혀 있던 프랑스 그래픽 디자인 잡지 『인쇄 공예』와 얀 판크림펀이 디자인한 책들을 보며 자랐다. 자연스럽게 그래픽 디자인에 흥미를 느낀 그는 암스테르담의 릿펠트 아카데미에 진학해 그래픽 디자인과 타이포그래피, 글꼴 디자인을 공부했다. 그가 공부했던 1960년대 학교 분위기는 대칭 레이아웃으로 책을 디자인하고 손글씨로 포스터나 책 표지를 만드는 전통주의와, 대비가 강한 사진과 산세리프 활자로 된 스위스 스타일의 현대주의 둘 중 하나를 택하는 것이었는데, 그는 어느 한쪽을 택하는 것을 탐탁지 않게 여겼다. 졸업 후 그는 빔 크라우얼의 토털 디자인에서 일했으며, 광고 회사에도 잠시 몸담았다. 이후 그는 모교에서 학생들을 가르치는 한편, 지폐와 우표를 전문으로 인쇄하는 네덜란드의 유서 깊은 인쇄소이자 활자 주조소인 엔스헤데에서 자신의 첫 글꼴을 발표하게 된다.

윙어르가 글꼴 디자이너로 활동을 시작했던 1970년대는 급격한 기술 변화로 글꼴 디자인은 물론이고 출판 환경이 요동치던 시기였다. 실제로 1972년 안내판용 글꼴로 발표한 마르쾨르(Markeur)부터 1993년 신문용으로 발표한 걸리버에 이르기까지 그의 글꼴 디자인은 항상 새로운 기술이 주는 가능성과 제약에 대한 도전으로 요약할 수 있다. 예를 들어 마르쾨르는 플라스틱 합판에 글자를 새기는 도구가 글자 끝을 둥글게 깎아내는 점을 감안하여 획의 끝부분을 일부러 두껍게 디자인했으며, 1974년 암스테르담 지하철 표지판을 위해 디자인한 M.O.L.은 빛이 나는 글자의 고른 가독성을 위해 획의 끝을 둥글게 하고, 글자의 속공간을 키웠다. 1975년 독일의 식자기 제조사인 헬(Hell)사와 15년 동안 장기 계약을 맺으며 발표한 디모스(Demos, 1976)와

프락시스(Praxis, 1977)는 초기 디지털 기술에 부합하는 글꼴로서, 거친 비트맵 격자에 그려진 글자가 브라운관에 나타날 때 글자 모서리가 둥글려지는 것을 견디도록 디자인되었다. 1983년 발표한 홀랜더는 기능이 향상된 디지셋(Digiset) 기계를 위해 디자인한 글꼴이다. 새로운 기계는 레이저빔을 사용했으며, 훨씬 높은 해상도와 글자의 외곽선을 뚜렷하게 해 주는 이카루스라는 프로그램이 내장되었기 때문에 글자를 더 자유롭게 다듬을 수 있었다. 1985년에는 윙어르의 가장 성공적인 글꼴인 스위프트가 출시되었는데, 여기서 그는 질이 낮은 종이에 빠른 속도로 인쇄하던 당시 신문을 고려하여 세리프를 크게 하고 각 문자의 특징을 확연하게 드러내어 열악한 신문 제작 환경에서도 살아남는 튼튼한 글꼴을 디자인하였다. 이러한 활발한, 그리고 성공적인 활동에도 불구하고 그의 글꼴들은 포스트스크립트 버전으로 만들어지기 전까지 다른 스타 디자이너들의 글꼴에 비해 상대적으로 많이 알려지지 않은 것이 사실이다. 이는 부분적으로 플랫폼에 의지하던 초기 디지털 기술 탓일 것이다. 디지털 식자 기계의 롤스로이스라 불리던 헬 사의 디지셋 기계를 보유한 사람들만이 윙어르의 글꼴을 사용할 수 있었기 때문이다. 그의 글꼴들은 기계와 함께 팔렸고, 따로 시장에서 구할 수도 없었다. 당연히 견본집도 거의 발행되지 않았다.

한편 1980년대에는 탁상출판과 레이저프린터가 출현하면서 글꼴 디자이너에게 또 다른 도전거리를 던져 주었다. 아메리고(1986)와 오란다(Oranda, 1987)가 여기에 해당하는 글꼴이다. 특히 오란다는 300디피아이를 지원함에도 불구하고 힌팅 기술은 엉망이었던, 게다가 툭하면 토너가 뭉쳐서 글자 형태를 망쳤던 당시 레이저프린터에 특화되어 디자인되었다. 그리고 본문에 나오듯이 신문 글자 크기가 커지는 추세에 맞춰 디자인한 신문용 글꼴이 바로 걸리버이다. 여기서 윙어르는 한정된 공간에 더 많은 글자를 집어넣는 신문용 글꼴에 적합하도록 공간을 절약하면서도 글자가 크게 보이는, 동시에 읽기 쉬운 글꼴을 만드는 데 도전했다. 글자의 폭을 좁게 하면 판독성은 떨어지므로

엑스하이트를 크게 처리하고 어센더와 디센더는 짧게 만들었다.
저자의 말대로 걸리버 8.3포인트는 타임스 10포인트와 같은 크기로
보인다. 그리고 짧은 세리프로 인해 글자들은 더 가깝게 배치될
수 있어 더욱 경제적으로 만들어 준다. 실제로 공간을 절약하고
가독성도 좋은 걸리버는 『USA 투데이』와 『슈투트가르터 차이퉁』을
비롯해 유럽의 여러 신문에 사용되며 큰 성공을 거두었다.

이쯤에서 나 역시 질문을 던져 보자. 읽는다는 것은 과연 무엇일까?
읽는 동안 우리의 눈과 뇌에서는 어떤 일이 벌어지며, 우리가
글자를 인식하는 과정은 어떻게 이뤄지는가? 이 책의 저자
헤라르트 윙어르는 오랫동안 사람들의 이 '읽기'라는 행위에
질문을 던지고, 글꼴 디자이너로서 자신이 무엇을 할 수 있을지
자문해 왔다. 앞서 그의 경력을 꽤나 상세하게 열거한 이유는, 그
글꼴들이야말로 그가 던져 온 질문에 대한 일차적인 대답이기
때문이다. 그는 몇 차례의 극적인 기술 변화에서 살아남은
디자이너에 속하며, 온갖 풍파에도 불구하고 이를 도전거리로 삼아
꾸준히 영향력 있는 글꼴들을 발표해 온 몇 안 되는 사람이기도
하다. 나는 그가 그저 아름답거나 개성 넘치는 글꼴을 디자인하는
데 자신의 역할을 한정시켰다면 이는 불가능한 일이었으리라
생각한다. 그가 디자인한 글꼴들은 보다 넓은 시각에서 '읽기'라는
행위를 파악하고 독자의 읽기 경험을 향상시키기 위해 노력해 온
결과물이다.

　이 책 또한 마찬가지이다. 글꼴에 대한 해박한 지식이나
출중한 견해를 갖춘 그래픽 디자이너나 타이포그래퍼들은 많지만
이를 체계적으로 정리하거나 글로 풀어낸 사람들은 얼마 없다.
저자도 책 앞부분에서 언급했듯이 에밀 루더나 얀 치홀트가
지금까지도 사람들에게 영향을 미치는 것은 그들이 자신의 생각을
글로 전달했기 때문이다. 그런 의미에서 이 책은 몇 가지 약점과
한계에도 불구하고 시사하는 바가 크다. 가장 뚜렷한 약점은
저자가 책의 앞부분에서 던진 흥미로운 질문들에 명확한 답을 하지
못한다는 것이다. 여러 연구 결과와 자료, 객관적인 사실들을 통해

'읽기'라는 행위에 대해 많은 부분 궁금증을 해소해 주지만, 그래서
'읽기'가 정확히 어떻게 이뤄지며 '가독성'의 본질이 무엇인지
우리는 여전히 알 수 없다. 물론 이는 저자의 문제는 아니며, 더
많은 분야의 사람들이 객관적인 연구와 재검토를 통해 밝혀야
할 문제이다. 아마 그가 가장 안타까워하는 문제일 것이다. 또한
이 책은 로마자를 대상으로 삼고 있어 그대로 한글에 적용하기
어렵다는 한계가 있다. 글자를 인식하는 커다란 과정 자체는 그리
다르지 않겠지만 세세한 부분으로 따지고 들어가면 검토해야 할
부분이 많을 것이다. 일례로 한글은 알파벳과 달리 위쪽 절반만
보여 준다면 의미를 파악하기 힘들다.

그럼에도 이 책이 우리나라 독자들에게 유용한 책이라는
사실에는 변함이 없다. 윙어르는 자신을 본문용 글꼴 디자이너라고
말한다. 개성이 강한 제목용 글꼴에 비해 본문용 글꼴 디자인은
판독성, 가독성과의 정면 승부다. 40년 넘게 글자와 정면 승부를
벌이며, 또 학생들을 가르치며 터득한 저자의 철학과 지식,
노하우가 녹아 있는 이 책을 통해 독자들은 읽기라는 행위는 물론
타이포그래피와 글꼴 디자인의 역사와 이론에 대한 유용한 정보를
얻고, 로마자 사용권 나라들의 글꼴 디자인 현장의 분위기를
생생하게 느낄 수 있을 것이다.

2000년에 코란토를 발표한 이후 윙어르는 더 이상 기계적 제약에
맞서 살아남는 글꼴을 디자인하는 데 중점을 두지 않았다. 하지만
이는 겉으로 드러난 모습일 뿐, 제약이 없는 환경 자체가 그에게는
도전으로 보인다. 그는 이런 제약이 없는 환경을 정확함과 세밀한
개선을 위한 기회로 보고 더욱 섬세하게 글꼴을 다듬고 있다. 또한
최근에는 모바일 기기가 가장 흔한 읽기 환경이 된 시대에 맞춰
글자를 최대한 작은 크기로 읽을 수 있게 하는 데 도전하고 있다.
언젠가 그가 빔 크라우얼을 인터뷰한 동영상에서도 이러한
고집과 집요함이 드러난다. 크라우얼은 평생 두세 개의 글꼴만으로
디자인해 온 것으로 유명한데 윙어르는 이에 대한 대답을 유도한다.
크라우얼이 글꼴은 두 개면 충분하다고 하자 그는 어이없다는

214

웃음을 날리며 예전의 보스를 계속 물고 늘어지려고 한다. 인터뷰 맨 마지막에는 자신이 토털 디자인에서 일하던 시절, 출근하면 자신의 책상 위에 그날 할 일을 적은 크라우얼의 메모가 놓여 있었는데 그 손글씨를 다시 보고 싶다며 써 달라고 조른다. 자기 글씨는 본인도 못 읽는다며 겸연쩍어 하는 크라우얼은 결국 글씨를 쓰고, 윙어르는 미소를 짓는다.

2013년
최문경

215

주

질문들

1 Douglas 1943.
2 Zachrisson 1965, 88.
3 Zachrisson 1965, 92.
4 Van Harn 1993.

실용적인 이론

1 Gerstner 1964, 29.
2 Ruder 1967, 6.
3 Tracy 1986, 30-32.
4 Bringhurst 1992, 17.
5 Bringhurst 1992, 95.
6 Willberg and Forssman 1997, 68, 69, 74, 75.
7 Willberg and Forssman 1997, 68.
8 Willberg and Forssman 1997, 14.
9 Van Krimpen 1957, 11.
10 Van Krimpen 1957, 15.
11 Tschichold 1925, 198.
12 Tschichold 1928, 70.
13 Morison 1930, 63.
14 Morison 1930, 61.
15 Tschichold 1975, 10.
16 Tschichold 1975, 11.
17 Morison 1951, 11.
18 Morison 1962, 78.
19 Morison 1962, 78.
20 Morison 1962, 78, 79.

간극

1 Lund 1999.
2 Spencer 1968, 59.
3 Mau 2000, 436.
4 Mau 2000, 436.
5 VanderLans 1990, 3.
6 Carson 1995, 115.
7 Spencer 1969, 96.
8 Licko 1990, 12.
9 Spencer 1968, 27.

사라지는 글자들

1 Steiner 1990, 8, 9.
2 Dirken 1976, 13.
3 Warde 1956, 11-17.
4 Crystal 1987, 215.

글자의 얼굴

1 Connor 2005, 1036.
2 Bruce and Young 1998.
3 Overn 2001.

216

프로세스

1 Inhoff and Rayner 1996, 994.
2 Rayner and Pollatsek 1989, 126;
 Wendt 2000, 10.
3 Inhoff and Rayner 1996, 951.
4 Rayner 1999, 23-45.
5 Rayner and Pollatsek 1989, 114,
 139.
6 Davies 1995, 57-65.
7 Davies 1995, 58.
8 Smith 1994, 21, 82.
9 Kellog 1995, 305.
10 Smith 1994, 160, 161.
11 Temple 1993, 160; Hagoort 2000,
 29, 30.
12 Willberg and Forssman 1997, 4.
13 Perfetti 1996, 167.

조각들

1 Richaudeau 1969, 40, 41.
2 Spencer 1968, 13, 14.
3 Spencer 1968, 62 참고
4 Smith 1994, 122-124.
5 Connor 2005, 1036.
6 Larson 2004, 74-77.
7 Licko 1990, 12.
8 Altchison 1999, 134-136.
9 Inhoff and Rayner 1996, 945.
10 Rayner and Pollatsek 1989, 24.
11 Hagoort 2000, 16.
12 Erke and Wolters 2002.
13 Romijn 1992, 80; Blakeslee and
 Kosslyn 1993.
14 Pelli, Farell, and Moore 2003,
 752-756.
15 Wolters 2002.
16 Romijn 1992, 81.
17 Romijn 1992, 81.
18 Van Eeuwen 2002, 18.

전통

1 Moxon 1683[1978], 19-24.
2 Jammes 1985, 10.
3 Jammes 1985, 13-15.
4 Frutiger 1979, 100-103.
5 Rayner and Pollatsek 1989, 76-
 80.

독자의 눈

1 Moore Cross 1989, 89.
2 Carter 1969, 70-72.
3 Spencer 1968, 25.
4 Van Nes 1968; Bigelow and Day
 1983, 115.
5 Slimbach 1994, 23-27.
6 Frutiger 1986, 8.
7 Jammes 1985, 12.
8 Romijn 1992, 29-32.
9 Dehaene 2003, 30-33.
10 Changizi and Shimojo 2005,
 267-274.

글꼴 디자인

1 Unger 1981, 302-324.

마장마술

1 Dirken 1976, 29.
2 Mouron 1985, 90-99.
3 Mallon 1937, 25-30.
4 Bruce and Young 1998, 51-57.

217

일탈

1 Deck 1990, 21.
2 Keedy 1990, 17.

선택

1 Ovink 1938.

공간

1 Kindersley 1966.

환영

1 De Does 1991, 18, 19.

신문과 세리프

1 Level 1986, 2.
2 Knulst and Kraaykamp 1996,
 255, 263-284.
3 Nanvati and Bias 2005, 141.
4 Wyatt 2005, 1.
5 Noordzij 1988, 53-65.
6 Enterprise IG 2005, 12, 49.

레퍼토리

1 Smith 2002.
2 Twyman 2002.
3 Twyman 1993, 105-143; Twyman
 2002.
4 Mosley 1999.
5 Battus 1985.
6 De Groot 2002.
7 Lane 2004.
8 Hamblyn 2001, 190.

공존

1 Dowding 1966, 20-26.
2 Gaultney 2002, 16.

읽는다는 것

1 Knulst and Kraaykamp 1996,
 263-284.
2 Balter 1996, 449.
3 Damasio 1992, 63-71.
4 Febvre and Martin 1971, 378, 439-
 455.
5 Smith and Unger 1997.

219

참고 문헌

Aitchison, J., *Words in the Mind*, pp.134-136, Oxford, 1999.

Baines, P., Can you (and do you want to) read me?, in: *Fuse*, nr.1, Berlin, 1991.

Baiter, ML, Cave structure boosts Neanderthal image, in: *Science*, vol.271, p.449, Washington DC, January 26, 1996.

Battus, *Tussen Letter & Boek*, Amsterdam, 1985.

Bigelow, C., D. Day, Digital typography, in: *Scientific American*, vol.249, nr.2, p.115, New York, 1983.

Blakeslee, S., Dr. S. Kosslyn, e.a., Seeing and imagining: clues to the workings of the mind's eye, in: *The New York Times*, pp.C1, 7, New York, August 31, 1993.

Bringhurst, R., *The Elements of Typographic Style*, pp.17, 95, Point Roberts, 1996.

Bruce, V., A. Young, *In the Eye of the Beholder, the Science of Face Perception*, pp.51-57. Oxford, 1998.

Carson, D., L. Blackwell, *The End of Print*, p.115, London, 1995.

Carter, H., *A View of Early Typography*, pp.70-72, Oxford, 1969.

Carter, M., in: proeven voor de Bitstream-Amerigo, 1986.

Changizi, M. A., S. Shimojo, Character complexity and redundancy in writing systems over human history, in: *Proceedings of the Royal Society*, pp.267-274, London, 2005.

Connor, C. E., Friends and grandmothers, in: *Nature*, nr.435, p.1036, London, 2005.

Crouwel, W., *New Alphabet*, Hilversum, 1967.

Crystal, D., *The Cambridge Encyclopedia of Language*, p.215, Cambridge, 1987.

Damasio A. R., H. Damasio, Brain and language, in: Mind and brain, in: *Scientific American*, vol.267, nr.3, pp.63-71, New York, 1992.

Davies, F., *Introducing Reading*, p.21, London, 1995.

Deck, B., Do you read me? in: *Emigre*, nr.15, p.21, Berkeley, 1990.

Dehaene S., Natural born readers, in: *New Scientist*, vol.179, nr.2402, pp.30-33, London, 2003.

Dirken, J., *Leesbaarheid*, pp.13, 29, Eindhoven, 1976.

Does, B. de, *Romanée en Trinité, Historisch Origineel en systematisch slordig*, pp.18, 19, Amsterdam, 1991.

Douglas, A.C., *Cloud Reading for Pilots*, London, 1943.

Dowding, G., *Finer points in the spacing & arrangement of type*, pp.20-26, London, 1966.

Eisenstein, E., *The printing press as an agent of change*, Cambridge, 1979.

Eeuwen, M. van, Wie is Marcel Wanders? Een innovatieve uitslover, in: *NRC Handelsblad*, p.18, Rotterdam, July 3, 2002.

Enterprise IG, *T5 Legibility Research*, London, 2005.

Erke, H., informatie toegestuurd per e-mail, München, 2002.

Febvre, L., H.-J. Martin, *L'apparition du livre*, pp.378, 439-455, Paris, 1971.

220

Fischer, S. R., *A History of Language*, London, 1999.

Fischer, S. R., *A History of Writing*, London, 2001.

Fischer, S. R., *A History of Reading*, London, 2003.

Frutiger, A., *Die Zeichen der Sprachfixierung*, deel 2, pp.100-103, Echzell, 1979.

Frutiger, A., *Zur Geschichte der linearen, serifenlosen Schriften*, p.8, Eschborn, 1986.

Gaultney, J. V., *Problems of Diacritic Design*, SII International, High Wycombe, 2002.

Gerstner, K., *Programme entwerfen*, p.29, Teufen, 1968.

Groot, L. de, informatie toegestuurd per e-mail, Berlin, 2002.

Hagoort, P., *De toekomstige eeuw der cognitieve neurowetenschap*, pp.16, 29, 30, Nijmegen, 2000.

Hamlyn, R., *The Invention of Clouds*, p.190, New York, 2001.

Harn, K. van, *Depuntjes op de i*, Amsterdam, 1993.

Inhoff, A. W., K. Rayner, Das Blickverhalten beim Lesen, in: *Schrift und Schriftlichkeit* (Writing and its use) II, pp.951, 994, Berlin, 1996.

Ionesco, E., *La cantatrice chauve*, Paris, 1964.

Jammes, A., *La réforme de la typographie royale*, pp.10, 12, 13-15, Paris, 1985.

Kabakov, I., *Op het dak. Sur le toit*, Brussels, 1996.

Keedy, J., Do you read me? in: *Emigre*, nr.15, p.17, Berkeley, 1990.

Kellogg, R. T., *Cognitive psychology*, p.305, London, 1995.

Kindersley, D., *An essay in optical letterspacing and its mechanical application*, London, 1966.

Krimpen, J. van, *On designing and devising type*, pp.11, 15, Haarlem, 1957.

Knulst, W., G. Kraaykamp, *Leesgewoonten*, pp.255, 263-284, Rijswijk, 1996.

Lane, J. A., *Early type specimens in the Plantin-Moretus Museum*, Plate C, Delaware, 2004.

Larson, K., The science of word recognition, in: *Eye*, Nr.52, pp.74-77, Croydon, Summer 2004.

Level, J. G., Newstext designs 1925-1986, in: *Word & Image*, p.2, Woburn, 1986.

Licko, Z., Do you read me? in *Emigre*, nr.15, p.12, Berkeley, 1990.

Lund, O., *Knowledge construction in typography: the case of legibility research and the legibility of sans serif type faces* (Thesis), Reading, 1999.

Mallon, J., Le problème de l'évolution de la lettre, in: *Arts et Métiers Graphiques*, nr.59, pp.25-30, Paris, 1937.

Mau, B., *Life style*, p.436, London, 2001.

Moore Cross, F., The invention and development of the alphabet, in: W. Senner(ed.), *The origins of writing*, p.89, Lincoln, 1989.

Morison, S., First principles of typography, in *The Fleuron* VII, pp.61, 63, Cambridge, 1930.

Morison, S., *First principles of typography*, Cambridge, 1936, Leiden, 1996.

Morison, S., *Grondbeginselen van de typografie*, (Trans. J. van Krimpen), Utrecht, 1951.

Morison, S., *Grundregeln der Buchtypographie*, (Trans. M. Caflisch), Bern,

1966.

Morison, S., *On type designs past and present*, pp.78, 79, London, 1962.

Mosley, J., *The nymph and the grot*, London, 1999.

Mouron, H., *Cassandre*, pp.90-99, München, 1985.

Moxon, J., *Mechanick exercises: or, the doctrine of handy-works applied to the art of printing*, pp.19-24, (1683-1684), New York, 1962.

Nanvati, A. A., R. G. Bias, Optimal line length in reading, in: *Visible Language*, p.141, 39.2, Providence, 2005.

NEA, National Endowment of the Arts, *Reading at risk: a survey of literary reading in America*, Washington, DC, 2004.

Nes, F. L. van, *Experimental studies in spatiotemporal contrast transfer by the human eye*, Rotterdam, 1968.

Noordzij, G., *De staart van de kat*, p.53-65, Leersum, 1988.

Olson, D.R., *The World on paper*, Cambridge, 1994.

Oven, M., Vraag gesteld tijdens een diner, Reading, 2001.

Ovink, G. W., *Legibility, atmosphere-value and forms of printing types*, Leiden, 1938.

Pelli, D. G., B. Farell, D. C. Moore, The remarkable inefficiency of word recognition, in: *Nature*, vol.423, pp.696, 697, 752-756, London, 2003.

Perfetti, C. A., Comprehending written language: a blueprint of the reader, in: C. M. Brown, P. Hagoort (ed.), *The neurocognition of language*, p.167, Oxford, 1999.

Queneau, R., *Cent mille millards de poèmes*, NRF, Gallimard, Paris, 1961, 1997.

Rayner, K., A. Pollatsek, *The psychology of reading*, pp.24, 76-80, 114, 126-140, Hillsdale, 1989.

Rayner, K., What have we learned about eye movements during reading?, in: *Converging methods for understanding reading and dyslexia*, pp.23-45, Cambridge, MA, 1999.

Richaudeau, F., *La lisibilité*, pp.40, 41, Paris, 1969.

Romijn, H., *Hersenen, geest en kosmos*, pp.80, 81, Amsterdam, 1992.

Ruder, E., *Typographie*, p.6, Teufen, 1967.

Schwitters, K., Thesen über Typographie, in: *Merz*, nr.11, Hannover, 1924.

Sciullo, P. di, *Quoique*, Nuth, 1995.

Slimbach, R., *Adobe Jenson: a contemporary revival*, pp.23-27, Mountain View, 1994.

Smith, F., *Understanding reading*, pp.21, 82, 122-124, 160, 161, Hillsdale, 1994.

Smith, M. M., The pre-history of 'small caps', in: *Journal of the Printing Historical Society*, nr.22, London, 1993.

Smith, M.M., en G.A. Unger, 1997.

Solomon, A., The closing of the American book, in: *International Herald Tribune*, p.5, Paris, July 17-18, 2004.

Spencer, H., *Pioneers of modern typography*, London, 1969.

Spencer, H., *The visible word*, pp.13, 14, 25, 27, 59, 62, 96, London, 1968.

Steiner, G., De toekomst van het lezen, in: *Boekenbijlage van Vrij Nederland*, Nr.10, pp.8, 9, Amsterdam, 1990.

Temple, C., *The brain*, p.160, London, 1993.

Tracy, W., *Letters of credit*, pp.30-32, London, 1986.

Tschichold, J., *Die neue Typographie*, p.70, Berlin, 1928.

Tschichold, J., elementare typographie, in: *Typographische Mitteilungen*, p.198, (Leipzig, 1925), Mainz, 1986.

Tschichold, J., Ton in des Töpfers Hand... (1948), in: *Ausgewählte Aufsätze über Fragen der Gestalt des Buches und der Typographie*, pp.10, 11, Basel, 1975.

Twyman, M., The bold idea, in: *Journal of the Printing Historical Society*, nr.22, pp.105-143, London, 1993.

Twyman, M., via e-mail, 2002.

Underwood, G. (ed.), *Eye guidance in reading and scene perception*, Amsterdam, 1998.

Unger, G. A., Experimental No. 223, a newspaper typeface by W. A. Dwiggins, in: *Querendo*, vol.XI, nr.4, pp.302-324, Amsterdam, 1981.

Unicode, The... Consortium, *The Unicode Standard*, Version 3.0, Reading, etc., 2000.

Updike, D. B., *Printing types*, Cambridge, MA, 1962.

VanderLans, R., *Emigre*, nr.15, p.3, Berkeley, 1990.

VanderLans, R., Graphic design and the next big thing, in: *Emigre*, nr.39, Berkeley, 1996.

Warde, B., The crystal goblet or printing should be invisible (1932), in: *The crystal goblet*, pp.11-17, Cleveland, 1956.

Wendt, D., Lesbarkeit von Druckschriften, in: *Lesen Erkennen*, p.10, München, 2000.

Willberg, P., F. Forssman, *Lesetypografie*, pp.4, 14, 68, 69, 74, 75, Mainz, 1997.

Wolters, E. C., Informatie uit een briefwisseling, 2002.

Wozencroft, J., *Fuse*, nr.1, Berlin, 1991.

Wyatt, E., Baby boomers labor over the fine print, in: *International Herald Tribune*, p.1, Paris, August 13-14, 2005.

Zachrisson, B., *Studies in the Legibility of Printed Text*, p.88, 92, Stockholm, 1965.

223

찾아보기

225

229

글꼴 찾아보기

231

헤라르트 윙어르

1942년 아른험에서 태어난 헤라르트
윙어르는 암스테르담 헤릿 릿펠트
아카데미를 졸업한 후 1975년부터
평생에 걸쳐 20여 종이 넘는 글꼴을
개발했다. 그는 특히 신문, 서적 및 교통
시스템의 가독성을 향상시키기 위해
많은 노력을 기울였다. 대표적인 글꼴로
네덜란드 도로표지판을 위해 디자인한
ANWB 폰트, 네덜란드와 스칸디나비아
신문, 옥스퍼드 영어사전에 사용된
스위프트(1985), 『USA 투데이』,
『슈투트가르터 차이퉁』을 비롯해
몇몇 유럽 신문에 쓰인 걸리버(1993),
스코틀랜드와 브라질 신문에 사용된
코란토(2000) 등이 있다. 이외에
우표, 동전, 잡지, 아이덴티티 디자인
등 폭넓은 분야에서 활동하는 한편
헤릿 릿펠트 아카데미와 레이던
대학교에서 학생들을 가르쳤으며,
특히 1993년부터는 25년간 영국 레딩
대학교에서 강의하며 젊은 세대의
글꼴 디자이너들에게 영감을 주었다.
『텍스트에 대한 텍스트』(1975), 『글꼴
디자인 이론』(2018) 등을 저술했으며
H. N. 베르크만상(1984), 마우리츠
엔스헤데상(1991), SOTA 타이포그래피
어워드(2009), 피트 즈바르트
공로상(2012), TDC 메달(2017) 등을
수상했다. 그의 책 『당신이 읽는
동안』(1997, 2006)은 영어, 독일어,
이탈리아어, 스페인어 등 일곱 개 언어로
번역되었다.

최문경

그래픽 디자이너. 로드 아일랜드 스쿨
오브 디자인과 바젤 디자인 대학에서
그래픽 디자인과 타이포그래피를
공부했다. 글자의 시각 이미지에
관심을 가지고 브랜드 '한때활자'를
운영, 『Oncetype』, 『구텐베르크
버블』 등의 전시를 열었다. 타이포잔치
2015 큐레이터, 홍익대학교 겸임
교수, 한국타이포그라피학회 이사를
역임했으며, 『타이포그래피 교과서』,
『당신이 읽는 동안』을 번역했다. 현재
파주타이포그라피배곳에서 스승으로
일하고 있다.

당신이 읽는 동안

헤라르트 윙어르 지음
최문경 옮김

초판 1쇄 발행. 2013년 3월 15일
2판 1쇄 발행. 2023년 7월 14일

편집. 박활성
디자인. 워크룸
제작. 세걸음

발행. 워크룸 프레스
서울시 종로구 자하문로19길 25, 3층
전화. 02-6013-3246
workroom@wkrm.kr
www.workroompress.kr

ISBN 979-11-89356-96-5 03600
19,000원